나 는
화가다

나 는
화 가 다

초판 1쇄 발행 2023년 3월 20일

지은이 아난

펴낸이 강기원
펴낸곳 도서출판 이비컴
편 집 박이루리
마케팅 박선왜

주 소 서울시 동대문구 천호대로 81길 23, 201호
전 화 02)2254-0658 팩 스 02)2254-0634
메 일 bookbee@naver.com
출판등록 2002년 4월 2일 제6-0596호
ISBN 978-89-6245-207-5 03600

그림에서 찾은 위로와 성장

나 는
화 가 다

아난
지음

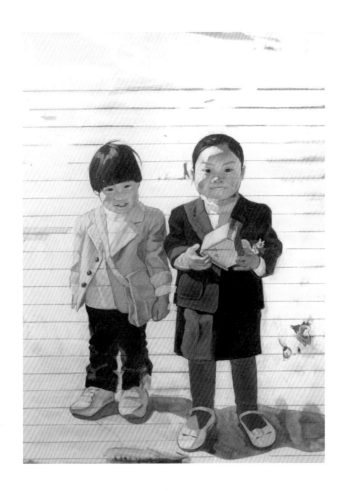

이비락 樂

프롤로그 · 그림에서 찾은 위로와 성장

1997년 8월이었던 걸로 기억한다. 당시 고등학교 1학년생이던 나는 훌쩍 캐나다로 이민을 떠나게 되었다. 거기엔 '좀 더 큰 세상을 보고 배우게 하겠다.'라는 자녀교육에 대한 아버지의 큰 뜻이 있었다. 아버지의 의지 덕분에 나는 일찍이 북미(North America)라는 새로운 환경으로 걸어 들어갈 수 있었다. 캐나다에서 고등학교와 대학을 마칠 수 있었고 비록 이름을 알린 대단한 작가는 못 되었지만, 대학을 졸업한 지 한참이 지난 지금까지도 나는 여전히 붓을 들고 있다.

미대 졸업생 대다수가 졸업 후 5년에서 10년 안에 그림을 그만두고 다른 길을 걷는다는 통계가 있다. 그 정도로 그림으로 먹고 산다는 것은 녹록지 않은 일이고 시작도 해보기 전에 포기하는 경우도 많다.

이러한 현실일지라도 여전히 그림을 그리는 사람들이 있다. 설령 다른 일을 병행하며 살더라도 붓을 꺾지 않고 조금이라도 자신만의 작업을 이어 나가고자 하는 것이 많은 아티스트의 바람이다. 그림이 주는 위로와 성장에는 금전적인 가치를 뛰어넘

는 뭔가가 있다는 것을 그들은 이미 잘 알고 있기 때문이다. 나 역시 그들 중 한 명이고 언젠가부터 그림을 그리는 자로서 이러한 경험을 글로 기록해보고 싶었다.

처음에는 쉽사리 글을 쓸 생각을 하지 못했다. 게으르기도 했고 내 경험이 어디서 들을 수도 볼 수도 없는 독특하고 대단한 이력이라는 생각이 들지 않았다. 하지만 가을의 선선한 바람이 불기 시작하면 과일이 익어서 땅에 떨어지는 것처럼 40대라는 나이가 나에게 그렇게 다가왔다. 무언가를 기록하고 싶었다. 나의 경험과 통찰이 누군가에게 조금이라도 도움이 된다면 기꺼이 내놓고 싶어졌다.

미술에 대한 이야기이지만 과거 위대한 대가의 그림을 빌려서 이야기하기보다는 지금을 살고 있는 내가 그린 그림, 내가 경험한 그림을 나만의 시각으로 풀어보고자 했다. 미술을 전공하지 않아도 그림을 잘 그리는 작가들이 쏟아져 나오는 시대에 미술작가로서 대단한 결과치가 없는 내가 그림에 대해 말한다는 것이 조금 쑥스럽기도 하지만 그럼에도 약 20년

넘게 한 길을 걸었던 사람으로서 그간 그리고, 기록하고, 느꼈던 나의 캔버스 여정을 출력시켜 보고자 한다.

아티스트는 한 시대의 프락시(proxy)로 살아가는 존재라는 이야기를 들은 적 있다. 프락시의 사전상 의미는 '대리인'이라는 뜻인데, 아티스트의 삶과 작품 안에 그가 몸담았던 시대 정신과 철학이 그대로 드러나기 때문이다. 우리는 빈센트 반 고흐를 통해 사실적 묘사와 고전적 미술의 세계에서 한발 나와 강렬한 인상주의로 넘어가는 시대의 흐름을 관찰할 수 있다. 그가 의도적으로 계획한 일은 결코 아닐 것이다. 다만 그는 분출하는 예술혼을 통해 그렇게 스스로 프락시가 되었다. 이렇듯 예술가의 작품에는 그 시대가 스며들어 있다. 나 역시 나라는 한 개인 삶의 여정 속에, 그리고 나의 작품 속에 우리 시대의 발자국이 찍혀 있다는 것을 안다. 눈에 잘 띄지 않을 만큼 미미할지라도 말이다.

누군가에게는 이 책이 우리를 스쳐 간 시대의 흔적을 발견하는 흥미로운 시간이 되었으면 하고, 그림이 생소한 누군가에겐 삶을 바라보는 새로운 렌즈가 되었으면 하고, 현재 그림을 그리

고 있는 누군가에겐 공감을 형성하는 작은 응원이 되었으면
한다.

　대가의 그림을 보면서 느끼는 위대한 감동 따위는 기대하지
말라. 지금부터 당신이 보게 될 것은 완벽과는 아주 거리가 먼
시행착오의 여정일지니. 감동보다는 '아, 나도 괜찮은 사람이었
네.' 하는 위로는 받을 수 있을 거라고 확신한다. 한때 바다 너머
살기도 했고, 그 바다를 넘어 다시 고국으로 돌아오기도 했던 이
울퉁불퉁하고 불안정한 아티스트의 여정이 누군가의 가슴을 두
드릴 수 있다면 나는 그걸로 충분히 행복할 것이다.

<div align="right">2023년 봄, 아난</div>

일러두기

1. 책명은 『 』로, 영화, 그림 작품명 등은 《 》로 표기했습니다.
2. 본문의 인명과 지명은 외래어 표기법을 따랐고 관용적으로 쓰이는 이름은
 그대로 표기했습니다.

차례

3장 예술, 영혼을 비추는 거울

6장 자기돌봄의 미학

1장

새로운 시작

낯설고도 낯선
빨강 머리 앤의 나라

우리의 사고방식을 고찰하기 위해선 습관적 패턴을 넘어

그것들이 결국 습(習)에 불과하다는 것을 알아차려야 한다.

이것은 오직 기존 세계관이 의심되기 시작할 때,

기존의 것들이 새로운 비전과 충돌하며

불안하게 요동칠 때만이 일어나는 일이다.

- 알렉스 그레이(Mission of Art)

 기대와 많이 달랐다. 그곳은 빨강 머리 앤이 사는 꽃동산이 아니었다. 어린 나이에 좁고 답답한 우리나라와는 완전히 다른 유토피아가 있을 거란 막연한 동경을 하고 갔지만 나를 맞이한 캐나다라는 곳은 멍할 만큼 넓은 땅덩이와 적막함이 자리한 곳이었다. 늘 사건 사고로 시끌벅적한 한국과는 대조적이었다. 분명 새로운 세계를 꿈꾸고 소망했지만 이렇게 외롭고 적막한 신세계를 바란 건 아니었건만.

1997년, 우리 가족은 캐나다에 먼저 정착하신 큰아버지 댁에서 첫 몇 개월을 보냈다. 막연히 밴쿠버에 있다고 알고 있었던 큰아버지 댁은 밴쿠버(Vancouver)가 아닌 거기서 동쪽으로 한참 더 들어가야 하는 아보츠포드(Abbotsford)라는 작은 도시에 있었다. 어찌나 한적한지, 집 주위를 둘러봐도 소와 말을 키우는 농장밖에 보이지 않았다.

학교에 안 가는 날이면 하도 할 일이 없어서, 주위 농장을 어슬렁거렸는데, 그때 느닷없이 커다란 말 한 마리와 마주쳤다. 그 자리에서 너무 놀라 돌처럼 굳어버렸는데 주변엔 아무 없다는 것이 문제였다. 갑자기 나를 머리로 들이받으면 어쩌나, 뒷발로 걷어차면 어쩌나, 두려운 마음에 온몸이 뻣뻣하게 굳어버렸다. 너무 무서우면 목소리조차 나오지 않는다는 것을 그때 실감했다. 녀석은 킁킁거리며 내 냄새를 잠깐 맡는가 싶더니 별 관심이 없다는 듯 다른 쪽으로 걸어가 버렸고 난 그 길로 쏜살같이 집으로 뛰어왔다. 그것이 캐나다에 대한 나의 첫인상이었다.

낯선 말과 만났지만 말이 통하지 않는 세상에서 새 삶을 시작

한다고 생각하니 참 막막한 마음이 들었다. 한국에서 고등학교 1학년 때 건너왔으니 내 영어 실력은 당연히 대단할 것이 없었다. 아, 1990년대 한국의 영어교육이란…! 오로지 문법과 독해 위주의 공부만 찔끔하고 온 셈이었다. 그렇게 난 자의 반 타의 반으로 매우 내성적이고 조용한 아이가 되어갔다.

학교에는 백인, 흑인 아이들뿐만 아니라 터번을 두르고 다니는 인도 아이들이 정말 많았다. 생각지도 못한 새로운 인종의 등장이었다. 그중 소수였던 것이 동양인들이었다. 지금은 그 어디든 세계 주요 도시에 넘쳐나는 것이 동양인들이지만 당시만 해도 동양인은 그리 많지 않았다. 소수이다 보니 서로가 소중했고 한국인이라면 나이 차이가 있는 다른 학년의 한국인이라도 서로 알고 지냈다. 그 시절엔 그렇듯 사람과 사람 사이에 낭만이 있었다. 그럴 수밖에 없는 환경이기도 했고 그럴 수밖에 없는 순수한 나이이기도 했다.

당시엔 이메일이 없었기 때문에 늘 우체통을 골똘히 바라보며 한국에서 오는 친구들의 편지를 기다리곤 했다. 그 편지들은 외롭고 적막했던 나의 이민 생활에 유일한 기쁨이 되었다. TV를

보며 재미를 느껴보려 했지만 어쩐지 쉬운 일이 아니었다. 언어 문제를 넘어서 정서적으로 깊은 괴리감을 느끼곤 했다. 1997년 당시 16세였던 내 일기장에는 이런 내용이 적혀있었다.

> 텔레툰(Teletoon) 만화 채널은 느낌이 좀 이상하다. 뭔가 재미있는 것 같으면서도 황폐하고 건조하다. 은근히 솔직하고 인간적인 느낌도 든다. 첫인상은 뭔가 허무한 느낌이다. 보통 만화처럼 악당이 지고 선이 이기는 유치한 주제를 벗어나 주인공을 중심으로 평범하면서도 현대적인 인간 감정에 맞게 그려진다. 어린이용으로는 그럴듯한 만화는 아닌 것 같지만 흥미롭게 느껴질 때도 있다. 선정적인 장면도 대담하게 그려지고 아무튼 좀 더 솔직한 인상이다.

한국 만화가 저연령층을 위한 꿈과 희망, 정의로움이라는 메시지가 가득한 만화였다면, 북미(North America) 만화는 단순히 아이들을 위한 것만은 아니었다. 따뜻함과 해맑음 따위는 온데간데없고 그 자리엔 사회에 대한 적나라한 풍자, 차갑고 싸한 느낌이 감도는 그림체가 있었다. 그것은 때에 따라선 우울하고 잔혹했다.

그 중 기억에 남는 것은 《비비스와 버트헤드(Beavis and

Butthead》라는 애니메이션이었다. 부족한 영어 실력 탓에 그들이 정확히 뭐라고 떠들어대는지는 알 수 없었지만 못생긴 낙서에 가깝던 그 캐릭터들이 지금도 기억난다. 그들을 보고 있노라면 행동의 원인과 결과가 잘 매칭되지 않는 느낌이 있었다. 거기에는 오늘날 우리가 '엽기', '병맛'이라고 지칭하는 모든 것이 들어있었다. 이들은 부모 형제도 없는 인물들처럼 보였고 아무것도 없는 우주의 허공에서 갑자기 튀쳐나와 그 어떤 속박이나 의무도 모르는 것 같았다. 지켜야 할 도덕이나 윤리는 애초에 없었고 그들이 원하는 건 단지 '제멋대로 살 수 있는' 자유였다. 《로보트 태권브이》나 《달려라 하니》 같은 지극히 바른(?) 만화를 보고 자란 나로서의 이해하기 어려운 정서였다.

돌이켜보면 그런 콘텐츠가 품고 있는 정서가 오늘날 우리 사회에 떠돌고 있는 분위기와 비슷하다는 생각이 든다. 서로를 존중하는 예의보다 지금 당장 '핵사이다'를 날리기 원하는 세상. 앞과 뒤가 있고 원인과 결과가 있는 콘텐츠보다 맥락이 없는 밈(meme)이 재빠르게 유행을 타는 세상. 그때는 그런 것이 단지 북미 사회만의 지역적 특성인 줄 알고 고국을 얼마나 그리워했던

가. 이런 것이 결국 시간 차이를 두고 세계적으로 전파될지 누가 알았겠는가.

이처럼 이해하기 어려운 문화적 차이도 있었지만, 이 나라가 제법 괜찮다고 느껴질 때도 있었다. 그런 것은 주로 교육 시스템을 통해서 느끼는 것들이었다. 학교는 학생들에게 좀 더 친절했고 선생님들은 한국의 선생님들만큼 권위적인 느낌이 없었다. 따라서 애써 선생님 눈에 잘 보이려는 아이들도 드물었는데, 일례로 나는 수업 시간에 종종 특이한 상황을 목격할 수 있었다.

수업이 시작하기 전 선생님은 종종 숙제 검사를 했다. "숙제를 안 해 온 사람은 모두 손을 들어라."라고 말하면 몇몇 아이들이 손을 든다. 그런데, 이 선생님은 숙제 검사를 안 하는 사람이다. 좋은 점수를 받고 싶으면 그냥 모른 척하고 앉아 있으면 되는데, 아이들은 정말 곧이곧대로 손을 든다. 애들이 왜 이렇게 정직할까 하고 그때 생각했다. 지금 돌이켜보면 아이들이 순수하고 정직한 면도 있었지만, 일단 체벌이 없었기 때문에 더 정직할 수 있지 않았나 싶다. 한국에 있었을 때 나는 숙제를 해가도 선생님이 쓰라는 특정한 '펜'을 사용해서 글씨를 쓰지 않았다는 이유만으

로 호된 체벌을 받아야 했다.

아이들은 선생님에게 맞고 난 뒤에도 반항하거나 불만을 품기보다 선생님의 눈에 들기 위해 더 온순한 모습을 보였던 것이 지금도 기억난다. 그런 친구들의 모습을 보며 나는 참 복잡한 기분이 들었다. 온전하게 '나 자신'이 될 수 있는 환경과 그렇지 않았던 환경의 차이를 난 바다 너머 새로운 땅에서 느낄 수 있었다. 모두가 명문대학에 가고 싶어 안달 난 것이 아니라는 것도 알게 되었다.

1997년 말, 한국에서는 IMF 외환위기가 터졌다. 캐나다에서 함께 머물던 부모님은 결국 한국으로 돌아가셨고 결국 나와 동생만 남아 학업을 이어가게 되었다. 어머니는 눈이 펑펑 오는 날, 큰 프라이팬에 스파게티를 한가득 만들어 놓고 떠나셨다.

넘어서야 할 언어의 장벽이 있는 곳, 옆집 농장의 말이 어슬렁거리며 돌아다니는 곳, 생각지 못한 인종과 한대 섞여 살게 되는 곳, 이해할 수 없는 TV 만화가 상영되는 곳, 하지만 좀 더 친절한 학교가 있었던 곳이 내가 경험한 캐나다였다. 철없는 자취생의 고생이 시작된 시점이긴 했지만 예민하고 순수한 유년

시절에 어떤 교육을 받느냐에 따라 인생의 향방이 크게 바뀔 수 있다는 것을 알게 되기도 했다. 나는 그 방면에 있어 운이 좋은 사람이었다. 비록 내가 그리던 빨강 머리 앤은 만나지 못했지만 말이다.

낙서 같은 그림

《Time and Universe》, 검은 사인펜, 스케치북, 1997

부모님이 한국으로 돌아가기 전, 나의 마음은 방황과 우울 사이를 오가고 있었다. 나는 내가 마주한 이 낯선 세상에 대한 불만이 컸다. 그것은 내가 생각하고 기대했던 바와 많이 달랐다. 한국에 대한 그리움이 깊어지고 있었고 이 새로운 땅이 좀처럼 익숙해지지 않았다. 부모님도 아무것도 모르기는 나와 마찬가지였다.

그렇게 우중충하게 지내던 어느 날, 나는 어머니가 수소문 끝에 찾은 한 미술학원으로 인도되었다. 캐나다는 한국의 미대 입시처럼 치열하지 않기에 혼자서 입시 포트폴리오를 준비하는 아이들도 많았지만, 이민을 온 지 얼마 되지 않은 나는 그저 모든 게 막막했다. 갈대처럼 중심을 잃고 흔들리는 마음을 집중할 수 있도록 도와줄 수 있는 사람이 절실하던 때였다.

부모님과 함께 방문한 그곳은 한국 여자 선생님이 지도하는 작은 화실이었다. K 선생님은 단 한 번 보아도 오랫동안 뇌리에 남을 만큼 독특하고 강렬한 첫인상을 심어주었다. 그냥 그림 그리는 기술을 가르쳐주는 분이 아니라 그림과 삶에 대한 자신만의 신념과 철학을 가진 분이라는 것이 어린 내 눈에도 단박에 보였다. 그때만 해도 나는 선생님과의 인연이 지금까지 이어지는 뜻깊은 인연이 될 것이라고 상상하지 못했다.

아쉽게도 선생님과의 첫 면접에서 정확히 무슨 말이 오갔는지 지금은 전혀 기억나지 않는다. 하지만 면접이 끝나고 '바로 이거다!' 싶은 느낌이 들었던 것만은 생생히 기억난다. 뚜렷한 비전 없이 지내던 나는 선생님의 말씀에 완전히 매료되어 버렸다.

새로운 그림 공부와 함께 새로운 삶이 시작될 것만 같았다. 이렇게 시작된 화실에서의 약 2년 정도의 공부가 그 뒤로 이어질 기나긴 내 그림 인생의 토대가 되었다.

'아, 지긋지긋하고 틀에 박힌 석고상 데생은 이제 끝이구나! 어떤 그림을 그리게 될까'라는 설레는 마음으로 첫 수업에 참여했다. 하지만 첫 수업에서 경험한 것은 생각보다 대단치 않은 단순한 것들뿐이어서 잔뜩 기대했던 마음이 조금 실망스럽기도 했다. 4절지나 2절지에 큼직하게 그리던 한국에서와는 다르게 새로운 화실에서의 수업은 A4용지 2장 너비 정도의 스케치북을 사용했다. 수업이 시작되면 짧으면 3분, 5분, 10분 정도가 소요되는 짤막한 드로잉을 했다. 거기서 조금 더 길게 그리면 40분 내지는 한 시간 안에 그림 한 장을 완성하는 과정이 이어졌다.

시간에 대해서 이렇듯 정확하게 기억하는 이유는 선생님께서 매번 한 장의 그림을 그릴 때마다 시계를 들고 시간을 재셨기 때문이다. 그러면 나를 비롯한 학생들은 그 정해진 시간 안에 그림을 완성해야 했다. 그리고 선생님께서 '그만'이라고 하시며 드로잉 시간이 끝났음을 알리면 그대로 종이에서 손을 떼야 했다. 그림이 완성되던 그렇지 않던 무조건이었다.

《이상한 봄》, 검은 사인펜, 스케치북, 1998

1분의 소중함
보기 좋지 않아도 되는 그림
완성되지 않아도 되는 그림

《Listening to the Music》, 검은 사인펜, 스케치북, 1998

잘 그리지 않아도 된다.
똑같이 보고 그려도 되지 않아도 된다.
머릿속에 있는 것을 그냥 낙서하듯 마음껏 그려도
된다는 것이 해방감으로 다가오고 있었다.

한국에서 3시간이고 4시간이고 석고상 하나를 바라보며 그리던 나에게 이러한 단시간 드로잉은 완전히 새로운 접근 방법이었다. 하나의 작품을 긴 시간을 들여 완성하기보다는 여러 점의 그림을 철저한 시간 컨트롤 하에 다양하게 뽑아내는 방법이었다. 화실에서 흔히 처음 들어온 사람들에게 시키는 선 긋기 연습도 없었다. 그냥 멍하게 앉아 있다 보면 무심코 지나가는 3분, 5

분이라는 그 짧은 시간이 얼마나 가치가 있는 시간인지도 깨달을 수 있었다.

　주어진 시간이 이처럼 짧을 경우, 그림을 그리는 동안 잡생각이 끼어들 틈이 없다. 그저 본능적으로 그리게 된다. 내 그림이 좋아 보이는지, 어떤지 생각하기 어렵다. 그런 그림이 완벽할 리 없다. 대부분 허접함의 극치다. 기대감에 차 있었던 나는 그것이 처음엔 불만이었다. 뭔가 대단한 그림을 그리게 될 것 같았는데 외국까지 와서 애들 낙서 같은 그림들을 수두룩하게 그리고 있었으니. 하지만 신기하게도 난 그것에 곧 익숙해졌고 어느덧 흥미를 느끼고 있었다.

　선생님은 그림이 완성되지 않았어도 시간이 되면 미련 없이 다음 장으로 넘어가라고 가르치셨다. 살아가는 것도 마찬가지라 말씀하셨다. 지나간 것을 붙들고 있지 말라 하셨다. 그때는 단순히 듣기 좋은 소리, 멋진 말이라고 생각했던 그 한마디가 살아보니 참으로 어려운 말임을 느끼곤 한다. 살면서 늘 오지 않은 것을 미리 걱정하고 이미 지나간 것을 붙들고 살았던 나였다. 때에 맞춰 행동할 줄 알고 삶의 계절을 존중하는 법을 안다면 우리의 인생에 후회가 자리할 틈은 아마도 없을 것이다.

쓸데없는 드로잉과
헐렁한 세계

　낙서 같은 그림에는 세 가지 종류가 있었다. '단시간 안에 그리기', '왼손으로 그리기', '스케치북을 보지 않고 피사체만 바라보며 그리기' 특히 스케치북을 보지 않고 그릴 땐, 눈은 대상의 윤곽선을 따라가지만 정작 본인은 종이 위에 뭘 그리고 있는지는 모르는 초월적인(?) 상태로 들어간다. 고차원적인 낙서랄까? 이 드로잉의 정식 명칭은 블라인드 컨투어 드로잉(Blind Contour Drawing)이다. 지금은 한국에도 널리 알려졌지만, 당시 석고소묘 혹은 진지한 인물화만 그렸던 경험이 전부였던 나에겐 듣도 보도 못한 드로잉 방식이었다. 자신이 그리는 화면을 보지 못한다는 악조건 속에서도 공간 감각이 좋은 학우들은 형상이 제법 그럴듯한 그림을 그려내곤 했다.

왼손 드로잉은 매 수업 시간 되면 가장 먼저 시작하는 드로잉 연습이었다. 본격적인 장시간 드로잉을 시작하기 전에 손과 두뇌를 워밍업시키는 과정이랄까.

《왼손 드로잉》, 스케치북, 연필, 2000

지금도 나는 미술 수업을 할 때 왼손 드로잉을 지도하고 있는데 생각보다 어려워하는 사람들이 많다. 자신이 없다는 이유로 슬쩍 오른손으로 바꿔 그리는 이들도 있다. 문제는 얼마나 예쁜 그림을 그리느냐가 아니다. 익숙하지 않은 조건에서 새로운 경험을 하는 것이 핵심이다. 왼손은 능숙한 오른손에 비하면 어린아이와 다름없다. 일단 흐릿하고 힘이 없다. 당연히 선도 삐뚤빼뚤하다. 하지만 이 어린아이와 같은 손은 그래서 더 자유롭다.

거기서 한발 더 나아간 것이 블라인드 컨투어 드로잉이다. 왼손 드로잉은 형태는 거칠지만 알아는 볼 수 있다. 그러나 블라인드 드로잉의 경우 정말 기이한 추상화 같은 결과물을 보게 된다. 뭐가 뭔지 구체적으로 알아보기 힘들지만 이러한 드로잉은 매우 생생한 에너지를 담아내는 힘이 있다. 그것은 머릿속에 있는 사물에 대한 기억과 관념에 의존하는 것이 아니라 시야가 피사체에 그대로 머묾으로서 실제 지금 이 순간, 눈앞에 있는 것을 그대로 보겠다는 의지이자 자신에 대한 믿음이다. 스케치북을 보지 않고 그린다는 것은 결국 자기검열을 거치지 않고 느껴지는 그대로를 담아내는 것이기 때문이다.

예쁘거나 완성된 기법을 자랑하지 않는 이러한 작품을 보고

있으면 왠지 숨통이 트이는 기분이 든다. 없는 것을 굳이 있는 척하지 않고 있는 그대로를 솔직하게 드러내는 매력이 있기 때문이다.

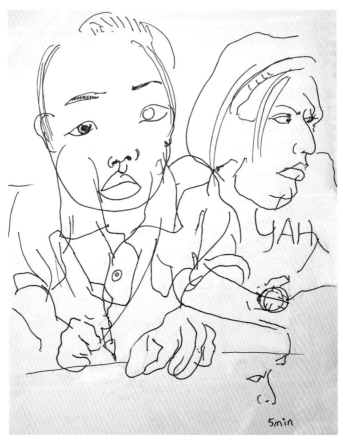

《블라인드 컨투어 드로잉》, 사인펜, 스케치북, 1999

블라인드 드로잉을 할 땐 자신만의 이상을 내려놓아야 한다.
그리는 자는 파도 치는 심해에 던져진 난파선이 된다.
왼손 드로잉 역시 그렇다. 익숙하고 숙련된 오른손을 내려놓고 아무것도
모르는 왼손이 천진난만하게 그림을 그리기 시작한다.

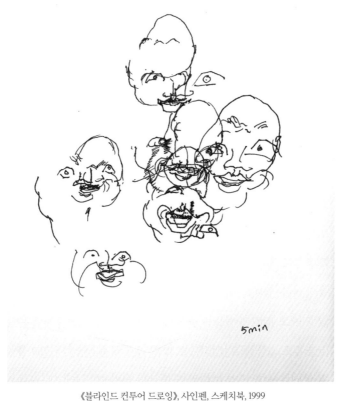

5min

《블라인드 컨투어 드로잉》, 사인펜, 스케치북, 1999

이 쓸데없는 드로잉들은 불확실한 세계에
들어서기 꺼리는 우리를 다정하게 격려한다.
당장 문제를 해결해야 한다는 압박감과 조급함을 내려놓고
완벽과 거리가 먼 헐렁한 세계, 아이들의 세계로 들어설 것을 권한다.
거기엔 새로운 질문이 있고 다시 숨 쉴 수 있는 공간이 있다.

솔직히 말하면 나는 이러한 드로잉이 제시하는 자유로움을 체득하지는 못했다. '이것을 통해 나는 진정한 창의성을 획득했습니다!'라고 말하면 오죽 좋겠느냐만 현실은 여전히 나만의 기준에 붙들려 있고, 자유보다는 강압적인 '완벽', 과정보다는 '결과', 진정성보다는 '그럴싸함'을 추구하고 있다. 하지만 이 또한 받아들여야 할 나의 불완전함일지도 모른다. 그렇게 한발 한발 자유로 향하는 과정 안에 이러한 드로잉이 지금도 내 곁에 있다는 것이 다행스럽다.

당시 내 스케치북 절반 이상을 이 같은 실험적 드로잉, 별 '쓸데없는 그림들'이 채우고 있었다. 보기에 아름답게 완성된 형태를 갖추고 있지 않은 이 어수룩한 그림들이 말이다. 그린다는 업을 가지고 창작과정을 지속해나가다 보면 이러한 '쓸데없는' 것들의 의미를 곰곰이 생각해보게 된다. 단순히 '완성된 결과물'이 중요하다면 이런 것들은 굳이 필요가 없다. 하지만 그린다는 것을 '살아있는 순간 자체를 경험하는 과정'이라고 정의한다면 이야기가 달라진다. 특히 창조적인 경험은 익숙한 조건을 내려놓는 것부터 시작한다. 왼손 드로잉이나 블라인드 컨투어 드로잉

이 제시하는 것들이 바로 이러한 '내려놓음'이다.

오늘날의 세상은 수많은 검열을 요구하는 시대다. 외부로부터 들어오는 잣대가 있고, 그보다 날카로운 자기검열이 있다. 이로부터 자유로운 사람은 드물다. 스스로를 끊임없이 다그쳐야 성공할 수 있다고 사회는 가르친다. 블라인드 드로잉은 잠시나마 그렇게 체포당한 자아를 해방해 주는 시간이다. "삐뚤빼뚤해도 괜찮다. 정위치에서 완전히 벗어나도 상관없다. 너 그대로여도 괜찮다. 관념이 아닌 진짜 거기에 무엇이 있는지 보아라." 드로잉은 그렇게 말하고 있다. 좋은 그림이란 딱 하나로 정의 내리긴 어렵지만 이러한 주체성이 느껴지는 것이 아닐까?

내 인생의
섬네일 스케치

화실에서는 매주 숙제가 주어졌다. 숙제는 사물을 보고 묘사하는 기본 드로잉일 때도 있었고 특정 주제가 주어지면 그에 맞는 작품을 완성해 오는 일이나 그에 대한 아이디어 스케치를 해오는 일일 때도 있었다. 한 주에 한 작품을 바로 완성하는 일은 드물었다. 대체로 학생들로부터 아이디어 스케치를 충분히 도출해 낸 뒤 이를 기반으로 작업에 들어가게 하는 것이 선생님의 지도 방식이었다.

당시 나는 섬네일 스케치(Thumbnail sketch)라는 것을 처음 알게 되었다. 섬네일 스케치는 손톱만큼 작은 그림을 말하는데, 작품에 들어가기 전 작고 다양한 아이디어 스케치를 빠르고 단순하게 그려보는 과정이다. (섬네일이라고 해서 정말 문자 그대로 손톱

민큼 작은 스케치는 아니다)

　선생님은 미술대학을 디자인 전공으로 졸업하셨던 분이었기에 하나의 작품을 제작할 때 컨셉이나 디자인에 대해 다양하게 고민하고 준비하는 이 과정을 매우 중요시하셨다. 하지만 나는 이 과정이 불필요하다고 생각될 때가 많았다. 그냥 마음에 떠오르는 것을 아이디어로 잡고 그 즉시 작업에 들어가도 충분하다고 봤다. 자연스레 섬네일 스케치를 게을리할 때가 많았는데 지금 돌이켜보면 이 과정의 의미와 매력을 그때는 잘 알지 못했다.

　영감(Inspiration)이라는 것은 번개처럼 한순간에 찾아올 때도 있다. 그럴 때는 직감에 따르는 것이 좋다. 하지만 많은 경우 주제를 제시했을 때 바로 떠오르는 발상은 대개 우리가 흔히 들어봤던 것, 어떤 것에 대한 오래된 관념일 때가 많고 설익은 풋사과 같은 아이디어일 때도 있다. 섬네일 스케치는 기존의 답에서 벗어난 다양한 옵션을 생각해보고 거기에서 최선의 것을 감별해나가는 과정을 말한다. 어찌 보면 캔버스 위에 바르고 칠하는 물리적인 본 작업보다 더 어렵고 핵심적인 과정이다. 우리의 두뇌가 타성에서 벗어나 섬세하게 작동해야 하기 때문이다.

《My 12 Emotion》, 2001

12가지 감정(emotion)을 일러스트로 표현하는 작업,
왼쪽은 작품을 위한 섬네일 스케치, 오른쪽은 완성된 작품이다.

섬네일 스케치라는 과정을 삶에 견주어보면 어떨까? 그것은
모든 일상적인 선택과 판단에 앞서 깊은 숙고를 통해 최선의 선
택을 식별하는 일이 될 것이다. 겉으로 보기에는 잠잠해 보이지
만 은근히 급한 성정을 가진 나는 이러한 능력이 퍽이나 부족했

다. 일단 복잡하게 생각하는 것 자체를 싫어했다. 꼼꼼하게 정보를 취합하고 하나하나 따져보는 차분함이나 내적 질서라는 게 없었다. 수학적 사고는 꽝이었고 내게 익숙하지 않은 것에 대해선 그다지 알고 싶은 생각이 들지 않았다. 대충 결정해버린 것이 부지기수였고 그것들은 살면서 꾸준히 대가를 지불하게 했다. 시행착오를 거듭하며 나름 야무지게 살아보고자 결심을 거듭하기도 했지만, 결과는 신통치 않을 때가 많았다. 그냥 야무지게 사는 것과 지성을 가지고 사는 것은 다른 일이기 때문이다.

지성은 횃불이다. 어두운 길을 비춰주는 빛이다. 야무지게 살아보자는 결심은 노력인데, 노력도 앞이 보이는 상황에서 할 수 있는 법이다. 그런 의미에서 섬네일 스케치는 밝은 지성을 가지고 삶을 연구하는 한 과정, 그리하여 가장 적합한 길을 선택하는 행위를 상징한다. 이는 그림을 그리는 사람뿐만 아니라 삶을 살아가는 누구에게나 필요한 지성이다. 지금이라도 내 인생의 섬네일 스케치를 차분한 마음으로 해보자. 섣부르고 성급한 결정들이 나를 넘어뜨리기 전에 내 앞 길을 밝게 비춰볼 수 있도록.

아티스트 스터디

 화실에서 그림을 그리다 보면 종종 미술 잡지가 눈앞에 수북이 쌓일 때가 있었다. 그런 날은 다른 화가들의 작품을 보고 공부하는 날이었다. 그런 것을 지칭해서 '아티스트 스터디(Artist Study)'라 불렀다. 책자들은 대개 두껍지 않은 얇은 매거진이였는데 형태를 알아보기 어려운 추상화보다 구체적으로 대상을 묘사한 정물화, 인물화, 풍경화 등을 담고 있었다. 그중 대표적으로 《아메리칸 아티스트(American Artist)》라는 잡지가 떠오른다.

 그것은 뛰어난 실력을 갖춘 미국 화가들의 작품을 정기적으로 싣는 잡지였는데 세상엔 정말 월등한 실력가들이 많다는 것을 볼 때마다 실감하곤 했다. 한국에 있을 때도 간혹 《월간 미술》과 같은 매거진을 보곤 했는데, 내가 이해하기는 조금 어렵다고 느껴지는 현대 미술에 관한 내용이 대부분이었다. 반면 아메리칸 아티스트와 같은 매거진은 그림을 공부하는 사람들을 위한 좋은 팁(Tip)을 많이 담고 있었고 수록된 그림 대부분이 보고 이

해하기 쉬운 작품이었다.

아티스트 스터디의 과정은 비교적 간단하다. 미술 자료를 쭉 훑어보다가 유독 마음에 드는 작품 하나를 골라서 그 작품을 자신의 스케치북에 그대로 모사하는 과정이다. 이것은 글을 쓰는 작가들이 다른 작품을 공부할 때 그대로 베껴 쓰는 '필사'라는 과정을 거치는 것과 비슷하다고 볼 수 있다. 무엇이든 공부하는 마음으로 대상을 다룰 때 우리는 좀 더 순수해진다. 정해진 나만의 문법과 틀을 내려놓고 기꺼이 다른 옷도 입어 보는 것이다.

가끔 그림과 함께 실린 작가의 인터뷰를 읽어 볼 때도 있었는데, 거기엔 작가가 왜 특정한 파란색을 사용했는지, 어디서 주로 영감을 얻었는지와 같은 구체적인 정보가 실려있어서 작품을 이해하는 데 실질적인 도움이 되기도 했다. 또한 그러한 미술작가의 인터뷰를 보다 보면 그림 그리는 사람 특유의 자유롭고 순수한 마음을 엿볼 수 있어서 좋았다. 거기엔 그저 그림을 그리는 게 행복하다는 이야기, 비에 젖은 도로를 보고 있으면 그려내고 싶은 충동이 든다는 이야기들이 있었다.

그림을 오래 그리다 보면 작품을 욕심으로 대할 때가 종종 있

다. 이것으로 성공하고 싶다, 나도 이것으로 돈 좀 벌어보고 싶다 등등. 하지만 그런 태도는 작업을 무겁게 하고 한발도 앞으로 나아가게 하지 못하게 할 뿐이다. 그래서 난 가끔 그때 미술 잡지에서 보았던 그 순진한 작가들의 이야기를 떠올리며 마음을 정화시켜본다.

잡지에 나온 작품들은 대부분 화사한 색감을 자랑하는 페인팅이었기에, 나를 비롯한 화실의 학생들은 오일파스텔을 이용해 그러한 유화 작품의 터치를 묘사하곤 했다. 그때 매거진을 보며 느꼈던 것은 동양의 화가들과 서양의 화가들이 색을 다르게 쓴다는 점이었다. 한국의 잡지에서 본 당시 한국 작가들의 작품은 색이 진중하고 무거울 때가 많았다. 반면 미국 작가들의 작품에서 본 색감은 생생하고 밝고 화사했다. 그들의 그림 안에는 동양인 특유의 정서인 '한(恨)'이라는 것이 느껴지지 않았다.

그림에서처럼 내가 느낀 두 세계의 다른 점도 그러했다. 난 가끔 캐나다인들이 어린아이처럼 순진하다고 생각할 때가 있었다. 그들은 자기 능력보다 더한 대가를 바라지 않았다. 경쟁에서 다른 사람을 짓밟고 올라가려는 습성이랄까, 근성이랄까 그런

《아티스트 스터디》, 스케치북에 오일파스텔, 2000

것도 강하게 느껴지지 않았다. 우리 사회에 만연한 눈치 보기, 다른 이와 자신의 처지를 비교하며 괴로워하는 모습도 드물었다. 각자 자신만의 삶의 방식을 존중받는 느낌이랄까.

하나의 민족으로 이루어지지 않고 여러 문화가 스웨터처럼 짜여 있어서 그런 것인지 무언가를 상실하거나 짓밟혔다는 한 (恨)이라는 감성이 느껴지지 않았다. 우리나라가 일본을 향해 그러하듯 미워하고 복수하고 싶은 상대가 없었다. 지독한 상처와 미움이 없다는 것이 얼마나 한 인간의 마음을 자유롭게 하는 것

인지 생각해 볼 수 있었다. (물론 북미에서도 그 땅의 본래의 거주자였던 원주민 인디언들은 땅과 권리를 이민자들에게 빼앗기는 과정에서 분명 큰 고통이 있었다. 하지만 어쨌든 오늘날 한 하늘 아래서 함께 어울려 살려고 노력하고 있고 그들만의 문화는 존중되고 있다.)

내가 본 것은 어디까지나 표면적일지도 모른다. 그들도 내가 모르는 복잡한 속내가 있을 것이다. 하지만 대체로 캐나다에서의 삶의 톤은 좀 더 밝고 가벼웠다. 우리가 자랑하곤 하는 '유구한 역사'가 없었고 한민족이라는 이름 아래 뭉치고 단결할 일도 없었다. 그런 점이 삶을 밍밍하고 재미없게 만드는 측면도 있었지만 무거운 마음의 짐이 느껴지지 않았고 거창한 대의보다 나 자신의 삶에 오롯하게 집중할 수 있는 환경을 제공했다.

한국에서 개개인은 역사의식, 민족의식이라는 거대한 이름 아래 자신도 모르게 사회가 주는 묵중한 틀을 짊어지고 살아간다. 우리는 촘촘히 짜인 문화적 매트릭스 안에서 그것을 의식하지 못하고 살 때가 많다. 하지만 조금만 깊이 들여다보면 우리는 모두 어느 나라의 누구, 혹은 좌파나 우파이기 이전에 소리와 형

상이 없는 자유로운 영혼일 것이다.

　이렇듯 아티스트 스터디는 나와는 다른 세계에서 살아온 이들의 작품을 보면서 나라는 한 사람의 본 주소에 대해 생각해보게 했다. 나의 스타일과 전혀 다른 무엇, 애초에 써본 적 없었던 붓 터치를 그대로 모방하면서 나 자신을 새롭게 경험할 수 있는 자유를 맛보았다. 마음먹기에 따라 무엇이든지 될 수 있는 그 자유를 말이다.

《아티스트 스터디》,
스케치북에 오일파스텔, 2000

빵과 김의 향연,
여긴 화실입니다

한국에 거주했던 당시 비전통 미술 재료로 그림을 만든다는 것은 생각해본 적이 없었다. 나의 중학교 때 그림은 예고 입시를 위한 것이었고 고등학교 때 그림은 미대 입시를 위한 것이었으니. 시험이라는 관문에 형식, 재료, 그리고 나 자신까지 철저히 맞추는 것이 너무나 당연한 일이었다. 하지만 캐나다로 건너오고 난 뒤, 시험이 사라지고 '포트폴리오'라는 작품집을 만드는 과정이 요구되었다. 여기에는 형식에 제한이 없기에 반드시 연필과 물감으로 그림을 그릴 필요도 없었다.

문득 대학에 포트폴리오 인터뷰를 보러 갔던 그날이 떠오른다. 나는 우연히 한 방에서 인터뷰를 함께 보게 된 한 여학생의 작품집을 엿보게 되었다. 그녀의 포트폴리오는 다소 충격적이었다. 처음부터 끝까지 카메라로 찍은 사진뿐이었다. 미대 시험을 보겠다는 자가 그림 한 점 없이 당당하게 사진 몇 장을 들고

시험장에 나타난 것이다. 그 학생이 합격했는지 아닌지는 알 수 없다. 하지만 문제에 접근하는 방법이 가지각색이라는 것은 알 것 같았다.

화실 수업을 받을 때도 전통적 미술 재료가 아닌 다양한 재료를 사용해볼 것을 권유받았다. 사실 이것은 대단한 자유로움을 주는 유쾌한 제안만은 아니다. 그림은 미술 재료로 그리는 게 제일 편한 법이다. 익숙하지 않은 재료를 능숙하게 다룬다는 것이 쉬운 일도 아니고, 시간을 많이 투자한다 해도 결국은 엉성해 보일 때가 많다. 그러나 지금 와서 돌이켜보면 얼마나 '매끈해' 보이느냐가 중요한 것이 아니다. 모든 새로운 도전은 엉성하거나 이상해 보이는 게 정상이다. 중요한 것은 그 엉성하고 서툴러 보이는 무엇을 기존의 시각으로 깔아뭉개는 것이 아니라 그 안에 어떤 점이 새롭고 독창적인지를 보는 것이다.

화실에서 공부하던 시절 보았던 한 친구의 작품이 아직도 기억난다. 제빵(baking)에 관심이 많았던 그녀는 어느 날 직접 구운 빵을 재료로 만들어진 작품을 들고 왔다. 오랜 시간이 지난 탓에 그 작품의 형태나 주제가 명확히 떠오르지 않지만 납작하게 구

워진 빵 위로 창문과 커튼 같은 것이 달려 있었던 것으로 기억한다. 그녀 자신의 따뜻한 마음을 표현한 작품이었다. 선생님은 감탄하셨고 나와 학생들 모두 두 눈을 동그랗게 뜨고 구경했다. 지금은 이름조차 기억에 남지 않은 그 학생은 평소에는 아주 조용하고 얌전한 아이였다. 어떤 재주나 끼가 강한 느낌은 없었지만 한 번도 수업에 결석한 적이 없었고 숙제도 꼬박꼬박 해왔다. 선생님은 이런 성실성을 가장 높게 평가하셨다.

그런 일이 있고 난 뒤, 나도 비 미술 재료에 도전하기 시작했다. 늘 성공했던 것은 아니지만 크게 칭찬을 받았던 한 작품이 지금도 기억에 생생하다. 선생님은 어느 날 작품의 주제로 'Receive'라는 제목의 시를 보여주셨다. 시에 담긴 메시지를 그림으로 표현하는 것이 과제였다. 아이디어 스케치를 만들 때만 해도 내가 이 작품을 위해 비 미술 재료에 손을 대게 될지 전혀 몰랐다. 하지만 아이디어를 찾던 와중, 갑자기 번뜩이는 영감이 떠올랐고 즉흥적으로 그것을 표현할 방법을 찾기 시작했다.

이때 어쩌다 보니 집어 들었던 재료가 '김'이었다. 그것도 먹기 좋게 들기름이 듬뿍 발라진 김이었다. 거기에 당시 학교에

서 사진반을 선택해서 흑백 사진을 자주 찍던 때였기에 직접 찍은 사진과 마른 꽃잎, 씨앗 등도 더해보았다. 이 어울리지 않는 재료들을 한데 섞고 배치하기는 쉬운 일만은 아니었다. 하지만 그것이 드러내는 이미지는 상상 이상이었다. 기존의 미술 재료가 주는 일상적인 느낌이 아니었기에 내가 만들어 놓고도 신기했다.

완성된 작품을 들고 화실에 갔던 그날이 아직도 기억난다. 평소처럼 작품을 두는 곳에 전시해놨는데, 고소한 들기름 냄새가 어찌나 나던지 살짝 민망할 정도였다. 하지만 결과는 기대 이상이었다. 그 그림이 신기했던 것은 나뿐만이 아니었다. 선생님은 그 그림과 사랑에 빠진 사람처럼 좋은 평을 해주셨고, 다른 학생들도 신선하다는 반응을 보여주었다.

이렇듯 우연히 큰 성공을 본 덕분인지 나의 실험정신은 계속되었다. 인코스틱 페인팅(encaustic painting)이 뭔지도 모르던 그 시절, 냄비에 크레파스를 녹여서 그 녹여진 안료를 지면 위에 부어 이미지를 만들었다. 그뿐이던가, 거기에 쌀과 현미 등 온갖 잡곡 등을 뿌려서 표면에 울퉁불퉁한 텍스쳐도 만들어보았다.

냄비 두어 개 정도를 까맣게 태워 먹었고 집에는 크레파스를 녹이는 연기가 모락모락했다. 주방용품을 아끼는 사람이라면 절대 제정신으로 못 할 짓이었지만 난 요리에 관심 없는 미대 지망생이자 철없는 고등학생이었다. 집 안은 엉망이 되어 가고 있었지만 그림을 한 장 한 장 완성하며 나는 그렇게 자존감을 조금씩 확보해 나갔다. '나도 쓸모 있는 사람일지도 모르겠다.' 하며.

지금은 내 안의 도전정신과 실험정신이 그때만큼 생생하지 않다는 것을 느낄 때가 많다. 불혹의 나이에 접어든 지금은 더 이상 실패를 감수하기 두렵다. 넘어져도 그때만큼 바싹바싹 일어서기 힘들 거라는 두려움도 있다. 도전보다는 안정이 필요하다, 창업보다는 노후를 준비하라는 조언도 많이 듣게 된다. 소비사회에서 눈이 높아진 탓에 완성도가 없고 어설퍼 보이는 것들에는 더 이상 감동하지 않게 되었다. 하지만 아이러니하게도 지금의 세상은 기존의 방법만 고집해서는 문제를 풀어내기 어려운 시대가 되어버렸다. 이제는 우리가 '현실적이지 않다고' 생각했던 방법, '상식적이지 않다'라고 생각했던 답이 문제의 해법이 될 수도 있는 희한한 세상이 되어버린 것이다.

새로운 도전은 늘 어색하고 서툰 모습을 동반할 수밖에 없다. 때론 들기름이 듬뿍 발라진 김으로 그림을 만드는 것보다 더 파격적인 방법이 동원되어야 할 수도 있다. 마냥 격려해주는 선생님 같은 존재가 내 곁에 없을지도 모른다. 하지만 우린 응원하고 사랑해야 한다. 익숙하지 않고, 능숙하지 않으며 그저 미숙하기만 한 모든 나의 첫 도전을.

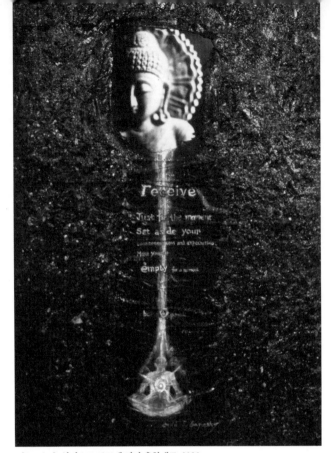

《Receive》, 일러스트 보드에 김과 혼합재료, 2000

Receive

Just for the moment 단 한순간만이라도
Set aside your conditioned ideas 조건화된 생각과 기대를 내려놓고
and expectations 그대를 텅 비게 하라
Make yourself empty for a moment 마음을 열고
Be opened 수용하라
Receive.
– Bodo J. Baginsky

그림 홀로서기

한국에서는 주말을 제외하고 거의 매일 갔던 화실이지만 캐나다에서는 일주일에 단 한 번 장시간 수업을 받았다. 매주 토요일 아침 오전 10시부터 오후 5시까지가 일주일에 단 한 번뿐인 그림 공부 시간이었다. 토요일 아침이 되면 일찍 일어나 버스를 타고, 배(seabus)를 타고, 또다시 전철을 갈아타서 화실로 향했던 기억이 있다. 가는 데만 적어도 한 시간 반이 넘게 걸렸던 여정이지만 가는 길이 마냥 지루하게 느껴졌던 적은 없다. 당시만 해도 밴쿠버는 인구가 많지 않아서 전철이나 버스 안에는 늘 앉을 좌석이 넉넉히 남아 있었다. 휴대폰이 없던 그 시절, 나는 대중교통에 몸을 실으면 곧장 창밖을 바라보며 공상에 빠졌고 날이 놀랍도록 화창할 땐 그 맑은 풍경을 넋 놓고 바라보고 있기도 했다.

화실에서는 자유로운 발상이 담긴 낙서 같은 그림은 물론, 기

초 드로잉 실력을 갖출 수 있는 스케치도 많이 했다. 작은 소품을 관찰해서 그리는 연필 드로잉을 많이 했는데, 그런 소품들은 대개 집에서 흔히 볼 수 있는 잡동사니였다. 그렇게 사물을 묘사하는 드로잉 공부가 끝나면, 앞에 앉아 있는 친구의 얼굴을 바라보며 그리기도 하고, 음악을 들으며 느껴지는 영감이나 마음속에서 떠오르는 이미지를 그리는 시간도 있었다.

당시의 내 스케치북엔 같이 공부하던 친구들의 얼굴이 무수히 그려져 있는데, 인물화라고 해서 시간을 더 쓸 수 있었던 것은 아니다. 보통 10분, 길어봐야 30분 안에 완성한 그림이 대부분이었다. 짧은 시간 덕분에 정밀하게 묘사된 그림보다 대담한 필치로 빠르게 그려낸 그림이 많았다. 당시 한국에선 거의 쓰지 않았던 오일파스텔을 적극적으로 썼기 때문에 컬러풀한 드로잉이 주를 이뤘다. 그 시절 한국에서는 아동용 미술 재료로 인식되던 오일파스텔을 이렇게 쓰게 될 줄은 몰랐다.

가끔 거기서 한 발 더 나가 종종 인체 드로잉(Life Drawing)하기도 했다. 선생님께서 누드모델을 직접 섭외하신 덕분에 비교적 어린 나이에 누드모델을 접할 수 있었다. (당시가 1998년, 내 나이 열일곱이었다) 나보다 어린 친구들은 누드모델을 보며 당황하는 기

《친구의 옆모습》,
스케치북에 연필과 오일파스텔 2000

색을 보였지만 난 흥미진진했다. 뭔가 진정한 예술가가 된 느낌이었다. 솔직히 나 역시 알몸 상태인 남자 모델을 처음 보았을 땐 살짝 당황스럽긴 했지만, 곧 두 눈을 번쩍 뜨고 그리기 시작했다. '내가 진정 예술혼이 넘친다면 이 정도는 당연하게 받아들여야 한다! 난 이런 게 좋다! 아, 예술이여…' 아마 이런 감성으로 가득했던 것 같다. 하지만 당황한 한 어린 친구 때문에 남

자 모델은 결국 반바지를 입고 포즈를 취해야 했다는 슬픈 전설이 있다.

일주일에 한 번 화실 수업을 받으면 나머지 6일이란 시간은 숙제로 받은 작품을 집에서 혼자 연구하거나 완성 해오는 시간이었다. 화실에서 그리는 그림 대부분은 스케치북에 그리는 습작이었고 대학입시 포트폴리오에 들어가는 본격적인 작품들은 이렇듯 집에서 혼자 작업했다.

'집에서 혼자? 그럼 굳이 화실을 왜 가?'라는 생각이 들 법도 하지만 나에겐 이 방법이 의외로 잘 맞았다. 그 전엔 뭔가를 혼자 생각해서 내 작품 하나를 오롯하게 완성해본 적이 거의 없었다. 한국에서 화실을 다니던 시절에는 석고소묘를 할 때면 어느덧 선생님이 뒤로 쓱 나타나셔서 '잠깐 나와 봐.' 하시면 난 즉시 자리를 비켜 드린다. 그러면 선생님은 내가 쓰던 연필을 들고 내 그림 위에 즉석에서 수정하신다. 그 과정을 옆에서 지켜보는 것. 그것이 내가 그 시절 경험했던 일반적인 미술 공부법이었다.

캐나다에서의 방법이 더 뛰어나고 한국의 교육 시스템이 후

지적이었다고 말하고 싶은 것은 결코 아니다. 그런 이분법적인 사고는 요즘 같은 시대에 잘 맞지 않는다. 분명 나보다 잘 그리는 사람이 그림을 완성하는 과정을 곁에서 지켜보는 것은 큰 도움이 된다. 다만 이런 과정이 그저 습관적으로 반복될 때, 자기 작품에 대한 주체성과 책임감이 약해지고 타성에 젖기 쉽다. 캐나다로 와서 그림 공부를 시작한 뒤로는 감히(?) 내 그림에 손을 대는 사람을 만나본 적이 없다.

집에 있을 땐 홀로 책상이나 식탁에 앉아 그림을 그렸는데 가끔 그림이 마음에 들게 나올 때면 시간 가는 줄 모르고 그렸다. 생각 이상으로 그림이 그럴듯하게 나올 때면 '이거 정말 내가 그린 거 맞나?' 하는 생각이 들 정도였다. 나의 실력이 나날이 늘어가고 있는 것을 직접 보고 있자니 절로 기운이 났다.

부모님이 한국으로 떠난 그 시점, 나는 밥 짓는 법을 모를 정도로 살림에 대해 도통 아는 것이 없었다. 집 정리에 전혀 도움이 안 되는 남동생과 함께 자취하며 살림은 엉망으로 하고 있었지만, 다행히 그림만은 조금씩 내 뜻대로 일구어나가는 법을 배우고 있었다.

자취 하고, 혼자 그림 그리고, 그렇게 나 스스로 일상을 꾸려 나가는 법을 배웠던 이런 시간이 없었더라면 우유부단한 나 같은 스타일은 오랫동안 철부지 인간으로 살아야 하지 않았을까 생각해본다. 홀로서기는 쉽지 않은 일이지만, 그런 삶의 가치를 나는 그렇게 조금씩 배워가고 있었다.

Ready, Set, Go!

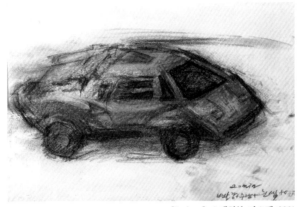

《Red car》, 스케치북, 파스텔, 2001

한국만큼 대학입시가 치열한 곳은 찾아보기 힘들지만, 북미의 입시가 널널하고 쉽다는 뜻은 아니었다. 캐나다에서 미술대학을 지원할 경우 한국과 마찬가지로 학교 성적 유지를 위한 노력이 필요하고 미술 포트폴리오도 준비해야 했다. 또한 영어가 모국어가 아닌 이상 토플 점수도 필요했다. 고등학교의 마지막 시험인 주(州) 시험(Provincial Exam)을 마치고 토플 점수를 간신히 따낸 나는 미술대학 세 곳에 입학원서를 넣었다. 그 과정이 끝난

뒤 마지막으로 포트폴리오를 제출하는 일이 남아 있었다.

지금은 포트폴리오 사진을 지정된 사이트에 업로드 하는 방식이 일반적이다. 하지만 그 시절만 해도 그림을 학교에 직접 제출하는 경우가 많았다. 학교에서 먼 타지역에 사는 경우, 이미지 파일이 담긴 CD를 우편으로 보내는 방법도 있었다. 당시 내가 지원한 학교 중 한 곳은 비행기로 약 4시간 정도가 소요되는 토론토라는 낯선 땅에 있었는데 선생님은 가장 직접적인 방법으로 포트폴리오를 제출하도록 학생들을 격려하셨다. 가장 직접적인 방법이란 학교에 직접 방문해서 교수진 앞에서 포트폴리오를 펼쳐 보이며 직접 설명하는 '인터뷰' 과정이다. 선생님은 입시를 단지 대학에 가기 위한 방편이 아닌 각자가 자신의 인생에서 처음으로 진검승부를 하는 과정으로 진지하게 경험하기를 바라셨다.

포트폴리오 완성을 위해 나와 학우들은 잠을 줄여가며 작품 준비를 했다. 나는 아직도 선생님께서 학생들의 포트폴리오를 최종 점검해주시던 그날을 생생하게 기억한다. 모든 작업물이 가방에 들어가기 전, 그림을 마지막으로 추려내고 정리하는 시간이었다. 선생님은 학생들의 그림을 넘겨보며 어떤 순서로 그

림이 들어가면 좋을지 흐름을 봐주셨는데 입시가 코앞으로 바싹 다가와 있었던 때였기에 화실은 그 어느 때보다 열기로 후끈 달아올라 있었다. 당시 나는 선생님 바로 뒤에 서서 그 광경을 구경하고 있었는데 선생님의 몸에서 뿜어져 나오는 더운 열기를 실감할 수 있을 정도였다.

다리미 열판처럼 후끈한 열정으로 포트폴리오를 정리하고 나는 토론토행 비행기표를 끊었다. 혼자 간 것은 아니었다. 당시 토론토 OCAD라는 대학에 입시원서를 낸 다른 학우들과 모두 함께 날아갔다. 지금 생각해보면 대범한 결정이었지만 모두 당연히 그래야 하는 것으로 생각했다. 인터뷰 하루 전날 토론토에 도착한 우리는 학교 근처의 낡은 모텔에서 하룻밤을 묵었다. 비가 주룩주룩 오던 낯선 도시에서의 첫날밤이었다. 우리는 들뜨고 오묘한 기분에 잠겨 잠이 들었다.

드디어 그다음 날, 기다리던 D-Day가 밝았다. 학교 건물의 정해진 방으로 들어간 나는 책상 위에 포트폴리오 가방을 펼치고 기다렸고 곧 교수들이 하나둘 들어오기 시작했다. 그들에게는 권위적이거나 무거운 느낌은 전혀 느껴지지 않았다. 대부분 친

절했고 편안한 태도로 학생들을 대했다. 정성 들여 만든 포트폴리오를 알아보고 칭찬해주시는 교수님도 있었다.

인터뷰 과정은 생각했던 것만큼 어렵거나 까다롭지 않았다. 나를 포함해 함께 토론토로 향했던 4~5명에 달하는 화실의 학생들은 하나도 빠짐없이 모두 합격통지서를 받을 수 있었다. 나는 토론토 대학 외에도 입학원서를 넣었던 다른 두 곳의 대학에서도 모두 합격통지서를 받았다. 지금 회상해보면 내 인생에 있어서 가장 빛나는 영광의 순간이 아니었을까 싶다.

하지만 사실 나는 그때까지만 해도 '꼭 대학에 가야 하는 걸까?' 하는 의문이 들었다. 화실에서 이렇게 계속 그림을 그리면 좋을 거라고, 난 이 정도면 만족한다고 생각하고 있었다. 대학 입학에 대해 망설이는 마음이 들었지만 다른 선택의 여지는 없어 보였다. 일단 부모님이 원하셨고 선생님 역시 대학은 가서 경험해볼 만한 곳이라고 권하셨다. 나는 세 개의 대학 중 토론토에 있는 OCAD라는 대학에 입학을 결정했다. 한 살이라도 어릴 때 좀 더 다른 환경, 좀 더 큰 곳에 가서 다양한 경험을 해보라는 선생님의 조언 때문이었다. 나는 막연히 세상의 다른 저편도 내가 경험했던 이곳처럼 따뜻하고 친절할 거라고 기대했다. 내 앞에

어떤 삶이 기다리고 있는지 전혀 모르는 채로.

　나의 삶은 한국의 지방 소도시에서 서울로, 서울에서 캐나다 밴쿠버로, 밴쿠버에서 다시 토론토로 향하고 있었다. 어느 한 군데 진득하게 정착할 시간 없이 계속해서 고향 같은 곳을 등지고 앞으로 그리고 앞으로 나아가야 하는 것이 젊은 날의 내 운명이었다. 그때의 그 선택들은 선생님과 부모님이라는 나를 보호해주는 존재에게서 멀리 떨어지는 선택이기도 했다. 혼돈 속에서 다시 한 뼘 자라고 내 안의 또 다른 나를 발견할 수 있는 시간이 나를 기다리고 있었다.

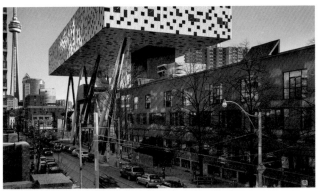

토론토 미술대학 OCAD 전경, 지금은 명칭이 OCAD University로 바뀌었다. 출처: OCADU 웹사이트

수정처럼
빛나는 인연

학창 시절과 20대의 경험은 한 사람의 삶에 큰 밑그림을 이루는 법이다. 당시 만난 사람들과의 인연 역시 그랬다. 비단 그림만이 아닌 내 세계관과 정서에 가장 큰 영향을 미친 사람이 있다면 그것은 단연 화실의 K 선생님이었다. 회상해보면 10대 시절 캐나다로 건너가 맺어진 그 분과의 인연은 운명이라고밖에 생각할 수 없다. 은사님을 만나지 않았더라면 지금까지 내가 그림을 계속 그리고 있었을지 의문이다.

고등학교 시절 내 일기장을 보면 '진정한 스승'을 만나게 해달라는 기도가 반복해서 적혀있었다. 그 당시 나는 인도의 철학자이자 영혼의 스승으로 알려진 오쇼 라즈니쉬의 책에 푹 빠져 있었고 류시화 작가의 '하늘 호수로 간 여행'과 같은 인도 여행기를 깔깔대며 읽기도 했다. 류시화 작가의 책에는 인도로 스승을 찾

으러 떠난 그의 아찔하고 신비한 모험담이 담겨 있었다.(실제 나는 당시 류시화 작가에게 팬레터를 써서 답장 받은 적 있는 성덕이다) 그의 여행기를 읽으며 나 역시 '진정한 스승', '나의 그루(guru)'를 찾고 싶다는 강렬한 열망을 꽃피웠다. 비록 인도는 못 갔지만, 캐나다로 건너가 만났으니 내 열망은 이루어진 셈이다.

K 선생님은 자상하셨지만, 때에 따라서 누구보다 단호하신 분이었다. 학생들에게 단순히 그림만이 아닌 예의범절이나 사람의 도리에 대해 말씀하셨다. 흔들리는 나에게 기도하는 법을 가르쳐 준 분이기도 했다. 부모님은 결국 한국으로 돌아가셨고 나와 동생만이 남아 학업을 이어가는 상황이었기에 그런 환경에서 선생님은 나에게 부모님이나 다름없었다.

이때만 해도 지금은 흔한 '인성교육'이라는 단어가 쓰이지 않았을 때다. 선생님은 당신의 마법 같은 방법으로 들뜨고 흔들리기 쉬운 10대들의 마음을 차분히 가라앉히며 작업에 전념할 수 있도록 지도하셨다. 늘 그림에 앞서 사람을 사람답게 만들어주는 인품과 태도에 대해 가르치셨다. 그것은 단순히 미대 입시를 위한 공부가 아니었다. 거기엔 항상 그 이상의 무엇이 있었다. 어

른이 되면서 나는 일 자체를 목표로 삼다가 삶을 놓치는 경험이 많아졌고 그럴 때마다 선생님의 가르침을 곱씹어보게 되었다.

10대 시절 나는 하고 싶은 말이 정말 많은 아이였다. 소심한 성격과 언어 장벽 탓에 실제로 말이 많지는 않았지만, 나의 내면에는 빨강 머리 앤이나 '나의 키다리 아저씨'의 주인공인 주디가 살고 있었다. 누군가 날 좋아해 준다면, 따뜻한 눈빛으로 바라봐 준다면 쉬지 않고 나의 기쁨과 슬픔에 대해 모두 이야기할 수 있을 것 같은 느낌이었다. 그때 그런 대상이 되어 주신 K 선생님께 나는 나의 모든 이야기를 숨김없이 털어놓곤 했다. 그러면 선생님은 듣는 데에 그치지 않고 최선을 다해 내 이야기를 해석하고 조언해 주셨다. 선생님은 굉장한 달변가였다. 몇 시간 동안 이야기를 해도 끝없이 새로운 주제에 대해 말씀하실 수 있을 만큼 박식하기도 하셨다.

대화는 주로 화실 수업이 끝나고 선생님의 서재에서 이루어졌다. 길게는 대여섯 시간씩 이어진 경우도 숱하게 많았다. 눈물이 많았던 그 시절의 나는 이야기를 하다가 엉엉 울음을 터트리기 일쑤였다. 그렇지 않아도 걱정을 사서 하는 스타일인데 가정

이 경제적으로 흔들리고 있었고 부모님의 관계가 심각하게 틀어지고 있었기에 늘 마음속에 무거운 고민이 있었다. 낯선 이민 생활에서 겪는 깊은 외로움도 적지 않았다.

그윽한 분위기를 가진 선생님의 서재에서 나는 참으로 다양한 가르침을 들을 수 있었다. 때로는 창을 통해 들어오는 석양이, 때로는 아름다운 촛불이 선생님의 서재를 밝히고 있었다. 돌아보면 내 인생에서 가장 행복했던 시간 중 하나였으며 이제는 그저 꿈처럼 느껴지는 시간이다. 선생님은 자신 스스로를 관리하고 이끌어가는 마음가짐에 대한 가르침을 주셨고 때로는 저 너머 세계에 대한 이야기를 들려주시기도 했다. 내가 모르는 영적인 세계나 우주의 신비에 관한 이야기를 듣고 있자면 나의 모든 고민이 무척 작게 느껴지곤 했다. 마치 비행기를 타고 두둥실 하늘로 떠올라 나의 작은 마을을 내려다보는 기분이랄까.

기나긴 대화가 끝날 즈음이면 이미 밖은 깜깜하고 별들이 총총할 때가 많았다. 때에 따라서 전철까지 끊긴 상황이라서 택시를 타고 집으로 돌아가야 했다. 따로 비용을 받는 것도 아니었는데 그렇게 모든 학생에게 수업 외에 시간을 막대하게 쏟으며 상담 지도를 하셨던 그분의 노고와 열정이 놀라울 뿐이다.

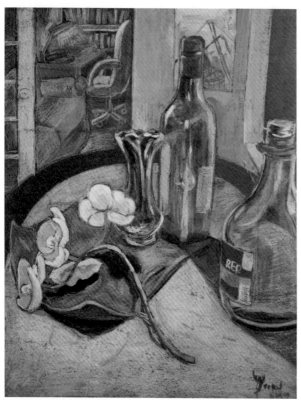

《Still Life》, 종이에 오일파스텔, 2000
정물화 배경으로 선생님의 서재가 엿보인다.

선생님과 함께 서재에 앉아 있을 때면, 창밖에 보이는 파란 창공이나
밤하늘이 나오는 상관없는 허공처럼 보이기보다 그것이 살아있는 눈
을 뜨고 나라는 존재를 가만히 응시하고 있는 듯한 느낌을 받곤 했다.

내 평생 가장 높은 꿈을 꾸었던 시절이었다.

저녁조차 먹지 않고 이어졌던 긴 대화의 시간을 통해 사람이 밥을 먹고 사는 것보다 더 가치 있는 일이 있다는 것을 그때 나는 처음으로 알게 되었다. 살아있는 이상과 진정한 가치에 대해서 끊임없이 대화하고 교류한다는 것이 얼마나 속을 든든히 채워줄 수 있는지 처음으로 알게 된 것이다. 그것이 예술이며 곧 영혼의 양식이 아니던가.

이 뜻깊고 따뜻한 관계는 지금까지도 이어지고 있다. 1997년도부터이니 20년 넘게 이어져 온 인연이라 할 수 있다. 화실에 처음 발을 디딜 때만 해도 상상하지 못했던 일이었다. 인연이란 이렇듯 실재하는 것이었다. 한 사람의 인생을 바꾸고 깊은 향을 남기는 그런 인연이란.

이제는 나도 적지 않은 나이가 된 탓에 어린 시절처럼 선생님께 모든 이야기를 가감 없이 털어놓기 어려울 때도 있다. 때론 반항심에 '전 선생님과 생각이 다릅니다!', '세상은 선생님이 말씀하신 것처럼 돌아가지 않아요.', '세상은 그렇게 이상적이지 않아요!'라고 생각하며 혼자 씁쓸한 기분에 젖어 들었던 적도 있다. 당신의 가르침과 다르게 세상엔 돈을 이기는 자가 없고 결국

사람을 움직이는 건 돈뿐이라는 현실적이고 자조적인 생각이 많이 들었다.

아무리 꿈을 꾸고 그림을 그린다 한들 내가 얻는 것은 약간의 자기만족일 뿐 변하는 것은 아무것도 없는 것 같았다. 돈 많고 목소리 큰 사람들이 최고로 잘 사는 것처럼 보였다. 불경스러운 생각이지만 구체적이고 현실적 대안보다 다소 추상적인 말씀을 하시는 선생님이 원망스럽게 느껴질 때도 있었다. 어른이 되고 난 뒤, 난 내 눈앞의 세상을 어떻게 해석하면 좋을지 몰라서, 무엇을 하며 어떻게 적응해야 할지 몰라서 혼란스러울 때가 많았다. 아티스트로서 능력을 인정받기보다 나의 무능을 확인해야 하는 순간이 너무나 많았다. 내가 하는 모든 일이 그 누구도 알아주지 않은 쓸모없는 일처럼 느껴졌다.

간혹 K 선생님과 통화를 할 때면 난 초조하고 다급한 어투로 내 이야기를 늘어놓곤 했다. 그럴 때면 선생님은 말씀하셨다. 남 보기 좋은 성공을 향해 달려가는 것의 의미가 무엇이냐고. 세상 사람들은 정상에 올라가는 사람들의 모습에는 주목하지만 그들의 뒤안길을 기억하지 못하는 경우가 대부분이라며. 선생님은

종종 내게 "넌 'TRUST(신뢰하는 마음)'가 부족한 것이 아쉽다."라고도 말씀하셨다. 그런 말씀을 들어도 그것은 여전히 '구체적이지 않은 이상적인' 조언으로만 느껴질 뿐 내 안의 불안과 고민을 말끔히 사라지게 하지 못했다. 하지만 이따금 나는 선생님의 말씀을 떠올리며 내 모습을 돌아볼 수 있었다.

정말 내가 인정받지 못해서 화가 날 만큼 진정으로 내 작품 세계에 헌신했나? 나는 사실 늘 마음속으로 '이걸로는 결국 승부를 보기는 어려울 것'이라고 생각했다. 어머니가 "그 돈도 안 되는 그림 뭣 하러 그리냐, 차라리 그 돈을 다른 데 써라."라고 말씀하실 땐 반항하는 듯했지만, 속으로는 '역시 그런 건가…' 하고 수긍했던 것도 사실이었다. 나는 내가 하는 무언가가 진정한 가치가 있을 거라고, 그런 것을 할 수 있는 사람이 바로 나라고 신뢰(TRUST)해 본 적이 없었다. 선생님이 짚어주신 이 문제는 생각보다 깊은 문제였다. 지금까지도 이 신뢰(TRUST)라는 것은 내게 깊은 화두로 남아 있다.

K 선생님은 화실을 졸업하고 대학에 가는 학생들에게 작은 수정(crystal)을 선물하셨다. 선생님의 서재 안에서 그것을 받아

들었던 그날이 지금도 기억난다. 선생님은 내게 주실 맑고 투명한 수정을 들어 보이시며 말씀하셨다. "수정 안에 달이 떠 있고 그 밑으로 파도가 치고 있구나." 말씀을 들으며 바라보니 수정 안의 무늬가 과연 그렇게 보였다. 그 안에 또 다른 신비로운 세계가 펼쳐지고 있었다. 이렇듯 다른 사람들이 쉽게 발견하지 못하는 다른 차원의 아름다움을 보고 그것을 풍부하게 표현하셨던 선생님은 진정한 예술가였다. 선생님께서 건네신 그 수정은 그처럼 맑고 깨끗한 마음을 지키며 세상으로 나아가 살라는 의미가 내포되어 있었다. 늘 세상의 소금기둥이 되라고 말씀하셨던 선생님의 그 가르침은 이제 내 인생의 소금기둥이 되어 부패와 변질로부터 내 영혼을 지켜주고 있다고 믿는다.

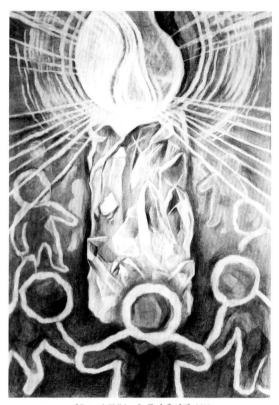

《Crystal Children》, 종이에 연필, 2015

2장

젊은 예술가의 초상

대학가의 낙제생

《Let go》, 나무패널에 유채, 2007

대학교가 있던 토론토는 도시 자체가 밴쿠버와 확연히 다른 느낌이었다. 나는 거리를 활보하는 사람들이 아무렇지도 않게 욕설을 내뱉으며 걸어가는 모습을 보고 말없이 충격을 받았다. 밴쿠버에선 거의 보지 못한 광경이었다. 밴쿠버 사람들은 대부분 조용하고 언성을 높이는 일이 거의 없었다. 찻길을 지나갈 때

도 사람이 횡단보도에 발을 한 발 내디디면 신호등이 있든 없든 일단 차가 멈추었다. 거리는 깨끗하고 바다와 산으로 둘러싸인 공기 좋은 도시이기도 했다.

반면 토론토는 바쁜 도심 특유의 복잡하고 지저분한 느낌이 들었고 산과 바다는 찾아볼 수 없는 평평한 내륙 도시였다. 거리에는 화려한 색으로 머리를 염색하고 특이한 코걸이와 귀걸이를 치렁치렁 매달고 다니는 젊은이들의 모습도 적지 않았다. 나는 서울로 상경한 시골 쥐 마냥 모든 게 낯설고 어색하게 느껴졌다.(토론토가 지저분한 도시라고 말하는 것이 아님을 미리 밝혀 둔다. 밴쿠버보다 도회적인 느낌이 더 강할 뿐이다. 지금은 밴쿠버도 옛 시절의 평화로운 분위기와 달리 가파른 인구 증가와 함께 꽤 터프한 도시가 되어 있다.)

낯설게 느껴지는 것은 도시의 거칠고 빠른 템포만이 아니었다. 새로운 학교생활은 내 기대와 퍽 달랐다. 같이 수업을 듣는 학생들의 작품을 보자면 눈에 확 들어오는 인상적인 작품이 보이지 않았다. 모두 서툴고 진지한 느낌이 없다는 생각에 김이 확 빠지는 기분이 들었다. 교수님과의 관계도 멀게만 느껴졌다. 낯선 그분들에게 적극적으로 다가갈 용기가 없었고 고등학교 시

절 화실 선생님과 가졌던 그런 사제관계를 형성한다는 것은 꿈에 가깝다는 생각이 들었다.

대학이란 게 이런 거였나 싶은 깊은 회의감이 들었다. 내가 가고 싶은 다음 단계를 보여주는 곳이 아니라는 생각이 들었다. 10대 시절만 해도 내 주변엔 나와 비슷한 사람들이 있었다. 하나의 작은 세계, 하나의 공동체라는 느낌과 다정함이 있었다. 하지만 낯선 도시의 대학이라는 장소에는 구심점이 없었다. 모든 게 제각기 돌아가는 광활하고 복잡다단한 세계처럼 여겨졌다.

이 새로운 장소에서의 나는 아무것도 알지 못했고 또 아무것도 아닌 것 같았다. 화실의 K 선생님은 다시 태어날 수 있는 자유를 얻은 것이나 다름없다며 만끽해보라고 응원해주셨지만 나는 원치 않는 새로운 신분증을 받아 든 사람처럼 낯선 세계에 터덜터덜 걸어 들어가고 있었다.

그렇게 내키지 않는 대학 생활에 적응하던 와중 내 기운을 쏙 빠지게 한 일화가 있었다. 그것은 1학년 필수 과목인 '3차원 조형물의 원리 (3D Principle)'라는 과목에서 벌어진 일이었다. 과목명이 말해주듯 평면 회화 작품이 아닌 입체물을 만들어야 하는 수

업이었다. 나는 입체 작업을 하는 데 영 자신이 없었는데 무엇을 어떻게 만들어야 할지 가늠이 안 잡힐 때가 많았다. 그런데 가장 힘든 것은 과제 자체가 아니었다. 지도 교수님이 여간 깐깐한 사람이 아니라는 것이 문제였다. D 교수님은 본인이 생각하는 미술과 조형물에 대한 철학이 워낙 확고해서 제대로 따라가지 않으면 날카로운 비평을 서슴없이 날리는 분이었다. 과장을 조금 보태자면 나는 수업을 듣는 내내 지옥 관문을 통과하는 듯한 느낌을 받았다.

당시 나는 한국 선배와 함께 수업을 듣게 되었는데 선배는 손재주가 워낙 좋았고 매우 논리적인 사람이었다. 그는 늘 과제에 대한 완벽한 계획을 세워서 금세 뚝딱뚝딱 만들어오곤 했다. 선배가 수업에서 좋은 평가를 받을 때 나는 매번 애를 먹으며 형편없는 점수를 받았다. 이렇게 민망한 상황이 계속되고 있던 어느 날 D 교수님은 과제 하나를 내주셨다. 자신의 특성이나 성격을 나타내는 의자를 작은 모형으로 만들어오라는 과제였다.

과제를 위해 나는 온종일 집에서 나무와 클레이(clay)를 주물 럭거리며 알 수 없는 무언가를 만들기 시작했다. 내 성격을 나타

내는지는 잘 모르겠으나 내 눈으로 보기엔 분명 독특한 의자처럼 보였다. 문제는 그것을 수업에서 공개하는 날 일어났다. 내 작품을 본 교수님은 정말 목청껏 비판하기 시작하셨다. 전날 부부싸움을 하고 오신 건지 녹용을 한 사발 들이켜고 오신 것인지는 알 수 없으나 엄청난 목소리로 비판하셨다.

"아무런 컨셉이 없는 엉터리 작품이야!"

모두가 보는 앞에서 십자포화를 맞은 나는 정신이 얼얼하고 얼굴이 화끈거렸다. 어떻게든 과제를 끝내야 한다는 의무감으로 컨셉에 섬세하게 신경을 쓰지 못한 것은 사실이지만 꼭 이렇게까지 하셔야 하나 싶었다. 같이 수업받던 한국 선배는 나를 안쓰러운 눈빛으로 바라보고 있었다. 그는 내가 받은 점수를 슬쩍 보더니 마치 아무것도 보지 못했다는 듯 점수가 적힌 종이를 살짝 숨겨주었다. 그로서는 나름 섬세한 배려였겠지만 어차피 공개 망신도 당했겠다 점수가 드러나도 상관없었는데 막상 선배가 어쩔 줄 몰라 하니 참 희한한 기분이 들었다.

난 최종적으로 'F' 학점이라는 낙제점을 받았다. 1학년 필수 과

목에서 'C'도 아니고 'D'도 아니고 F학점이라니. 그 드문 일을 내가 해냈던 것이다. 이 경험은 나의 현실을 제법 자명하게 비춰주고 있었다. 머릿속에서 평면적으로만 알고 있는 지식을 3차원이라는 진짜 현실에서는 구현하지 못하는 나의 부족함을 그대로 반영하고 있었다.

합격통지를 받았던 그날 내가 기대했던 것과는 달리 대학 생활은 마냥 벅차게만 느껴졌다. 나 자신이 삶의 주인공이 돼서 펼쳐 나가야 하는 순간이었지만 나는 여전히 누군가의 강력한 지도가 필요한 고등학생에 머물러 있었다. 의미 있고 생산적이어야 할 나의 대학 시절이 이렇듯 종잡을 수 없이 흘러가고 있다는 것이 너무 불안하게 느껴졌고 난 결국 휴학을 선택했다. 아버지께서 격노하셨지만 내 뜻을 꺾을 수는 없었다. 좀비 같은 모습으로 학교를 계속 다닐 자신이 없었다.

휴학을 한 것은 현명한 선택이 아니었다. 내 뜻대로 되지 않더라도, 학업 성과가 형편없더라도 나 자신을 추스르고 앞으로 걸어 나가는 게 맞았다. 하지만 나에게는 내가 생각했던 대로 일이 풀리지 않으면 크게 낙담하고 포기하는 큰 약점이 있었다. 실수해도 괜찮고 완벽하지 않아도 괜찮다는 것을, 인생은 원래 그런

것이라는 것을 알았더라면 그렇게 맥없이 포기하지 않았을 텐데. 이제는 실수하고 넘어졌던 그 시간조차 후회하거나 자책하는 것은 그만두어야겠다는 생각이 든다. 누가 뭐라 하든 그것 또한 내 모습이라는 생각이 드는 것이다.

미대에 다니면서 없던 그림 실력이 확연히 늘거나 그림에 대해서 내가 모르던 대단한 비밀을 알아낸 것 같지는 않다. 물론 전혀 발전이 없었다고 하면 그 또한 과장이겠지만 남들보다 길게 대학에 다니면서 얻어낸 것이 엄청난 성과 같지는 않다. 그런 의미에서 미술을 공부하고 싶은 사람에게 미술대학이 필수코스라는 말은 못 하겠다.

사실 미술대학은 완벽과는 거리가 먼 곳이다. 내가 느낀 미대라는 곳은 그냥 넓은 마당이었다. '자리 깔아 줄 테니 뭐든 한번 해봐. 봐줄게. 들어줄게.' 하는 그런 곳이랄까. 정보의 허브를 열어줄 테니 네가 궁금한 거 있으면 열어보고 배워가라는 곳이다. 뭘 하든 그것은 본인의 선택사항이다. 자신만의 기획력과 목표, 탐구 분야가 분명하지 않으면 얻어갈 수 있는 것이 별로 없는 곳이기도 하다. 까딱하면 시간 낭비하기도 딱 좋다. 스스로 원하는

것이 무엇인지도 모르는 채 학교가 제시해줄 것이라고 막연히 생각하고 있었던 것이 나의 큰 착오였다.

그런 의미에서 아티스트가 되는 조건은 학위와 무관하다. 하지만 학위가 있든 없든 꼭 필요한 것은 있다. 그것은 '내가 세상에 전하고 싶은 메시지'이다. 이것을 가진 사람이 지금, 이 순간 작품에 진지하게 매진하고 있다면 그는 이미 아티스트이며 그것으로 충분한 조건을 갖춘다.

그럼에도 미술대학을 통해 배운 것이 있다면 그것은 내가 미대를 통해 배우게 되리라 생각지 못한 것이었다. 나는 처음으로 사회라는 곳은 특정 기술 하나만 가지고 되는 곳이 아니라는 것을 깨달았다. 예상치 못한 상황에 대한 적응력도 필요하고 능청맞게 견디는 내공도 있어야 한다. 무엇보다 다른 사람들과 적극적으로 소통하고 맞춰 나갈 수 있는 사회성이라는 것이 필요한데 그것은 나에게 전무하다시피 한 부분이었다.

거기에 더해 가장 핵심적인 것은 정성 어린 마음이었다. 내 재능을 믿고(재능이 있었는지는 의문이지만) 학교를 만만하게 보고 오만함과 나태함에 빠져 있던 내가 크게 깨달았던 바였다. 순진하고 바보 같았던 시골 쥐가 넘어지고 구르면서 알게 되었던 것들

은 이런 것들이었다.

삶은 가끔 아주 낯선 현장으로 우리를 떠밀 때가 있다. 그 이질감이 싫어서 도망치려 애쓰지만 나오는 방법은 졸업장을 따거나 퇴학하거나 둘 중 하나다. 새로운 것을 무조건 거부하고 과거만 멀뚱히 바라보고 있다면 그것은 현재 자신이 무언가를 놓치고 있다는 증거일지도 모른다.

미래학자 앨빈 토플러는 "21세기의 문맹은 읽고 쓸 줄 모르는 사람이 아니라 배우고(learn), 배운 것을 일부러 잊고(unlearn), 다시 배우는(relearn) 능력이 없는 사람이다"라고 말했다고 하는데, 대학 시절의 내 모습이 바로 그 21세기 문맹이나 다름없었다. 나는 내가 한번 이루었던 성공의 방정식을 버리지 못하고 다시 초심으로 돌아가 배우지 못했기 때문이다.

이젠 말로만 듣던 불혹의 나이로 들어섰다. 나라는 개인의 미래, 내가 몸담은 이 시대의 앞날에 어떤 새로운 장이 열릴지 알지 못한다. 확실한 것이 있다면 분명 또 헤매게 될 가능성이 높다는 것이고 전과 다른 점이 있다면 이제는 기꺼이 그 혼돈의 시간을

맞이하겠다는 마음의 자세다. 앞으로도 상당히 허둥지둥할 테지만 그래도 포기는 하지 않으려 한다.

현대미술 좀 어떻게 해봐요
현기증 난단 말이에요

《Good Art》, 캔버스에 유채, 2005

대학 생활에 전혀 흥미를 느끼지 못하고 아웃사이더처럼 교내를 떠돌던 그 시절, 희한한 소문을 하나 듣게 되었다. 비디오 아트를 만든 한 학생이 퇴학당했다는 소문이었다. 표현의 자유를 그 무엇보다 중시하는 미대에서 대체 뭘 만들면 퇴학을 당할

수 있단 말인가? 사실 그때 들었던 소문이 사실인지 과장된 소문인지는 아직도 잘 모르겠다. 진실이라기엔 너무도 괴기스러운 내용을 담은 소문이었다. 학교 전체를 술렁이게 만든 그 이야기의 전모는 이랬다.

그가 살아있는 고양이의 껍질을 벗기는 장면을 비디오로 촬영을 했다는 것이다. 그리고 그 촬영을 토대로 비디오 아트를 만들었다는 것인데 듣고도 믿어지지 않는 소문이었다. 교수진이나 학교 관계자들의 입장에선 이건 예술도 뭣도 아닌 범죄나 다름없었고 학생은 즉각 제적 처리를 받았다고 했다.

미대라는 곳을 다니다 보면 이렇듯 특이한 것을 넘어 극단까지 가는 것을 서슴지 않는 학생들이 종종 있었다. 가끔 그 시절을 돌이켜보면 이런 방황과 혼란이 단지 몇몇 미술 대학생들만의 독특한 특성은 아니었던 것 같다. 당시 우리가 학교에서 배우던 '현대미술'과 '포스트모더니즘'이라는 사회 전반적인 문화 자체가 이런 혼란스러운 양상을 띠고 있었다.

순수회화를 전공으로 하는 학생이 피해 갈 수 없는 필수 과목이 바로 '현대미술 이론(Contemporary art theory)'이다. 수업에선

봐도 봐도 어렵고 그 속을 이해할 수 없는 작품들이 한 무더기씩 쏟아져 나왔다. '이게 뭐야?' 하는 모호함 아니면 '이게 대체 뭐냐고!!' 하는 괴성을 오가게 하는 것이 내가 보는 현대미술이었다.

이런 난해함 때문이었을까? 나는 미대를 다닌다는 이유 하나만으로 어려운 상황에 직면한 적이 많았다. 그건 바로 지인들과 미술 전시를 보러 갈 때마다 그들이 똘망똘망한 눈으로 나를 바라본다는 것이다. 네가 전문가이니 설명을 하라는 것이다. 차마 피해 가기 늦었을 땐 난 나지막한 목소리로 답하곤 했다.

"생각하지 말고 그냥 느껴봐. 답은 네가 만들어 나가는 거니까."

반은 맞고 반은 말도 안 되는 소리다. 실제 이탈리아 출신 마우리치오 카텔란 작가의 경우, 모든 해석을 관람객 스스로 할 것을 주문한다. 하지만 이렇게 관객이 의미를 스스로 만들어내야 하는 경우보다 작가만의 컨셉과 의도가 분명한 경우가 더 많은 것이 사실이다. 그래서 내가 내린 결론은 '아는 만큼 보인다'는 것이다. 그냥 구경하는 정도가 아닌 창작자의 의도를 제대로 파

악하고 싶다면 관객이 공부해야 한다.

현대 미술의 대표 격인 설치미술(installation)의 난해함을 저주하고 있을 때 나는 그것을 자상하게 풀어 설명한 서도호 작가의 인터뷰를 읽었던 적이 있다. 우리는 보통 미술이라고 하면 벽에 걸려 있는 그림을 떠올리기 쉽다. 보는 사람과 보이는 대상이 분명하게 구분되어 있고 그 둘 사이의 거리를 유지할 수 있는 상황 말이다. 일반적으로 우리는 이러한 질서 안에서 작품을 감상해왔다.

서도호 작가의 설명에 따르면 설치미술이란 바로 이러한 일상적인 틀을 깨고 관객이 대상과 거리를 유지할 수 있는 권리를 박탈한다는 것이다.[1] 왜냐하면 작품이 더 이상 벽에 걸려 있는 그림 한 장이 아니기 때문이다. 여기에선 '설치되고 연출된 공간' 그 자체가 작품이 된다. 그리고 그 공간 안에는 단순히 그림 한 장이 아닌 조각, 회화, 비디오 같은 온갖 장르가 동시에 펼쳐질 수도 있으니 더 복잡하고 포괄적인 경험이 된다. 이것은 그림 한 장을 한 발 떨어져서 조용히 감상하는 경험과는 확실히 다른 것

1) 박정준, 『미대 나와서 무얼 할까』 안그라픽스

이 되어버리는데 이에 익숙지 않은 관객은 상당한 불편함을 느낄 수도 있다는 것이다.

소위 미술을 전공했다는 나도 이렇게 공부해가면서 대충 이 세계에서 무슨 일이 벌어지고 있는지를 조금씩 알아나갈 뿐이다. 스타워즈의 서사를 따라가려면 9개의 모든 에피소드를 보지 않아도 적어도 한두 편은 봐주는 것이 좋듯이 현대미술을 감상하는 관객들 역시 간단한 정보라도 미리 숙지하고 생경한 것들을 보면서 모호함에 머물 수 있는 마음의 여유가 필요하다.

얼마나 추상적으로 보이던 작가의 의도가 없는 작품은 없다. 다만 조금 아쉬운 점은 그 의도를 알아보고자 전시 도록이나 작품 설명을 참조해도 그 설명이 난해할 때가 많다는 점이다. '존재', '사유', '철학' 등 암호 같은 단어들이 빈번하게 등장하는 통에 나도 가끔 이해하는 것을 포기하고 그냥 전시장을 한번 쓱 훑어보고 돌아올 때도 많다.(사실 진정 작품을 감상하고자 한다면 몇 초간 훑어보는 것으로 될 리가 없지 않은가.)

미술 작품이라는 것은 결국 상당한 정신 활동의 결과이기에 이런 어려운 개념이 나올 수밖에 없다는 것은 이해하지만 그래

도 일반 관객에겐 문턱이 높게 느껴질 때가 많을 것이다. 그래도 희소식이 있다면 요즘은 미술 관람에 익숙해진 수준 높은 관객들이 많아진 덕분에 이전보다는 수월하게 받아들여지고 많은 사랑을 받고 있다는 점일 것이다.

금기의 향연

모호함까진 그럭저럭 받아들일 수 있다. 나의 무식함을 인정하고 공부하면 될 일이다. 하지만 끝까지 깊은 의문이 들 수밖에 없었던 것도 있었다. 그것은 바로 도덕과 윤리의 문제였다. 이것은 그 괴기스러운 비디오 아트 때문에 퇴학당한 학생 한 명의 문제가 아니었다. 현대 미술 수업을 통해 접하게 되는 작가들의 작품을 보고 있자면 '표현의 자유란 대체 어디까지 갈 수 있는가?'라는 의문에 휩싸일 때가 많았다. 《Piss Christ》라는 작품으로 유명한 미술작가 안드레스 세라노(Andres Serrano)는 십자가를 오줌이 가득 든 통에 넣고 사진을 찍었다. 누가 봐도 신성모독적인 느낌이 강렬한 작품이다. 또 어느 작가는 단순히 선정적인 것을 넘어 가학적인 마조히즘의 영역을 넘나드는 어두운 작품을 선보인다. 때론 누가 봐도 소아성애적인 성향이 그대로 드러나는

괴이한 작품들도 있다.

　이렇게 난해한 현대미술 수업을 듣던 어느 날이었다. 신성모독적인 작품에 불쾌감을 이기지 못하고 교실 밖으로 뛰쳐나가 버린 독실한 기독교인 학생이 있었다. 그 학생은 거의 전도사에 버금갈 정도로 믿음이 깊었고 굳이 이게 아니라 할지라도 세상에 많은 것이 신을 모독하고 있다고 여길만한 친구였다. 나는 그처럼 교실 밖으로 뛰쳐나간 건 아니었지만 그의 마음을 충분히 이해할 수 있었다. 나 역시 가히 편안한 마음은 아니었다.

　문제는 그다음이었다. 이와 같은 작가들에 대한 리서치를 해야 하는 과제를 받았는데, 학교 도서관에서 찾아본 슬라이드 이미지들은 정말 가관이었다. 수업 시간에 보았던 작품은 그것에 비하면 양반이었다. 몇몇 그로테스크한 이미지를 보는 내내 시각적 충격과 함께 속이 울렁거렸다. 그들은 악명 높지만, 예술가는 예술가였다. 그런 난해한 컨셉을 어떻게 그렇게 농밀하게 표현했던지. 온 영혼과 육체의 힘을 다해 끝 모를 어둠을 분출시키고 있다는 느낌이 들었다.

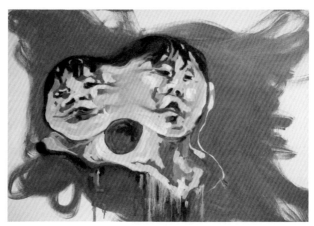

《쪼개진 자아 Splited Self》, 캔버스에 유채, 2007

이런 것도 있으니 한번 보라는 느낌. 또 다른 영역을 보여주마! 하고 선전포고하는 느낌이랄까. 거기엔 모든 이성적 사고를 전복시키는 비웃음 느껴지기도 했다. 인간들이 아무리 신을 부르짖고 고상을 떨어봤자 모든 것이 무의미하다는 깊은 허무주의가 그들 작품의 주된 테마처럼 깔려 있었다.

니체는 신이 죽었다고 했고 그 뒤를 따라오는 포스트모더니즘에는 길 잃고 방황하는 인간의 정신이 엿보인다. 그것은 냉소적인 웃음처럼 느껴지기도 하고 깊은 절규처럼 들리기도 했다. 새삼 미국이라는 나라가 참 대단한 나라라는 생각이 들었다. 이

런 과격한 예술가들이 현대미술사에 족적을 남길 수 있게 허락하는 나라다. 만약 이들이 한국에서 태어났더라면 사회를 어지럽히는 반동분자로 낙인찍히고 끝났을지도 모른다.

미국 역시 처음부터 쉽게 그런 결정을 내릴 수 있었던 것은 아니었다. 이런 작품들이 미술관에 걸리자마자 지역사회에서 난리가 나고 엄청난 항의가 들어왔던 것으로 안다. "오, 하느님, 대체 내가 뭘 보고 있는 거죠?"라는 관객들의 절규도 있었다. 그런데도 미국은 이 악명높은 예술가들을 양지로 끌어내 만천하에 그 모습을 드러내게 했다. 무시무시한 소화 능력이다.

그 이유가 무엇이었을까? 찬찬히 생각해보면 그것들이 비록 어둡고 충격적이긴 해도 그 안에 일말의 진실이 담겨 있었기 때문이라고 생각한다. 그들은 그동안 종교적 도그마, 강력한 사회 규칙 안에 억압되어 있었던 인간의 무의식적인 감정, 두려움, 상처를 여과 없이, 혹은 극대화해서 노출했다. '양지'만을 바라보고 산다 한들, 그 속에 있는 부패나 상처의 존재를 무시할 수는 없는 법이다. 그 어두운 상처와 수치심은 여기도 봐달라고 아우성치는 우리 안의 이름 모를 곳이다.

이런 금기와 두려움을 깨고 표현한 자들이 바로 과격한 미술

작가들이다. 그들은 애써 마음의 평정을 찾기보다 그것을 끝까지 노려보며 극단까지 자신을 밀고 가버린 존재들이었다. 그들의 파괴적인 이미지는 우리 안의 정형화된 세계, '정상'적이라고 생각했던 무엇을 단번에 깨부순다. 그들에게 참고할 만한 과거 따위는 없으며 전통 따윈 개나 줘버리라고 소리치고 있다.

선불교에서는 선사가 수행 중인 승려를 '죽비'로 내려쳐서 그를 망상의 세계로부터 일깨운다면, 현대미술에서는 이런 독기 넘치는 작품들이 '죽비' 대신 우악스러운 쇠망치를 들고 관객의 머리를 가격한다. 그렇게 한순간이나마 우리는 반복되는 일상에서 벗어나 전혀 상상하지 못했던 무의식의 저편을 잠시나마 바라보게 된다. 그 틈새를 통해 바라본 이해할 수 없는 세계에 대한 기억은 관객의 마음속에 깊이 각인되어 스스로 계속 질문하게 할 것이다. '내가 아는 게 전부일까?' '이게 전부인가?' 하는, 전에 해본 적 없던 그런 질문들을.

아쉬운 것은 이 같은 작품들이 상처와 깊은 무의식의 세계를 반영할 수 있었지만, 출구는 제시할 수 없었다는 점이다. 포스트모더니즘이라는 이름표를 달고 있는 현대미술은 기존 질서의

파괴와 그것이 가져오는 엄청난 자유를 선사하지만 어떤 선을 넘어서면 혼돈 그 자체에서 계속 맴돌고 있다는 느낌이 든다.

당시 20대였던 나는 서늘한 충격과 현기증을 선사한 이런 작품들을 도대체 어떻게 바라보고 이해해야 할지 난감할 뿐이었다. 하지만 시간이 지날수록 조금씩 그 의미를 헤아려보게 된다. 내가 괴물이라고 생각했던 그 작가들도 결국 사람이었다. 의외로 연약하게 흔들리고 너무나 예민해서 고통받았던 인물들이 많았다. (그들 대부분은 젊은 작가들이었다) 그 거친 이미지에는 예술적 감각보다는 깊은 상처가 숨겨져 있다고 느껴졌다. 치유되지 못하고 덧나버리고 어긋나버린 아픈 마음이 있었다. 답을 찾지 못한 현대인의 허무한 존재감이 외롭게 떠올라 있었다. 그것들을 과거의 문법에 기대지 않고 얼마나 지금, 이 순간, 지금의 언어로 말하고 싶어 했는지 느낄 수 있었다. 이렇듯 메시지를 헤아려보니 그들이 그저 괴물로 보이기보다는 시대의 흐름을 작품을 통해 그대로 투영하고 있다는 생각이 들었다.

나에게 있어 현대미술은 이렇듯 파격, 즉 기존의 낡은 격을 깨부수는 실험장이었다. 자신이 가진 틀을 깨는 것은 무척 괴로운

일이다. 우리는 그런 틀이 존재한다는 것조차 모르고 살아가기도 한다. 하지만 삶은 좋든 싫든 우리에게 계속 변화와 거듭남이라는 숙제를 안겨준다. 성장이라는 것은 정형화된 세계를 깨부수고 나올 때 이루어진다. 때론 '와장창' 하며 난폭하게 깨지기도 하지만 그것이 주는 또 다른 자유와 의미가 우리를 기다릴 때도 있다.

나도 밥 먹고 살 수 있을까?

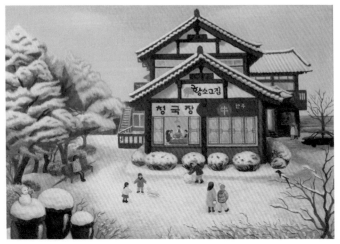

《Winter restaurant》, 캔버스에 아크릴

'그림을 그려서 먹고살 수 있을까?'라는 생각은 미대생이라면 누구나 한 번쯤 하게 되는 질문이다. 대학 시절부터 나는 내 생존능력에 대한 깊은 의구심이 있었다. 쉬운 일은 아니지만 개중에는 현명하게 자기 길을 개척하는 사람들도 있다. 꾸준한 작품 활동 끝에 결국 미술시장에서 자신의 존재감을 드러내는 그런 이들. 그들은 나에게 '넘사벽'이었던 일들을 현실로 만들어 낸 사

람들이었다. 그림으로 먹고살 수 있는 상황은 나에게는 판타지였고 솔직히 지금도 나는 작품 활동만으로 내게 필요한 수입의 대부분을 만들어내지는 못한다.

캐나다에서 지내던 대학 시절, 나는 부수입을 얻을 수 있는 곳을 늘 찾아야 했는데 그 과정은 예상만큼 쉽지 않았다. 나는 이런저런 일을 시도하며 나의 무능함을 자주 목격해야만 했다. 세상 사람들의 기준이 내 생각과 무척 다르다는 것 그리고 돈을 번다는 것이 결코 쉬운 일이 아니라는 것을 알게 되었다.

20대의 나는 눈치가 빠르고 일을 능숙하게 처리하는 인재가 아니었다. 뭘 하든 많이 서툴렀고 고용주가 보기에 느리고 답답한 직원이었다. 희생과 봉사 정신이 강한 사람도 아니었다. 일을 그만두게 될 때는 제 발로 걸어 나오기보다 등 떠밀리듯 나오게 된 경우가 더 많았다. 그런 일이 반복되자 나는 자연스럽게 다른 사람에게 고용되지 않고 뭔가 스스로 할 수 있는 일을 알아보려고 애썼다. 그중 독특했던 두 가지 일이 기억에 남는다.

첫 번째는 초상화를 그리는 일이었다. 나는 선물용 초상화를

그려서 팔기 시작했다. 인터넷 커뮤니티 카페 등에 선물용 초상화를 제작한다는 글을 올렸다. 연필 초상화와 캔버스에 그리는 아크릴 초상화를 주로 그렸다. 별로 기대하지 않았는데 광고를 꾸준히 올리자 하나둘 사람들의 사연과 사진이 도착하기 시작했다. 곧 떠나보내게 될 친구를 위한 그림, 지인과 자기얼굴을 함께 그려달라는 의뢰, 연인을 위한 초상화 등이 있었다. 그 중 기억에 남는 것은 남학생들이 여자친구를 위한 선물로 의뢰하는 '연인을 위한 초상화'다.

세상엔 의외로 로맨틱한 남자들이 많다는 것을 새삼 깨달았고 그림의 주인공이 될 처자들이 부럽기도 했다. 그중 애완견과 함께 있는 한 젊은 아가씨의 초상을 그렸던 일이 아직도 생각난다. 당시는 2003년도였는데, 정확히 얼마에 그림을 팔았는지 기억나지 않는다. 12호(약 60x50cm) 남짓한 크기의 캔버스 그림을 매우 저렴한 가격에 팔았다는 것만 기억에 남아 있다.

그림을 팔만한 가격은 전혀 아니었다. 그림값치고는 요샛말로 '대환장 세일'이나 다름없었다. 아무리 내가 무명 화가라도 들어가는 재료비와 공력 그리고 시간을 생각하면 말도 안 되는 가

격이었다. 하지만 그때 나에게 있어 그림으로 '돈'이라는 것을 벌 수 있다는 것 자체가 엄청난 일이었다. 그림은 나에게 학비와 재료비를 쏟아붓게 만드는 돈 잡아먹는 하마일 뿐 그 어떤 경제적 이득도 준 적이 없었기 때문이다.

작품 의뢰는 이메일로 받았지만, 작품을 건넬 때는 고객과 직접 만났다. 젊은 아가씨의 초상화를 의뢰했던 사람은 수줍음 많은 남학생이었다. 그림을 건네며 그로부터 빳빳한 지폐 몇 장을 받았던 순간이 지금도 떠오른다. 내 그림을 사준 그가 그렇게 고마울 수 없었다.

그러던 어느 날 한 남자분의 얼굴을 그리게 되었을 때의 일이다. 작품을 의뢰인에게 건네주고 일주일 정도가 지났을까. 우연히 길을 걷다가 왠지 모르게 익숙한 한 남성이 걸어가는 것을 보고 한동안 시선을 떼지 못했다. '어디서 봤더라?' '왜 알 것 같지?' 하고 알쏭달쏭하게 보고 있는데 그가 바로 사진 속의 그 인물이라는 것을 곧 깨달을 수 있었다. 그림 속의 그 남자가 살아서 걸어 나온 듯한 기분이란! '나는 당신을 아는데, 당신은 나를 모르는군요.' 하는 생각과 함께 입가에 절로 미소가 띄워졌다. 이처럼

초상화를 그리는 일은 단순히 돈을 버는 것을 넘어 나에게 작은 즐거움을 선사할 때가 있었다.

　고용주 없이 스스로 돈을 번 두 번째 일은 에세이 대필이었다. 에세이 대필은 대학생들의 대학 과제, 즉 에세이를 대신 써주는 일이다. 남의 숙제를 대신해 주는 일은 결코 영광된 일이 아니며 엄밀히 말하면 불법이다. 하지만 당시엔 그런 일이 성행했다. 나 같은 한국인뿐만 아니라 캐나다 대학생들의 쏠쏠한 수입원이 돼주는 일이었다. 대필 고객은 대부분 동양인 유학생이었다. 어떻게든 졸업은 해야겠는데 영어는 안되고 공부는 힘드니 결국 대필가를 찾아서 학점을 따는 것이다.

　처음엔 내가 과연 이 일을 할 수 있을까 싶었다. 왜냐면 나도 대학 성적이 좋았던 편은 아니었고 정말 간신히 졸업장을 딴 사람이었기에 이런 내가 남의 에세이를 써 줄 형편인가 싶었다. 하지만 목구멍이 포도청이라는 말이 있듯 일단 뭐든 해봐야 했다. 대필 일을 하면서 절로 웃음이 나왔던 적이 많은데, 그것은 어이가 없어서 나오는 웃음이었다. 여태껏 한 그 어떤 일보다 반응이 빠르고 고객이 제 발로 찾아오는 일이었다. 광고를 딱 한 번 올

려도 어디서 소문을 들었는지 몇 달이 지나도 계속 문의가 들어왔다. 학점이 간절한 영혼들이 참 많았다.

그런데 이 일을 하다 보면 왜 그렇게 의뢰가 많을 수밖에 없는지 뼈저리게 깨달을 수밖에 없었다. 그 정도로 에세이를 쓰는 일은 고된 업무였다. 뭔가를 쓴다는 것은 그냥 머릿속에 있는 것을 적어 내려가는 것이 아니다. 나는 마치 그 수업을 직접 들은 학생처럼 그 과목을 이해하고 자료조사를 해야만 했다. 대학 시절을 한량처럼 보냈던 나는 정작 남의 에세이를 쓰면서 도서관을 들락거리며 힘들게 공부하고 있었다. '아휴. 내가 이렇게 공부했더라면…' 하고 이를 꽉 깨물고 중얼거렸던 적이 한두 번이 아니었다. 그러다 한번은 크게 공들여 쓴 에세이가 A 학점이 나왔다는 이야기를 들었다. 기가 막혔다. 에세이로는 내가 단 한 번도 받아본 적 없던 학점이었다. 그리고 실감했다. 돈이 끌어낼 수 있는 나의 능력치에 대해서. 어쩌면 돈이라는 '목표'일지도 모르겠다. 대학 시절에는 없었던 그 목표 말이다.

그러나 초상화 작업도 대필도 결국 오래가진 못했다. 두 가지 모두 버는 돈에 비해 공력이 지나치게 들어가는 작업이었다. 특

히 대필할 때는 거의 몸이 아플 지경까지 갔다. 내가 조금만 더 영리했더라면 이게 수지타산이 안 맞는 일이라는 것을 바로 알았을 것이다. 하지만 당시에 나는 그것까진 계산하지 못했다. 그저 당장 지폐 몇 장을 손에 쥐는 것이 중요했다. 그때의 나는 정말 오늘만 사는 사람이나 다름없었다. 나의 20대의 자영업은 이렇듯 얼마 가지 않아 망했지만 나에게 큰 교훈을 남겼다.

첫째, 나의 시간과 노력이 얼마만큼의 가치를 가졌는지 진지하게 생각해보게 되었다. 나 스스로를 가벼이 여기면 세상 역시 나를 그렇게 대접할 수밖에 없다는 것을 깨달았다. 또 어디까지 타협을 할 수 있는가 생각해보았다. 때로는 나의 기준을 점검하고 세상이 어떻게 돌아가고 있는지 볼 필요가 있었다.

둘째, 사람은 떳떳한 일을 해야 행복할 수 있다는 깨달음이었다. 아무리 돈이 필요해도 대필 같이 나를 솔직하게 드러낼 수 없는 음지의 일이라면 영혼이 위축되는 느낌은 피할 수 없다. 내게 일을 맡긴 학생들에게도 그건 마찬가지였을 터. A 학점을 받은들 결국 자신을 온전히 신뢰하긴 힘들었을 것이니 결국 서로에게 좋은 일이 아니었다.

사실 가장 하고 싶었던 아르바이트는 대형 서점이나 미술관에서 일하는 것이었다. 구인 광고가 올라올 때마다 숱한 도전을 했지만 한 번도 콜을 받은 적은 없었다. 이렇게 내가 원하는 일에 채용이 되는 경험이 적었기 때문에 나는 스스로 할 수 있는 일에 대해 늘 골똘히 생각해봐야 했다. 초상화를 그리는 일은 지금은 거의 하고 있지 않지만 '문은 열어두고' 있다. 나만의 작품을 하는 것 이상으로 누군가를 위해 그림을 그리는 것 역시 흥미로운 일이라는 것을 알고 있기 때문이다.

최근엔 지인이 운영하는 음식점 풍경화를 그려 드렸다. 오랫동안 운영했던 음식점에 대한 애정을 가진 그분은 그 정경을 그림으로 남기고 싶어 하셨다. 사람들의 추억과 마음을 담을 수 있는 무언가를 만드는 일은 언제나 의미 있고 즐거운 일이다. 그림의 최고의 운명은 누군가에게 선물이 되어 다가가는 일이다. 돈도 좋지만 이런 의미가 있을 때 삶은 더욱 빛난다. 아티스트로 밥 먹고 산다는 건 쉬운 일은 아니지만, 나만의 철학과 시스템을 잘 구축할 수만 있다면 그것보다 더 멋진 일은 없다.

어둡고 아름다운
방황의 의미

대학 시절부터 시작해서 토론토에서 살았던 기간은 약 12년이었다. 그 기간 나는 숱하게 이사 하며 살았는데 총횟수를 세어 보니 거의 열 번 정도였다. 1년 남짓하면 오래 산 것이고, 한 달을 간신히 살았던 집도 있다. 방황하는 나의 마음만큼이나 내 몸뚱이도 어느 한 곳에 뿌리내리고 살지 못했다. 본의 아니게 유목민 생활을 하며 좋았던 것보다 손해 본 것이 더 많았던 시절. (당시에는 손익을 계산할 수 있을 만큼 영민하지도 못했다) 그래도 그런 생활의 이점을 굳이 뽑으라면 같은 도시 안이라도 정말 여러 가지 장소와 상황이 있음을 경험해봤다는 것이다. 정말 좋은 곳부터 진정 꽝인 장소까지 마치 내 인생의 구석구석을 탐험하는 느낌이었달까.

그 시절의 불안과 방황은 나만 경험하는 특별한 문제가 아니었다. 당시 함께 사는 룸메이트 중 한 명이 불안증세로 병원에 다닌다는 이야기를 들었다. 공부도 잘하고 겉으로 보기에도 썩 괜찮은 친구였다. 그 시절엔 그런 심리적 문제를 대놓고 공개하는 친구가 많지 않았다. 아마도 소리소문없이 홀로 불안을 견디고 있는 이들이 적지 않았을 것이다. 나만큼이나 내가 몸담은 세상도 함께 불안의 강을 건너고 있었다. 어쩌면 나 자신이 그랬기에 세상이 모두 그렇게 보였을 수도 있지만 말이다.

무엇인지 잘 알 수 없었지만, 세상은 크게 변하고 있었다. 2004년 페이스북이 설립되었고 2006년엔 구글이 유튜브를 인수했다. 2007년 아이폰이 처음 출시되었고 2008년 암호화폐가 등장했다. 이 모든 것이 내 20대에 일어난 일이었지만 난 뭘 해야 할지 몰랐다. 내게 미래는 그저 막막했다. 나 자신이 엉성한 바보처럼 느껴졌고 신(God)이라는 존재가 원망스러운 적도 있었다. 세상은 내가 생각했던 것처럼 선하고 정의로운 질서 안에서 돌아가는 곳이 아닌 것 같았다.

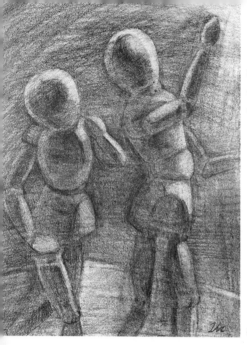

대체 지금껏 무엇을
꿈꾸었던 걸까?
나한테 꿈이 있긴 했나?

《Dummy Sketch》, 스케치북에 연필

　잃어버린 꿈. 기억상실증에 걸린 사람처럼 길을 잃고 헤매는
기분이었다. 학교 성적은 엉망이었고 전쟁 같은 연애가 있었다.
취업은 머나먼 꿈처럼 여겨지고 모든 게 그저 막연하고 크고 멀
게만 느껴졌다.

　'세상에 접속해서 무언가를 해보자', '난 해낼 수 있다' 같은 젊
은이다운 패기도 쉬이 생기지 않았다. 내게 세상은 굳게 닫힌 새
까맣고 무거운 철문이었다. 내가 발버둥 친다고 달라질 것이 없

는 그런 철문. 그 앞에서 그저 회피하고 싶은 마음에 만화와 영화 속으로 잠식해버렸던 시간이 있었다. 게 중에는 상당히 어둡고 폭력적인 콘텐츠도 많이 있었는데 대학 시절 내가 그렸던 몇몇 그림은 이렇게 아득히 어두운 마음과 울적함을 그대로 담고 있었다.

아프니까 청춘이 아니고 사고쳐야 청춘이다.
– 드라마《쌈마이웨이》중에서

나는 제대로 사고를 칠 수 있을 만큼 과감하지도 못했다. 차라리 나가서 멋대로 놀기라도 했으면 시간이 아깝지 않았을지도 모르겠다. 나는 홀로 조용히 소심하게 어긋나가며 살고 있을 뿐이었다. 훌쩍 지나간 방황의 시간을 곱씹으며 나는 스스로를 오랫동안 원망했다. 나라는 사람을 이해하고 용서하기까지 참으로 오랜 시간이 걸렸다. 어쩌면 그 누구보다 자신에게 용서받는 일이 가장 어려운 일이라는 것을 새삼 깨달았다. 그것은 따뜻한 가슴 그리고 삶을 바라보는 폭넓은 시야가 필요한 일이다. 청춘의 나이에 그러한 성숙한 태도를 갖추기는 쉽지 않은 법이다.

초월적이고 영적인 작품으로 유명한 아티스트 알렉스 그레이 (Alex Grey)는 이러한 불행과 어둠의 과정을 연금술의 한 단계에 비유한다. 그는 젊은 시절 '죽음'이라는 컨셉에 매료되어 아슬아슬하고 섬뜩한 일을 해보았노라 고백한다.

그는 죽은 개의 사체를 매일 사진으로 찍어서 그 부패하는 과정을 담은 사진을 'Secret Dog'라는 타이틀로 전시했다. 또한, 병원의 영안실에서 일하며 시체를 가지고 섬뜩하고 기괴한 실험적인 작품을 만들기도 했다. 당시 젊은 예술가였던 그는 삶과 죽음에 대한 심오한 철학을 예술로 표현해보겠다는 야심이 있었다. 하지만 결국 그가 행했던 모든 일은 인간의 온기가 느껴지지 않는 이상하고 뒤틀린 실험이었다. 이 과정에서 그는 수많은 악몽에 시달리며 끝없는 어둠 속으로 빨려 들어가는 듯한 깊은 심리적 고통을 느꼈다. 그는 곧 이러한 프로세스의 오점을 깨달았고 그 계기를 통해 영적인 삶에 대한 진지한 고찰을 시작하게 되었다. 알렉스 그레이는 보이지 않는 영적인 영역에 대해 깊은 자각을 한 뒤 자신만의 예술적 비전을 위한 작품이 아닌 세상에 도움이 되는 작품을 만들겠다는 결심을 하게 된다.

그는 그 젊은 시절 어둡고 그로테스크했던 자신의 행적을 연

금술에 비유했다. 연금술에는 물체가 변화하는 세 가지 단계가 있는데 그 중 첫 단계가 'Nigredo'라는 단계이다. 'Nigredo'는 검은색 혹은 어두움을 뜻하며 이 단계에서 일어나는 현상은 부패 현상이다. 연금술사들은 '철학자의 돌'이라는 영험한 물질을 만드는 첫 단계로 모든 성분을 분해하고 정화하여 균일한 흑색 물질을 만들어야 한다고 믿었다. (위키피디아 Nigredo 참조)

이와 같은 부패와 해체가 새로운 탄생을 가져온다고 보았다.

알렉스 그레이는 20대에 그가 경험한 깊은 허무주의와 극단적인 실험들이 바로 이 단계의 현상과 일치함을 짚어냈다. 그리고 그러한 어둠의 행적 역시 커다란 변화를 촉매시키는 연금술의 일부분이 될 수 있음을 말하고 있다. 그 어떤 어두운 무엇이라도 인간이 어떤 마음을 갖느냐에 따라 치유의 촉매제가 될 수 있음을, 더 큰 날개를 펼치며 분연히 잿 속에서 일어나는 눈부신 불사조가 될 수 있음을 그는 자신의 생생한 경험을 통해 전달하고 있다.

가끔 나도 20대에 겪었던 나의 모든 혼돈과 시행착오가 이러한 단계를 반영한 것은 아니었나 돌아보게 된다. 그 과정을 통

해 나는 분산되고 해체되었으며 더 이상 예전의 내가 아니게 되었다. 비록 '불사조'처럼 화려하게 재탄생한 것은 아닐지라도 지금은 조금 더 성숙한 시각으로 세상을 바라보게 된 기분이다. 포스트모더니즘이라는 카오스적 세계관이 드러내는 것 역시 이런 Nigredo의 단계가 아닐까 하는 생각이 든다. 우리는 모두 인생이라는 길지도 짧지도 않은 시간 속에서 연금술의 과정을 통과하고 있는지도 모른다.

살아가면서 이와 같은 영혼의 깊은 밤(Dark night of soul)은 단한 번만 겪는 일은 아닐 것이다. 우리가 성장하는 마디마디마다, 실패를 통해, 아픔을 통해, 그리고 사랑하는 사람을 잃는 상실을 통해 이런 어두운 밤이 우리를 기다리고 있을지도 모른다. 그러나 그 안에서 오직 '끝'을 바라보며 좌절 속으로 추락하기보다 변화를 겸허한 마음으로 수용할 수 있는지가 관건이다. 진심으로 수용하면 변화할 수 있고 변화하는 사람은 자신을 정화해 낼 수 있다. 그리고 그것이 진정한 연금술이다.

그냥 네 방식대로 해

대학 시절 중 가장 기억에 남는 시간을 뽑으라면 그것은 역시 4학년 졸업 학기가 아닐까 싶다. 본격적으로 나만의 작품이라고 할만한 그림을 그릴 수 있는 시간이었기 때문이다. 3학년까지는 교수들의 지도 아래 과제로써 작품을 만들었다면, 4학년부터는 본격적으로 내 작품을 만드는 시간과 공간이 오롯하게 주어진다. 더 이상 철새처럼 이리저리 실기실을 옮겨 다닐 필요가 없다. 이 마지막 1년은 내 작업 공간 한 곳에서 작업을 할 수 있다. 거창할 것도 없는 다른 학우들과 나누어 쓰는 빽빽한 공간 사이의 작은 한 칸일 뿐이지만, 전보다 훨씬 안정감이 느껴졌다.

4학년이 되고 그런 생각을 했다. 처음부터, 그러니까 1학년 때부터 이런 시간과 공간이 주어졌더라면 얼마나 좋았을까 하고. 더 대단한 교수진, 더 반짝반짝하고 높은 대학 건물 같은 것보다 그냥 이런 작은 공간을 좀 더 오랫동안 쓸 수 있었다면 참 좋았

을 텐데. 그래서 그토록 많은 사람이 내 집 마련을 꿈꾸는 것인지도 모른다. 나만의 자리를 확보한다는 건 대학에서나 진짜 사회에서나 쉽지 않았다.

당시 4학년 작업실 안의 내 공간, 옆에는 다른 학생들의 자리가 따닥따닥 붙어 있다.
협소하지만 그래도 좋다.

졸업작품을 만드는 것에는 고심의 시간이 필요했다. 그간의 모든 배움과 경험을 총망라하는 작품이 될 것이기 때문이었다. 이런저런 아이디어를 생각한 끝에 '인물 초상화'를 주제로 그려보기로 했다. 현대미술의 설치 작업이나 추상화는 여전히 낯설

고 자신이 없었다. 늘 그래 왔듯 나는 관객의 시선에서 쉽게 이해할 수 있는 그림이 좋았다. 살아 숨 쉬는 인물을 탐구하고 그려내는 것이 내게 맞을 것 같았다.

출발점은 자화상이었다. 자화상이라면 고등학생 시절부터 무수히 그려왔지만 그래도 왠지 다시 이것으로 시작해야 할 것 같았다. 인물화는 결국 한 사람에 대한 탐구인데 그것은 자신으로부터 출발해야 한다고 생각했다. 최대한 사실적이고 담백하게 그려나가고자 했다. 재료는 생생하고 또렷한 색감과 무게감이 있는 유화(oil paint)를 선택했다. 이는 확실히 아크릴 물감보다 더 까다로운 재료이지만 효과는 더없이 진중하고 파워풀하다. 우리의 시선을 압도하는 옛 대가들의 그림은 대부분 유화로 그려진 작품들이다.

학기의 중반이 되면 중간평가를 받는 시간이 있다. 학생들이 그간 그려온 작품을 벽에 걸고 평가를 받는다. 가운데 오렌지색 자켓을 입고 앉아 있는 모습의 인물화가 나의 자화상이다.

첫 번째 자화상을 완성하게 되었지만 아무리 인물 탐구라 하더라도 사진을 보며 그 모습을 그대로 그리는 것은 뭔가 부족하다는 생각이 들었다. 작업을 좀 더 새로운 형태로 발전시키고 싶었다. 나만의 컨셉이 필요한 시점이었다. 당시 나는 아이디어 스케치를 줄이 그어진 평범한 줄 노트에 하고 있었는데 스케치를 그 위에 하다 보니 나의 그림이 일종의 글(text)과 같다는 생각이 들었다. 나는 노트 위에 글이 아닌 그림으로 내 생각과 경험을 '기록'하고 있었다.

그림으로 '기록' 하다

이 아이디어를 캐치하고 들여다보고 있자니 뭔지 모르게 흥미롭다는 생각이 들었다. 한순간 내 그림의 밑바탕이 되어 주는 그 노트의 줄들이 시간과 공간의 매트릭스(matrix)처럼 보였다. 눈에 보이지 않지만 분명히 존재하는 시공의 망(網: network). 늘 변화무쌍하기에 손에 쥐려 하면 사라지고 마는 그 실체가 모호한 매트릭스이자 허공. 그 어떤 이름도 붙여지지 않은 신비한 설계도이자 그 무엇으로도 나눌 수 있는 잠재력의 근원, 그 자체 같았다. 그 수수께끼 같은 세계를 줄이 그어진 노트를 통해 은유적

으로 표현하고 싶었다.

캔버스 위에 노트의 줄과 같은 선을 그었고 그 위에 이미지를 '기록(record)'하기 시작했다. 기록된 모습 역시 내 모습이었는데 첫 번째로 그렸던 자화상과 다르게 이때 그린 자화상은 당시의 내 모습이 아닌 어린 시절 나의 모습이었다.

나는 가장 그리워하는 것을 표현하고 있었다. 그 어느 것도 내 맘 같지 않았던 대학 시절, 외롭게만 느껴졌던 그 시절, 나는 그렇게 내 마음속 가장 깊은 곳에 있었던 따뜻했던 순간, 맑게 빛나던 그 순간을 다시 부르고 있었다. 캔버스 위 시공의 망은 그것을 허락해줄 것 같았다.

나는 그 순간을 다시 한번 그림을 통해 부르고 있었다. 모든 것을 명료하게 비춰줄 따뜻하고 밝은 빛을 갈구하고 있었다. 그리고 그것을 내 안에서 찾아 꺼내놓을 수 있었다는 것이 그림 그리는 자로서 진정 행운이라고 생각한다.

《I am ready now!》캔버스에 유채, 2007

사람과 세상에 대해 믿음이 있던 시절
무엇이 이렇다 저렇다 하는 편견이
존재하지 않았던 마음이 고요했던 시간,
하루하루가 그저 즐거운 놀이 같던 시절
어제에 대한 회한이 없고 내일에 대한
걱정이 없던 시절
죄책감과 좌절감이 무엇인지 아직
모르던 시절
사람이라면 가장 그리워하고 다시 회귀하고 싶은 그런 빛으로 충만한 순간….

이 졸업작품 하나가 완성되기까지는 적지 않은 시간이 걸렸다. 약 3개월 정도가 소요되었는데, 그 이유는 도중에 수많은 수정 과정이 있었기 때문이다. 같은 작업실에서 다른 학생들과 북적거리며 졸업작품에 돌입하는 상황이 되면 아무래도 주변 학우들의 그림을 은근히 신경 쓸 수밖에 없는데, 내 그림처럼 사실적인 인물화는 드물었다. 대부분 작품이 추상적이고 실험적이었는데 그런 것을 보다 보면 내 그림이 너무 평범해 보였다. 뭔가 바꾸지 않으면 안 될 것 같은 압박감이 느껴졌다.

나는 원작 위에 이런저런 추상적인 이미지를 덧붙이기 시작했다. 조금이라도 더 '현대 미술'이라는 것과 가깝게 만들고 싶었다. 평범하게 그지없는 인물화라는 소리, 예술성이 떨어진다는 소리는 듣고 싶지 않았다. 이렇게 그림 위에서 좌충우돌하고 있을 때 교수님께서 나타나셨다. (졸업 학기가 되면 내 작품을 평가해주시는 전담 교수님이 생긴다) 교수님은 내 그림을 가만히 들여다보더니 넌지시 말씀하셨다.

"그냥 네 방식대로 해."

그가 말했다. '인물화를 그리고 싶으면 그냥 인물화를 그리면 된다. 이것저것 넣을 필요가 없다.' 창백한 하얀 얼굴, 하얗게 센 머리칼, 오랜 병치레를 하셨는지 구부정한 등을 가지고 있던 교수님. 내게는 늘 유령처럼 보였던 그분이 내놓으신 한마디였다. 교수님과 교류라는 것을 해본 적이 없던 소심했던 학생이 나였다. 그리고 그것이 내가 졸업 학기 때 교수님에게서 들었던 마지막 조언이었던 걸로 기억한다.

이 짧은 한순간이 대학 시절 가장 인상 깊은 순간으로 기억에 남는 것은 왜일까. 교류가 거의 없었던 전담 교수님이 유령이 아니라 천사로 기억되는 것은 왜일까. 그 이유는 이것이 무척 단순하지만 가장 핵심적인 조언이라는 것을 알게 되었기 때문이다. 비단 그림뿐만 아니라 삶을 살아가는 데도.

나는 이 짧지도 길지도 않은 생을 살아가면서 뭔가를 복잡하게 만드는 것, 이것저것을 갖다 붙이기는 쉽지만 '본래의 의도'만을 제대로 드러내기는 쉽지 않다는 것을 깨달았다. 제대로 '빼고' 핵심에 대해서 정확히 짚어내는 것은 진실로 예술의 영역에 있었다. 잡다한 잡음에 흔들리지 않고 나의 본모습을 파악하고 내가 가야 할 길을 아는 것은 예술이자 깊은 지혜이다.

오늘날까지 내게 교수님의 조언은 여전히 유효하고, 비단 그림을 그리는 업을 가진 나뿐만이 아닌 우리가 모두 가짜가 아닌 진짜가 되기 위해 이 과정을 지나고 있다고 본다.

그해 졸업 작품상은 수채화로 추상화를 그린 어느 학우의 몫이었다. 나의 작품은 대단한 상이나 성과와는 인연이 없었다. 하지만 이를 계기로 나는 그 안에 진실한 의도가 있다면 '내 방식으로' 해도 된다는 용기가 생겼다. 늘 누군가와 비교해서 대세를 따라가는 것이 아닌 '그냥 나'로 살아도 충분하다는 깨달음이었다.

사람이 나를 '바로 안다'는 것은 실로 대단한 일이다. 그것을 진정 알고 있다면 모든 불필요한 일들이 사라진다. 더럽혀지지 않는 나만의 원작을 갖게 된다. 나만의 원작을 가질 용기. 그것이 그림이 내게 준 선물이었다.

3장

예술, 영혼을
비추는 거울

어느 겨울날의 여행

그해, 서스캐처원의 겨울밤

20대에서 30대로 넘어가는 문턱은 쉽지 않았다. 남들보다 늦게 대학을 졸업하고 한국으로 돌아온 나는 금전적인 어려움, 인간관계에서 오는 스트레스, 심리적인 혼란과 압박감이 밀린 숙제처럼 덮쳐오는 것을 느꼈다. 인생의 큰 파도를 만나 허우적거렸던 시기였다.

한국을 떠나 다시 캐나다로 돌아가고 싶다는 생각이 강하게

들었다. 인간관계에서 느낀 큰 실망감과 도무지 정리되지 않을 것 같은 여러 가지 심란한 상황들이 있었다. 홀로 앉아 삶을 반추해보고 나 자신을 정리해볼 수 있는 나만의 공간과 조용한 시간이 없었다. 계속 붕 떠 있느니 그간의 시간을 완전히 잊고 새 출발하고 싶었다. 하지만 나는 정작 캐나다에 가서 뭘 해야 할지, 어떻게 다시 시작해야 할지 알 수 없었다.

그러던 중 우연히 캐나다의 서스캐처원(Saskatchewan)이라는 고장에서 일할 기회가 생겼다. 어머니의 지인분이 숙박업을 시작하게 되었는데, 도와줄 일손이 필요하다는 소식이 들려왔다. 주로 철도에서 일하는 노동자들과 가족 단위로 오는 손님들이 대부분이었던 작은 숙소였다.

한국을 떠나던 그날, 나는 비행기의 비즈니스석에 앉아 있었다. 분명 이코노미석으로 티켓을 예매했는데 무슨 조화인지 좌석이 업그레이드되었다. 막막한 기분이었지만 어쩌면 이 힘든 선택이 틀린 선택은 아닐 거라는 생각이 들었다. 혼자 구름 위를 날아가며 많이 울었다. 그간 한국에서 있었던 나의 모든 시간이 허송세월 같이 느껴졌다. 많은 복잡한 상황들 속에서 나는 나 자신을 완전히 잃어버린 듯한 깊은 절망감을 느꼈다. 내 스스로 주

체적으로 이끌어가는 삶을 살지 못했다는 것을 깨달았다. 정신이 들고 보니 나를 책임져줄 사람은 아무도 없었다. 내 삶을 책임질 수 있는 것은 그 누구도 아닌 내 자신뿐임을 느꼈던 때였다. 나는 아직도 그것이 삶이 주는 매서운 가르침처럼 여겨진다.

캐나다 서스캐처원의 작은 도시, 생전 처음 가보았던 그곳은 참 조용한 동네였다. 공기는 시릴 정도로 맑았고, 밤에는 하늘에 무수히 뜬 별을 볼 수 있었다. 사람들은 대부분 순박한 편이었다. 시골 마을이라서 그런지 볼 만한 것, 갈만한 곳이 거의 없었다. 동네에 하나 있는 작은 극장에서는 하루에 딱 한 번, 저녁 8시에 단 하나의 영화를 상영했다. 마트 캐시(cash) 대에서 일하시는 분들은 대부분 머리가 하얗게 센 할머니나 할아버지였다.

그곳에 처음 도착한 것은 9월쯤이었는데, 밥반찬으로 뒤뜰에서 직접 딴 토마토와 호박, 감자 등을 먹을 수 있었다. 한국에서 지낼 땐 쉽게 아프고 피곤한 편이었는데 그곳의 맑은 공기 때문인지 머리가 맑아지는 기분이 들었다. 이런 게 땅의 기운이라는 것일까? 오염되지 않은 자연이 주는 힘을 새삼 느낄 수 있었다. 훗날 가끔 생각한 것은 한국이 가진 문제들의 원인이 여러 가지가 있겠지만 상당히 소모되고 오염된 자연환경이 사람들에게

더 이상 숨 쉴 틈을 주지 않게 된 것도 큰 원인이라는 생각이 들었다. 시야가 좁아지면 당장 눈앞의 이익밖에 보이지 않게 된다. 큰 비전의 상실이다.

그 작은 시골 마을에선 그림을 그리고 뭔가 창조적인 것을 만들어야 한다는 부담감이 없었다. 복잡하게 머리를 굴리며 돈을 벌어야 한다는 압박감도 없었다. 다만 조금 아쉬운 것은 나를 고용하신 그 분과의 관계가 쉽지 않았다는 점이다. 그것은 내가 예상하지 못했던 난관이었다. 어머니 지인이었던 그분과 나는 상사와 직원 이상의 따뜻한 관계는 끝끝내 이룰 수 없었다. 그래도 그전까지 한국에서 인간관계를 비롯한 복잡한 고민으로 상당히 스트레스 받는 생활을 지속했기 때문에 서스캐처원의 작은 마을에서 평범하게 노동하고 밥 먹고 자는 시간은 내 지친 몸과 영혼에 휴식기를 가져다주었다.

그 당시 나는 정말 밥을 많이 먹었다. 내 안에서 뭔가가 계속 섭취하게 했다. 그냥 습관적으로 먹었다기보다 다시 살아나려고, 에너지를 다시 꾹꾹 채우려고 정말 많이 먹었다. 그만큼 나는 밑바닥까지 고갈되어 있었다. 그래서 본능적으로 나 자신을

잘 먹이고, 잘 재우려는 마음이 들었는지도 모르겠다.

나이 지긋한 어르신과 함께 살다 보니 정말 밥 다운 밥을 식탁에 앉아 누군가와 함께 먹을 수 있었다. 혼자 인터넷을 하면서 책상맡에서 먹는 밥이 아니라 따뜻한 집밥을 식탁에 앉아 함께 먹는 것이 한 영혼을 이렇게 위로하는 일인지 그전에는 몰랐다. 다른 건 몰라도 함께 제대로 된 식사를 할 수 있게 해 주신 것에 대해 그분께 감사하고 싶다.

평범한 노동, 건강한 음식의 섭취, 영혼을 충전하는 깊은 잠, 이 세 가지가 충족되니 그림에 대한 생각도 다시 스멀스멀 떠오르기 시작했다. 예전에는 그림만이 중요하다고 생각했다면 그때 깨달았던 것은 삶의 전반적인 부분에서 균형이 이루어져야만 깊은 영감(Inspiration)의 세계로 들어갈 수 있다는 점이었다.

꼬장꼬장한 어르신과 함께 살며 많이 부딪치고 불편한 감정을 느낄 때도 있었지만 함께 지내며 균형 있는 삶에 필요한 습관이 어떤 것인지 배울 수 있었다. 젊은 사람들처럼 일을 빠르고 스마트하게 처리하는 것과는 거리가 멀고, 고지식할 정도로 원리 원칙을 따르고, 때론 심한 잔소리를 거침없이 하는 어르신이었지만 그래도 내가 매일매일 규칙적으로 생활할 수 있는 틀을

만들어주신 분이기도 했다. 그러고 보면 인생에서 악역을 자처하고 나타나는 인연들이 우리에게 무엇을 보여주고 있는지 가만히 들여다보고 생각해볼 만한 일이다.

가을에 뒤뜰에서 난 토마토는 그토록 달고 신선했고, 그곳의 겨울 공기는 얼마나 시원하고 맑았던지. 고요하다 못해 고독하게 느껴지던 시골 마을은 그렇게 나의 뇌리에 남아 있다. 순박한 풍경을 가지고 있는 시골 마을이었지만 이 작은 마을에는 거대한 캐나다 대륙을 횡단하는 기차를 탈 수 있는 기차역이 있었다. 지금도 신기하게 생각되는 것은 그 기차역이 내가 일하던 숙소에서 걸어서 10분 정도의 거리에 있었다는 점이었다. 그 기차를 타면 끝없이 동으로, 혹은 서로 갈 수 있었다. 그런 환경이 아니었다면 내가 이틀 내내 기차 여행을 하는 경험은 상상도 못 했을 터다.

처음 캐나다로 왔을 땐, 숙소에서 일하며 서스캐처원에 자리를 잡아보려 했지만, 주인 어르신과 어려운 관계가 고민되었고 도시로 나가고 싶다는 마음이 생겼던 터라 나는 결국 서스캐처원을 떠나 토론토로 향하기로 했다. 거기서 무엇을 어떻게 해야

할지 전혀 모르는 상태였지만 대학을 졸업했던 그 도시가 마냥 낯설지는 않을 거라는 믿음 하나로 떠났다.

토론토로 떠나고자 기차를 탔을 때는 1월, 그야말로 한 겨울이었다. 나는 어색한 관계로 지내던 숙소 주인 어르신께 작별 인사를 고했다. 그간 우리 사이엔 많은 일이 있었기 때문에 아마도 서로에게 시원섭섭한 이별이었을 것이다. 빨강 머리 앤과 마릴라 아주머니와의 관계처럼 뜻깊고 따뜻하게 끝나지 못했지만, 지금까지도 그 시간이 뇌리에 남는 것을 보면 감사한 마음이 들고, 더 좋은 관계를 만들지 못했던 것이 죄송하게 느껴졌다.

철컥거리는 소리를 내며 기차가 출발하자 창밖으로는 산타 할아버지 마을처럼 눈이 쌓인 키가 큰 나무들과 얼어붙은 호수가 스쳐 지나가기 시작했다. 겨울이라는 것을 그렇게 환상적으로 목격해본 것은 그때가 처음이었다.

창밖을 보며 이런저런 생각에 잠기기도 하고, 배가 고프면 뭔가를 먹기도 했다. 기차 안에서는 아마추어 음악가가 기타 연주를 하며 노래하는 소리가 들려왔다. 한순간이나마 아무 걱정이

없었던 어린 시절로 돌아간 것 같았다. 여행하려고 마음먹고 사는 사람도 아닌 내가 인생의 파도를 타고 이곳저곳을 돌아다니며 살고 있다는 것이 참으로 신기하게 느껴지기도 했다.

한국에서 진기가 쭉 빠졌던 나는 서스캐처원의 한적한 시골 마을에서 다시 에너지를 충전할 수 있었다. 그 작고 평화로운 마을이 주었던 시간은 잠시나마 멈춰서서 나를 깊이 돌아볼 수 있는 시간이었다. 누구에게나 한 번쯤 이런 겨울날의 여행이 필요하지 않을까 싶다.

《Self Portrait with blue mountain》, 캔버스에 아크릴

누구에게나 한 번쯤 필요한
겨울날의 여행

치유의 그림

서스캐처원에서 토론토로 간 나는 고등학교 시절 그림을 지도해주시던 K 선생님을 다시 만날 수 있었다. 은사님도 개인적인 일로 토론토에 머무시던 때였다. 나는 그렇게 선생님의 격려와 응원 하에 다시 붓을 잡기 시작했다.

그림을 통해 대단한 것을 이뤄보자는 생각은 전혀 없었다. 그런 것을 생각할 여유조차 없었다. 나의 자존감은 이미 바닥을 찍고 있었고 흙탕물이 되어 아무것도 보이지 않는 호수를 들여다보고 있는 막막한 느낌뿐이었다. 그저 다시 살아보고자 붓을 잡았다. 그림을 그리는 일이 과자 부스러기처럼 흩어진 나라는 존재를 다시 하나로 그러모을 방법, 원래의 나로 원상 복귀하는 유일한 길처럼 보였다.

토론토로 왔던 초창기에 나는 깊은 불안감을 느끼고 있었다. 살다 보면 뭘 해도 안 되는 때가 있는데 이 기간이 내겐 그랬다. 모든 때와 장소가 어긋난 느낌, 그 어떤 노력에도 불구하고 결실을 얻지 못한 채 헛바퀴를 도는 느낌, 앞이 그저 깜깜한 느낌. 한밤중에 저절로 눈이 떠지며 '앞으로 어떻게 해야 하나…' 하는 불안감으로 잠을 설치던 시기였다. 인간관계에서 깊은 상처 받아 도저히 용서할 수 없는 사람에 대한 분노도 만만치 않았다. 화는 나 있었지만 모든 게 자신 없고 세상이 막연히 춥게만 느껴졌던 때다.

슬프면 슬픈 대로 그런 마음을 실어 그렸고 때로는 다시 기본적인 드로잉을 공부하며 연약해진 나의 멘탈을 강화시켰다. 대단한 작품이 아니더라도 그냥 다른 작가의 작품을 베끼고 따라 그리기만 해도 마음이 많이 정리되고 불안하고 두려운 마음이 조금씩 가라앉는 것 같았다. 그럴 때면 사람의 인생은 그 자신이 무엇을 마음에 두고 있는가에 따라 크게 변한다는 평범하지만 위대한 진실을 새삼 다시 느낄 수 있었다. 그림을 그릴 때 발휘되는 집중력은 그런 힘을 가지고 있었다. 그림은 나에게 안식처

이자 기도처였다.

《오르페우스》, 캔버스에 유채
지상에 도착할 때까지 뒤를 돌아보지 말라는 하데스의
경고에도 불과하고 뒤를 돌아봐서 아내를 잃고 말았던
오르페우스. 그를 그리며 과거를 등지고 앞으로 나가야
하는 막막한 심정을 그려보았다.

실제 미술치료(Art Therapy)라는 분야가 따로 있을 만큼 그림은
심리 치료에 탁월한 역할을 한다. 나는 직접 미술치료 수업은 받
아본 적은 없지만, 은사님의 그림 수업에 합류한 덕분에 비슷한

효과를 볼 수 있었다. 다른 학생들과 피드백을 주고받을 수 있는 환경에서 창작 활동을 다시 시작할 수 있었고 은사님은 무엇보다 자신을 깊이 성찰할 수 있는 분위기로 수업을 이끌어 가셨기에 테라피스트 역할을 하신 것이나 다름없었다.

반 고흐나 마크 로스코(Mark Rothko)와 같이 걸출한 화가들은 수많은 명작을 그렸지만, 그들은 결국 내면의 고통을 이겨내지 못하고 스스로 삶을 마감하는 선택을 하게 된다. 이런 결과를 두고 사랑하는 동반자, 커뮤니티 그리고 정신을 이끌어줄 수 있는 지도자의 부재에서 그 원인을 찾는 시각도 있다.[2] 나의 경험을 통해 느낀 것도 그와 비슷하다. 그림은 치유의 매개체일 뿐이며 결국 사람의 마음을 치유하는 것은 함께 이야기를 나누고 따뜻하고 밝은 에너지를 교류할 수 있는 공동체를 통해서 이루어진다는 것을 느꼈다.

현재 우리 사회는 수많은 정신적인 질병이 출몰하는 사회가 되었다. 우울증같이 숨죽이고 혼자 앓는 병뿐만 아니라 가슴을 철렁 내려앉게 만드는 비인간적인 사건 사고가 늘어가는 추세

2) Alex Grey, 『Mission of Art』 Random House

이다. 스트레스에 노출되어 그것을 어떻게 할지 모르는 채 막연히 견디며 살아가는 사람이 많아지고 있다. 이러한 인구가 늘어나는 것은 사회의 불안 증식으로 이어지고 항상 남을 의식하고 경계해야 하는 세상을 만든다. 이게 창살 없는 감옥이 아니면 무엇일까 싶다.

깊은 마음의 병은 당연히 정신 전문의를 만나야 한다. 그러나 그 전 단계까지는 함께 그림을 그리는 시간이 의미 있는 활약을 할 수 있다고 믿는다. 마음의 병은 결국 한 사람의 의식이 어디를 향해 집중되어 있는가 그리고 어떻게 몸의 에너지를 순환시키는가와 긴밀하게 연결되어 있다. 운동을 통한 적극적인 체력 관리와 그림을 이용한 정신적 치유가 함께 이루어진다면 이는 쪼그라들고 허약해진 우리의 마음을 지켜주고 보듬어주는 데 큰 도움이 될 것이라 본다.

그림을 통해 마음을 들여다보고 돌보는 방법은 생각보다 어렵지 않다. 전문적인 미술 치료사를 만나서 하는 방법도 있지만, 그것이 여의치 않다면 함께 그림을 그릴 수 있는 작은 그룹을 형성하는 것으로부터 시작하면 된다.

여기서 가장 중요한 것은 서로의 그림을 보며 다양한 대화를 나누는 일이다. 그 대화가 꼭 치료에 해당되는 것이 될 필요는 없다. 내가 그림을 그리며 느꼈던 점이나 다른 사람의 그림을 보면서 느꼈던 감흥을 솔직하게 털어놓을 수 있는 것으로 족하다. 중요한 점은 다른 사람의 작품에 피드백을 제공할 때는 존중과 진심이 있어야 한다는 점이다.

경험자의 의견이든, 그림에 대해서 잘 모르는 초급자의 의견이든 상대의 작품을 향상하는 데 도움이 될만한 진심 어린 피드백이면 된다. 진심은 진실한 관심이고 진실한 관심은 사람의 마음을 어루만지는 치유의 빛이다.

한 사람의 그림이 향상된다는 것은 그린 자의 마음의 풍경이 바뀐다는 것과 같은 말이다. 이는 외부적으로 직업을 바꾸거나 거주지를 바꾸는 것 못지않게 한 사람의 삶을 크게 변화시키는 방법이다. 마음의 풍경이 한층 조화롭게 변한다는 것은 치유의 의미도 있지만 거기서 더 나아가 그 사람의 삶의 비전이 높아진다는 뜻이기도 하다. '발전(Progress)'과 '성장(Growth)'이 있다고 느껴지면 누구나 행복감을 느낄 수 있다. 그게 비록 아주

작은 행복일지라도 그것은 단단한 힘을 가진 행복이다. 그것은 타인이나 외부의 조건에 기대지 않은 자신이 찾아낸 행복이기 때문이다.

이렇듯 그림을 그리다 보면 가장 나다운 모습으로 다시 정상 궤도에 들어선 느낌을 받을 때가 있는데, 그것은 '하늘과 일직선으로 통한 듯한 느낌(Sense of Alignment)'이다. 나의 존재감에 대한 온전한 권리를 하늘로부터 다시 부여받는 듯한 그런 느낌이다. 우리가 심적으로 고통스러운 이유 중 하나는 '뭔가 잘못되었다, 틀어졌다(Mis-Alignment)'라는 감각 때문이라고 생각한다. 그리고 이러한 어긋남을 창작 활동을 통해 다시 세워나가고 가장 자신다운 모습으로 다시 돌아갈 수 있다고 믿는다.

한 장 한 장 그린 그림은 끊임없는 자기 긍정의 과정이다. 그 작고 단단한 성취감이 나를 '제법 괜찮은 사람'이라고 느낄 수 있게 해 준다. 나의 삶이 다시 리드미컬한 멜로디를 타기 시작한다. 힐링은 생각보다 가까이 있다.

《Return to Myself》, 일러스트 보드에 연필과 파스텔

우리들의 영혼의 양식

대학 시절은 그다지 즐거운 기간은 아니었지만 나 같은 부적 응자도 좋아하는 과목이 하나쯤은 있었으니 그것은 다름 아닌 Art History, 서양미술사를 배우는 시간이었다. B 교수님의 쾌활 하고 유머러스한 강의가 마음에 쏙 들어왔다. 말씀이 다소 빠르 셨기에 교수님의 농담을 모두 알아듣고 이해할 수 있는 것은 아 니었지만 그분의 목소리나 제스처가 워낙 유머러스했기에 뜻도 모르고 킥킥거릴 때가 많았다.

교수님은 늘 양복에 타이를 메고 다니셨지만, 교수로서 딱딱 한 권위를 내세우기보다 아무것도 모르는 우리와 어깨를 나란 히 하고 유구한 미술사를 함께 들여다보는 느낌으로 가르치셨 다. 강의라기보다는 재미있는 이야기 한 보따리를 풀어 놓는 느 낌이랄까. 지루해지기 쉬운 역사 강의가 전혀 그렇게 느껴지지 않았던 것은 바로 그 때문일 것이다.

기존의 격을 부수며 새로운 무언가를 끝없이 찾아 헤매는 과격한 현대미술에 멀미하고 있던 그 무렵, 나는 서양미술사를 배우며 헛헛한 마음을 달랠 수 있었다. 과거 대가들의 그림은 왜 그렇게 위로처럼 다가오던지. 전통적인 회화가 내게 더 잘 맞는다는 생각이 들었다. 여기서 말하는 전통 회화란 그림 안에 소재와 주제가 분명하게 존재하고 읽어낼 수 있는 이야깃거리가 담긴 그림이라 할 수 있겠다. 이렇듯 미술사 수업은 나에게 정신적 안식처처럼 다가왔다. 강의를 더 듣고 싶었던 나는 교수님이 학교 밖에서 여는 다른 강의까지 따라다니며 들었다. 미술사에 관심이 많은 일반인을 위한 강의였다. 유료 강의였고 내 학점에 그 어떤 영향도 주지 못했지만 그런 것에 개의치 않을 만큼 난 미술사 강의의 열렬한 팬이 되어 있었다.

　　어두컴컴한 강의실 프로젝터에서 나온 한 줄기 빛이 커다란 스크린이 되어 눈앞에 띄워지고, 그 위에 빛나고 있는 옛 대가들의 그림을 볼 때면 난 왠지 행복한 꿈을 꾸고 있는 것 같았다. 그 순간만큼은 나라는 작은 존재가 거인의 어깨 위에 올라서서 그들의 고귀한 꿈을 함께 들여다보고 있었다. 그 순간만큼은 내 젊

은 나날의 모든 혼란과 시름이 잊혔다. 높은 비전이 주는 힘이란 그런 것이었다.

일반인들을 위해 열리는 교수님의 강의는 주로 2시간 30분 정도 진행되었는데, 수업 중간에 약 20분 정도의 쉬는 시간이 있었다. 그때면 깜깜했던 강의실의 불이 켜지고 뒤에서 차와 과자 등이 담긴 카트를 밀고 교수님을 돕는 어시스트가 나타나곤 했다. 모든 수강생은 자리에서 일어나 차를 마시고 과자를 맛보며 이런저런 이야기꽃을 피웠다.

《Male Torso》,
종이에 연필, 1998

난 그 순간이 참 좋았다. 나 같은 소심쟁이가 누구와 대화했겠느냐만 그냥 마음이 맞는 사람들과 함께 서성거릴 수 있는 그 시간이 참 좋았다. 그 자리에 있는 모두가 영혼의 양식을 찾아 여기까지 온 사람들이었다. 돌이켜보면 그저 이렇게 참 좋기만 한 순간들이 살아가면서 몇 번이나 될까 싶다. 영혼의 양식은 물론 심심한 위장을 따뜻한 간식으로 채워주던 그 시간은 춥게만 느껴졌던 나의 청춘에 따뜻한 온기를 불어넣었고 그것은 아직도 소중한 기억으로 남아 있다.

미술사 수업을 들으러 다니던 그 시절, 나는 연애 때문에 심각한 심적 고통과 씨름하고 있었다. 전화만 들면 달콤한 사랑의 언어는커녕 못 잡아먹어 안달 난 사람처럼 서로 으르렁대며 싸웠다. 그렇게 싸우고 나면 또다시 죄책감에 괴로워했다. 그를 사랑하고 미워하고 또 크게 의지하고 싶고 그러다가 다 내려놓고 싶은 복잡한 심경으로 들끓었다. 나를 하루에도 몇 번씩 천당과 지옥에 왔다 갔다 하게 만드는 너는 누구냐? 나도 이해할 수 없는 나는 누구냐? 도대체 이 남녀 관계란 무엇이냐? 나는 깊은 고민에 빠져들 수밖에 없었다.

그러던 어느 날, 미술사 수업에서 미켈란젤로에 관한 강의가 있었다. 미켈란젤로가 메디치 가문의 두 후계자를 위해 만든 무덤에 관한 이야기였다. 무덤이라 하면 흔히 둥근 산 모양의 산소가 떠오를지도 모르지만, 서양인들의 무덤은 그와 사뭇 다르다. 특히 메디치 가문 같은 유서 깊은 가문의 경우, 예배당에 시신을 안치하고 그곳을 휘황찬란한 대리석 조각으로 장식한다. 미켈란젤로는 쥴리아노와 로렌조라는 두 후계자의 무덤에 배치될 조각은 물론 예배당 내부의 전체적인 디자인을 설계했다.

그 중, 나의 관심을 끌었던 것은 두 무덤 앞을 장식하는 인체 조각상들이었다. 총 2쌍, 하나하나 개수로 따지자면 4명의 인물이 조각되어 있었다. 그것들의 명칭은 '낮과 밤'(Night and Day) 그리고 '황혼과 새벽'(Dusk and Dawn)으로, 각각 남녀로 이루어진 2쌍의 조각이었다.

쥴리아노의 무덤을 장식하는 '낮과 밤'은 내 머릿속에 익히 각인된 남자와 여자의 모습으로 조각되어 있다. 남자 조각상인 '낮(Day)'은 터질 듯한 우람한 근육을 드러낸다. 심지어 그의 얼굴은 양기로 가득 찬 태양처럼 빛나기라도 하는지 눈, 코, 입을 정확히 알아볼 수조차 없다. 엄청난 에너지를 뿜어내는 모습 그 자체다.

여자 조각상인 '밤(Night)'은 여신처럼 평온한 표정으로 눈을 내리감고 있다. 포즈도 수동적이고 조용하다.

반면 로렌조의 무덤 앞의 '황혼과 새벽'은 그와 반대다. 황혼(Dusk)으로 표현된 남자 조각상은 마치 세상을 다 산 할아버지 같다. 근육도 예전 같지 않고 그의 시선도 아래를 바라보는 것이 마치 지나간 옛날 일을 회상하는 것처럼 보인다. 한편 새벽(Dawn)의 여신은 눈을 뜨고 있고 젊고 활기찬 몸짓을 선보인다. '이제 한번 나가볼까?' 하는 느낌이다.

이 작품들은 제목 그대로 '낮과 밤', '황혼과 새벽'을 표현한 것일지도 모른다. 하지만 교수님은 거기서 그치지 않고 이들 작품이 보여주는 삶 안에서 일어나는 남녀의 포지션 변화에 대해서도 짚어주셨는데 그것은 나를 골똘히 생각하게 했다.

나는 일찍이 어른들이 흔히 말하는 '나이가 들면 남자는 힘이 빠지고 여자는 드세진다'라는 소리를 들은 적 있었다. 하지만, 20대의 나, 열렬한 사랑에 빠져 있던 내게 그건 나와 상관없는 먼 소리에 불과했다. 내가 사랑하는 그 사람만은 영원할 것 같았다. 그는 지금과 같이 젊고 강인할 것이며 평생 나의 의지처가 되어

줄 거라 굳게 믿고 있었다. 내 믿음이 흔들릴만한 위기가 계속 찾아왔지만 그래도 나는 그리 믿고 싶었다.

미켈란젤로의 이 생생한 조각 작품들은 그동안 혼란스럽게 느껴졌던 남녀 관계의 본질을 보여주는 것 같았다. 그 대리석 조각들을 가만히 들여다보고 있자면 내가 가진 집착이 어디에서 시작되었는지 알 수 있을 것 같았다. 나는 힘의 근원을 찾고 있었고 그것에 지독하게 의지하고 싶었다. 이런 내게 미켈란젤로는 말하고 있었다. "영원한 것은 없으며 모든 것은 변화한다. 남자와 여자는 네가 생각하는 것처럼 다른 존재가 아니란다." 대가들의 작품은 이처럼 단순히 아름다움을 보여주는 것을 넘어 삶을 통찰하게 만든다. 그것은 관객 스스로 답을 찾게 만든다. 참으로 우아한 방식으로 말이다.

예술이 반영하는 영성

미술사 수업에서 받은 과제 중 지금도 기억에 남는 과제가 하나 있다. 그것은 고딕 양식으로 지어진 건축물에 관한 에세이를 쓰는 과제였다. 이때 교수님이 주문하셨던 것은 딱딱하고 아카데믹한 글이 아닌 재미있는 스토리를 써서 가져오라는 것이었

다. 학창 시절부터 이야기를 좋아했던 나에겐 기꺼이 할 만한 숙제였다. 생각보다 이 과제를 했던 것이 흥미로웠던 까닭인지 미술사 강의를 떠올리면 그때 썼던 에세이의 줄거리가 떠오른다.

때는 1229년, 비가 억수로 퍼붓는 프랑스의 밤이다. 여행 중이던 나그네, 조슈아(Joshua)가 비를 피하고자 거대한 대성당에 들어가게 되고, 거기에서 우연히 만난 수도사 존(John)에게 고딕 양식으로 만들어진 대성당 건축에 대한 설명을 듣게 된다는 이야기다. 최근 나는 그때 썼던 에세이를 다시 꺼내 읽어보게 되었다. 그때는 당연하게 생각하고 배웠던 내용이 다시 보니 새롭게 여겨졌다. 그리고 그것은 미술 작품이 가진 궁극적인 의미를 말하고 있다는 생각이 들었다. 그 일부를 이 자리에 조금 옮겨본다.

비가 그친 다음 날이었다. 아침 미사가 끝난 뒤, 존은 나를 데리고 교회의 중심부로 데려갔다. 샤르트르 대성당(Chartres Cathedral) 내부의 놀라운 광경은 내 입을 다물지 못하게 했다. 교회의 천장은 하늘이라도 찌를 듯 높이 솟아올라 있었고 그 안에서 나는 작은 아이처럼 느껴졌다.

내가 가장 놀랍게 여긴 것은 스테인드글라스(stained glass)에 투과된 아

름다운 형형색색의 빛이었다. 나는 세상에서 가장 아름다운 창문들을 바라보며 그저 가만히 서 있을 수밖에 없었다. 그것들은 주로 파랑색과 붉은색으로 된 유리창이었는데, 그 둘이 합쳐져 신비한 보랏빛을 연출하기도 했다.

조쉬아: "아, 정말 놀라워요. 제 여동생도 여기 있었더라면 좋았을 텐데. 그 아인 분명 무척 좋아했을 거예요."

존: "이건 로즈 윈도(Rose window)라는 창이죠. 창문의 중앙에 있는 것이 무엇인지 알아보겠어요?"

조쉬아: "글쎄요, 잘 안 보이는데요."

존: "멀리 있어서 잘 안 보일 수도 있겠군요. 저것은 성모 마리아와 아기 예수님의 모습이지요. 그 이미지를 둘러싼 다음 층에는 천사와 신의 전령사인 비둘기가 보이지요. 그다음 층에는 성경에 등장하는 왕과 왕비들의 모습이 보입니다. 이 아름다운 창문은 육체와 영혼이 서로 통하여 빛나는 순간을 의미하기도 합니다."

그가 말한 대로였다. 하늘에서 내려온 햇빛이 유리창의 성모의 모습을 투과해서 지나가고 있었다. 그것은 말 그대로 '성령(Holy Spirit)'이 그녀의 몸을 통과하는 영적인 현상을 땅 위에서 재현한 것과 다름없었다.

진정한 예술은 고귀한 영적 현실(spiritual reality)을 우아하고 심플하게 반영한다. 세파에 시달리다 끝나는 삶이 아닌 우리에게 진정 중요한 것들을 다시 상기시키고 그 내면의 빛을 향해 나아가도록 독려한다.

그 시절의 나를 살린 것은 비단 빵과 밥이 아닌 이런 아름다운 이야기들이었다. 영혼은 정크 푸드를 먹고 살 수 없다는 말이 있다. 사람이 사람답게 살기 위해서 꼭 필요한 것은 아름다움을 눈으로 보고 가슴으로 느끼는 일이다. 거기서 더 나아가 정말 중요한 것들을 잊지 않고 기억함으로써 우리는 한 치 앞도 알 수 없는 생에서 길을 찾아 나아간다.

물론 그것이 꼭 미술이란 장르로 국한될 필요는 없다고 본다. 생동감 넘치는 자연의 풍광을 보며 느낄 수도 있고, 어린 아기의 숨소리에서도 그런 아름다움이 존재한다. 그러한 것을 좀 더 섬세한 마음으로, 의지를 가지고 시도하는 것이 미술 감상이다. 특히 옛 대가들의 그림은 우리에게 담백하고 깊은 정서를 선물한다. 색색의 물감을 직접 갈아서 만들고 낮엔 햇빛에 의존하고 밤엔 호롱불에 의존해서 천천히 붓으로 한 획 한 획 그려 올라갈

수밖에 없었던 그들의 아날로그적인 작업은 그저 하나의 미술 작품이라기보다 영적인 매개체로서 존재한다. 그들 작품 안의 실체성과 묵직한 존재감은 우리로 하여금 그저 바라보고 깊게 묵상하게 만드는 아름다운 힘이 있다.

재작년 우연히 인터넷 검색을 하다가 B 교수님이 돌아가셨다는 사실을 알게 되었다. 교수님의 나이를 정확히 헤아릴 수는 없지만 돌아가실 정도로 나이가 많으셨던 것 같지는 않다. 물론 이것은 어디까지나 내 기억 속 그분의 모습이다. 당연히 어디선가 여전히 미술사를 가르치고 계실 거라고 굳게 믿었던 교수님이 더 이상 세상에 안 계시다니⋯. 깊은 허탈감과 애잔한 감정이 밀려들었다. 쑥스럽다는 이유로, 언어에 자신감이 없다는 이유로 평생 교수님께 적극적으로 다가가지 못했다. 그렇게 멀리서 그를 지켜볼 수밖에 없었던 나지만 그를 통해 알게 된 대가들의 위대한 작품이, 그것들이 보여준 고귀한 비전이 그리고 그의 따뜻한 유머가 내 가슴 속에 오래도록 남을 것이다.

《Rose Prayer》, 일러스트 보드에 아크릴

진정한 예술은 우리에게 진정 중요한 것들을 다시 상기시키고
그 내면의 빛을 향해 나아가도록 독려한다.

나의 가디언 엔젤이
있다면...

레오나르도 다빈치는 작품 한 점을 그릴 때 붓으로 그림을 그리는 시간보다 아무것도 하지 않고 그림을 멍하니 바라보고 있는 시간이 더 길었다고 알려진다. 작업실 한 켠에 서서 그가 가만히 바라보고 있었던 것은 무엇일까?

그가 모나리자를 그리던 순간을 상상해본다. 초반에는 작품의 모델이 되어 준 여인의 얼굴을 보면서 형태를 잡아나갔을 것이다. 하지만 분명 어느 시점부터는 모델 없이 그림을 그려야 했을 터다. 작품이 완성되기까지 적지 않은 세월이 흘렀기 때문이다. 처음 작업에 착수한 것은 1503년 경이지만, 최종적으로 완성한 것은 1517년이라는 설이 있을 정도다.

이 짧지 않은 과정 안에서 그가 말없이 그림을 응시하고 있었던 시간은 상상 이상으로 길지 않았을까 싶다. 결국 그는 본래

모델의 모습을 반영하는 것을 넘어서서 자신의 마음속 깊은 곳에 자리한 영감의 원형(archetype)을 본떠 모나리자를 그려나갔을 것이다. 그래서 모나리자는 한 여인의 얼굴이기 이전에 이 대가의 영혼의 초상화처럼 보이기도 한다. 다빈치만큼은 아니겠지만, 나에게도 이와 비슷한 영감의 순간이 있었다.

밴쿠버에서 살던 고등학생 시절이었다. 나는 여느 때와 같이 화실에서 과제를 받게 되었는데, 그 주제가 조금 독특했다. 'My Guardian Angel', 나의 수호천사를 그려오라는 과제였다. '천사'라고 하면 우리는 흔히 기독교 아이콘을 떠올리지만, 선생님이 제시하셨던 천사라는 존재는 단순히 종교적인 심볼을 넘어 눈에 보이지 않지만, 자신을 지켜주고 인도해주는 존재 혹은 에너지를 의미했다.

이 보이지 않는 존재를 그리기는 쉽지 않았다. 많은 시간을 고민했지만, 구체적인 아이디어가 떠오르지 않았기에 캔버스 위로 한동안 형상을 그리다 지우기를 수없이 반복해야 했다. 그러다 잠시 후, 되지도 않는 스케치를 포기하고 의자에 기대앉아 캔버스를 멍하니 응시하고 있을 때였다. 갑자기 어느 순간, 전에

볼 수 없었던 형상이 스멀스멀 캔버스 위로 떠 오르는 것이 보였다. 알 수 없는 이 윤곽은 하늘 위의 뭉게구름처럼 계속 뭉글뭉글 움직이더니 곧 핵심적인 형태를 띠며 내게 무언가를 보여주는 것 같았다. 정말 나의 가디언 엔젤이 내게 손짓이라도 했던 것일까?

나는 그 신호가 알려주는 지점을 따라 희미한 선으로 표시하고 다시 그림을 바라보았다. 거짓말 같고 착시 같기도 하지만 그 형태는 점점 더 명료해져 갔다. 나는 어느새 충실한 일꾼이 되어 영감의 신호가 이끌어주는 대로 부지런히 손을 움직였다. 스케치부터 시작해서 채색까지, 그림을 그리는 내내 잠깐의 붓질과 기나긴 응시가 계속해서 교차하였다. 과정은 느리게 진행되는 듯했지만 내가 상상할 수 없었던 어떤 신비한 존재가 캔버스 위로 얼굴을 드러내고 있었다. 그것은 시간의 흐름을 잊게 했다.

그림을 그리다 보면 이처럼 마법 같은 순간이 있다. 그것은 캔버스 위로 상상하지 못했던 형상이 슬며시 그 모습을 드러내는 순간이다. 미리 계획한 바 없는 이 순간과 마주쳤을 때, 화가는

절로 손을 내려놓고 그것을 가만히 응시할 수밖에 없다.

　내가 가디언 엔젤을 그렸던 순간을 결코 잊지 못하는 이유는 진실로 그 순간이 마법처럼 느껴졌기 때문이다. 그것은 분명 내가 그렸지만 동시에 내가 그린 것 같지 않았다. 나라는 작은 존재를 넘어서 있는 한 고귀한 존재가 캔버스에서 나를 응시하고 있었으니.

　세월이 흐르면서 나는 조금 더 복잡해졌고 세상의 먼지를 먹으며 영감이라는 것과 이렇게 직통으로 연결되는 느낌이 희미해지는 것을 느꼈다. 나의 내적인 세계보다 시끄러운 뉴스로 가득 찬 바깥세상에 더 자주 눈을 돌리게 되었다. 세상은 목소리 큰 정치인들만이 바꿀 수 있는 것처럼 보였다. 사람이 자기 내면의 공간을 잃는다는 것은 이처럼 암울한 일이다. 내가 가진 힘을 잃어버리는 일이기에.

　문득 내가 잊게 된 것은 무엇이었을까 생각해본 적이 있다. 약간 진부한 말이지만, 그것은 '순수한 마음'이었다. 억지스러운 기대와 욕심이 없는 마음 말이다. 나에게 있어서 그림이 주었던 큰 선물은 눈에 보이지 않는 섬세하고 아름다운 에너지와 직접 접속하게 해주고 그것을 실제 눈으로 확인할 기회를 만들어주었

다는 것이다. 이러한 작품은 마음이 진정 순수할 때 나올 수 있는 법이다.

이 시대 아티스트로서 두려운 점이 있다면 진정한 영감에 가 닿지 못하고 고귀한 것을 그저 표면적으로 흉내 내는 작업만 하게 되는 것이다. 현대 미술의 장에는 그런 그림들이 생각보다 많다. 일견 화려하고 강렬해 보이지만 어딘지 모르게 텅 비어 보이는 그림들 말이다.

《My Guardian Angel》, 캔버스에 아크릴, 1999

피카소는 대단한 예술가였지만 그의 작품을 보는 다양한 관점이 존재한다. 피카소의 큐비즘은 아프리카 조각상에서 고무받아 만들어진 것으로 알려지지만 아프리카 예술의 정수를 전혀 이해하지 못하는 흉내 내기일 뿐이라는 비평도 있다. 한 미술 사학자가 아프리카 콩고의 예술가들에게 피카소의 작품을 보여주자 그들은 고개를 가만히 저으며 말했다고 한다.[3] "이것은 망가진 작품(broken-shadow art)일 뿐이에요."

물론 피카소 의도가 아프리카 예술의 정신을 반영하는데 큰 관심이 없었고 그것의 형태만 활용한 것에 치중했을 수도 있다. 하지만 콩고 예술가들의 지적, 즉 그의 작품이 정신적으로 공허하다는 점은 현대 예술가들에게 뼈아픈 성찰을 하게 만든다.

진정으로 생명력 있는 그림은 무엇일까? 그런 창작을 하기 위해서 나는 어떻게 변해야 할까? 무엇이 그걸 가능하게 할까? 그림은 결국 한 존재의 발자국이기에 내가 뼛속부터 변하지 않는한 나의 창작물도 원래 그 상태에 머물 수밖에 없다.

작은 바람이 있다면 마음속의 잡음을 씻어내고 보다 더 투명

3) Alex Grey, 『Mission of Art』 Random House

한 내가 되어 진정한 영감을 담아내는 작품을 만들고 싶다는 것이다. 그 작품들이 작은 씨앗이 되어 세상의 곳곳에 푸른 나무로 자라 모두에게 꼭 필요한 정신적 산소를 공급했으면 하는 소망이 있다. 나의 가디언 엔젤이 정말 있다면 이 길을 지켜봐달라고, 꼭 곁에 있어 달라고 부탁하고 싶다.

저 너머의 세계

우리가 사회의 구성원으로 살아갈 때 은근히 금기시하는 것들이 있다면 무엇일까? 저항하거나(혹은 저항받거나) 쉬쉬하게 되는 것들 말이다. 금방 떠오르는 예는 성 소수자의 정체성이다. 분명 성 소수자들이 존재하지만, 사회의 시선 속에서 그들의 권리는 온전히 존중받기 힘들다. 최근 한국에서는 '페미니스트'라는 용어도 함부로 입에 올려서는 안 되는 금기어가 되어 가는 듯하다. 현대미술의 세계에서도 이처럼 미묘하게 금기시되는 영역이 있을까? 만약 그런 것을 굳이 찾으라고 한다면 나는 그것이 종교와 영성(spirituality)의 영역이라고 생각한다. 이런 것을 캔버스에 대놓고 표현하는 순간 갤러리는 물론 관객들이 대번 부담스러워하는 것을 느낄 수 있다.

내가 천사의 모습을 그린다고 가정해보자. 그러면 바로 날아오는 질문이 '교회 다니세요?'이다. 내 그림은 내 의도와 관계없이 종교적인 찬송가처럼 비칠 수 있다. 관객이 기독교인이라면 편안한 마음으로 감상할 수 있겠지만 그렇지 않은 경우엔 묘한 부담감을 느낄 수 있다. 작가의 입장에서는 참으로 아쉬운 일이다.

미술사학자 로저 립시(Roger Lipsey)도 그의 저서에서 이와 비슷한 경험을 회고한다.[4] 그는 한때 러시아의 가장 신성한 예술품인 '블라디미르의 성모(Our Lady of Vladimir)'를 감상하기 위해 모스크바의 국립미술관에 방문했다. 설레는 마음으로 성모 앞에 섰지만, 그는 도저히 그림 감상에 집중할 수 없었다. 그림에서 얼마 떨어지지 않은 곳에서 한 노인이 큰 목소리로 기도하고 있었기 때문이다. 노인은 그 앞으로 숱한 관광객들이 지나다녀도 눈 하나 깜짝하지 않고 기도문을 열렬히 외워댔다.

이 러시아 노인과 미술사학자는 완전히 다른 각도에서 성모를 바라보고 있었다. 노인에게 그 작품은 자신의 믿음을 입증하

4) Alex Grey, 『Mission of Art』 Random House

는 하나의 종교적 아이콘(Icon, 초상)이었지만 립시에게 '블라디미르의 성모'는 분명 그 이상의 무엇이었다.

　나는 작업을 할 때 천사, 관음보살, 이집트 피라미드와 같은 상징적 이미지를 사용하는 것을 좋아했다. 하지만 때때로 이것들은 내 기대와 다르게 불필요한 오해를 불러일으킬 때가 많았다. 내 포트폴리오를 본 사람은 열이면 열 모두 "그림이 참 종교적이네요."라고 언급했다. '영적이다'라는 것도 아니고 '종교적이다'라는 말은 많은 의미를 내포하고 있었는데 그것은 분명 긍정적인 반응은 아니었다. '이 시대에 맞지 않는 한물간 그림을 그리고 있군요.' 혹은 '좀 부담스럽네요.' 하는 소리처럼 들리곤 했으니.

　특정 종교나 믿음을 강요하고 싶은 마음은 추호도 없었다. 나 자신부터가 그 어떤 종교에도 소속되어 있지 않다. 다만 관객이 내 그림을 통해 느끼는 감정이나 인상이 무엇인지는 어렴풋이 알 수 있었다. 내 그림에는 종교가 없다고 주장할지라도 그 안에는 신앙이 깊은 사람들이 갖는 '헌신(devotion)', '기도하는 마음' 혹은 '영적인 존재'를 표현하고 싶은 욕구가 스며들어 있었다.

예를 들면 내 그림 안에 있는 보살(Bodhisattva)의 이미지는 불교와 직접적인 관련이 있다기보다 영적인 에센스가 현현하는 모습, 그것이 보살이라는 분신(Avatar)의 모습으로 드러난 것을 표현하고자 했다. 내가 바라보는 세상에는 분명 우리가 감지하지 못하는 신비로운 영역이 존재했고 그 숭고한 무언가와 연결되고 싶은 마음이 그림을 통해 드러난 것이다.

아쉬운 것은 이러한 모든 시도가 '종교적 색채'라고 단정 지어지고 끝나버린다는 것이다. 물론 그 점에는 나의 미술적 역량 부족으로 잘못 전달된 점도 있을 것이며 나의 비전과 철학이 설익어서 그럴 수도 있다는 것을 인정하는 바이다.

나는 대중들이 세속적이어서 종교적인 작품에 거부감을 느낀다고 생각하지 않는다. 현대 사회에서 종교의 발자취가 실망스러울 때가 많았을 것이고 기술이 비약적으로 발전하는 과학의 시대에 종교나 영성은 통하지 않는 소리처럼 들린다. 특히 젊은 세대에게 더욱 그러할 것이라고 본다.

그렇다면 이제 영성(spirituality)이라는 것은 어떻게 표현될 수 있을까? 블라디미르의 성모상과 같은 작품은 이제 모스크바 박

물관에나 어울리는 그림이 되는 것일까? 관음보살상은 국립박물관 기프트숍의 기념상품으로만 살 수 있는 것일까? 그런 걸 굳이 해야겠다면 백남준 작가의 설치작품 'TV 부처'처럼 아주 현대적 예술 감각으로 표현해야 하는 것일까? 반드시 추상적으로, 혹은 간접적으로만 메시지를 전해야 할까? 관객들이 종교적 교리나 윤리를 강요받는 느낌을 없애는 동시에 영적인 메시지를 드러내고 싶을 때는 어떻게 해야 할까? '영적인' 무언가를 표현하겠다는 생각 자체가 허황되고 촌스러웠던 걸까? 간혹 이런 질문들이 내 마음속을 휘저을 때가 있다. 아직 딱 떨어지는 답은 얻지 못했다. 살아가면서 나에게 어울리는 답을 찾게 될 것이라는 믿음뿐이다.

예전과 달라진 거라면 조금 유연해졌다는 점이다. 20, 30대에는 '누가 뭐라 해도 난 내 방식으로 갈 거야.' 하며 밀고 나갔다면, 지금은 '그래? 그럼 다른 방법이 뭐가 있을까?'라는 생각도 해본다.

이제는 나만의 신념이 정말 옳은지 한 번쯤은 돌아보게 된다. 사십이라는 나이가 그렇다. 답이 다를 수도 있음을 살면서 자주 경험했다. 구르고 깨지면서 배운 한 수였다. 내가 좀처럼 변하기

힘든 사람이라는 것도 이제는 안다. 자각만 하더라도 큰 변화라고 본다. 사람이 자신을 객관적으로 보는 것은 생각보다 힘든 일이기 때문이다.

결과적으로는 어느 정도 타협의 길을 걷게 되었지만 내가 전통적이고 영적인 의미를 가진 아이콘을 그림에 직접 등장시키기 좋아했던 이유를 몇 가지 적어볼까 한다. 나는 일찍이 추상적인 그림보다 사람들이 쉽게 읽을 수 있는 그림들이 좋았다. 특히 스토리가 있는 그림에 끌렸다. 작품의 메시지를 추상적인 선과 색으로 표현해도 되지만 인간의 형상으로 표현할 때 더 재미있고 친근하게 다가와서 좋았다. 옛 종교화나 석불 등을 보고 있자면 현대미술에서는 느끼기 어려웠던 감동을 느낀 적도 많다.

조선 시대에 불화나 불상을 만드는 이들을 '승려 장인'이라 불렀다. 그들은 수행자인 동시에 불교 미술품을 만드는 장인들이었다. 이들은 작업을 하기 전 손을 씻고 향을 태우며 마음을 청정하게 했고, 완성한 작품을 제단 위로 올리기 전에 의식을 치러 그 영험함을 더했다. 거기엔 오늘날 일반 작가들이 범접하기 어려운 정성과 집중 그리고 헌신이 있었다. 이들에게는 신앙과 예

술의 경계가 따로 존재하지 않았고 단순히 창작자 본인을 위한 작업이 아닌 대중에게 법을 설파하기 위한 철저한 봉사와 수행의 개념으로써의 작업이었다.[5] 사정이 이렇다 보니 이러한 예술품이 갖는 울림과 무게는 다르게 느껴진다.

《Divine Mother》, 캔버스에 아크릴, 2016

5) 《조선의 승려 장인》 국립중앙박물관

우리가 종교화라고 부르는 불교 미술이나 기독교 미술 혹은 다른 종교의 미술품이 보여주는 예술적 비전은 사실 종교의 영역 너머까지 확장된다는 것이 내 생각이다. 단순히 신앙을 위한 도구가 아닌 인간의 의식과 우주의 섭리에 대한 깊은 묵상의 결과물이다. 그래서 내 그림을 '종교화'라고 부르는 이들은 그 말을 하기 전에 한번 잘 생각해봐야 한다. 비판을 위해 선택한 단어인지는 모르나 의도치 않게 엄청난 찬사를 던진 것일 수도 있으니. 애초에 종교화는 아무나 그릴 수 있는 장르가 아니기 때문이다.

《블라디미르의 성모(Our Lady of Vladimir)》 앞에 서 있던 미술사학자와 노인은 매우 다른 작품에 대한 인식이 있었지만, 그럼에도 동일한 점이 있었다면 두 사람 모두 예술 작품을 통해 '초월적인 경험'을 원했다는 것이다. 한순간이나마 작은 나를 잊고 더 큰 우주와 연결될 때 느낄 수 있는 자유, 완벽한 우주의 질서를 보았을 때 절로 나오는 탄성 같은 것들 말이다.

우리는 이제 굳이 수행이나 명상 같은 것을 하지 않더라도 가시적인 세계 너머에 무언가가 존재한다는 것을 알고 있다. 양자

역학과 같은 분야를 통해 과학적으로도 증명돼버렸다. 예술이라는 것은 결국 저 너머의 차원을 드러내고 우리가 기억해야 할 것을 기억하게 만드는 무엇이다. 좋은 작품들이 상기시키는 것은 우리의 본래 면목이고 인간으로서 가야 할 길이다. 오늘날의 미술이 이런 부분을 잘 해갈해주고 있는지 그림을 그리는 자로서 돌아보게 된다.

가끔 어린 시절 아버지께서 한 아름 사 들고 오셨던 다큐멘터리 비디오 세트가 생각난다. 이집트 피라미드의 비밀, 마야문명의 신비, 각종 희귀동물의 세계에 대한 다큐멘터리였다. 비디오 시리즈를 보며 나는 세상을 좀 더 궁금한 눈으로 바라볼 수 있었다.

우리 집과 작은 슈퍼가 있는 이 동네가 전부는 아니구나. 어딘가에 사막이 있고 피라미드가 있으며 그 앞에서 신비한 이야기를 들려주는 할머니도 사는구나. 처음 보는 그것들을 마냥 마치 먼 전생의 일을 바라보는 양 푹 빠져서 보았던 것이 기억난다.

어쩌면 우리 안에 내재한 인류의 거대한 기억과 생명의 신비를 지금의 나는 잠시 잊고 있는 것일 뿐일지도 모른다. 그림을 통해

이런 것들에 대해 좀 더 이야기할 수 있으면 하는 게 붓을 든 자의 바람일 것이다. 종교를 넘어 진정한 영성의 세계를 향해하며 그 비전을 관객과 나누고 싶은 것이다.

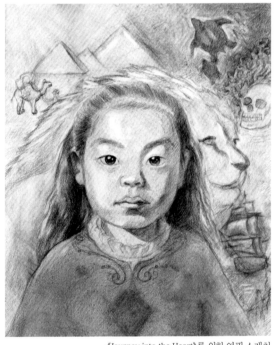

《Journey into the Heart》를 위한 연필 스케치

자화상의 힘

 지금껏 그린 자화상은 대략 열다섯 점 정도이다. 나의 전체 작품 중 상당수가 자화상인 셈인데 내가 자화상을 처음 그리기 시작한 것은 10대 시절이었다. 캐나다에서 미술 공부를 시작한 이후로 자화상은 본격적인 과제가 되었다. 그때만 해도 스마트폰은 물론 디지털카메라가 없던 시절이었기에 자화상을 그린다는 것은 커다란 거울에 비친 내 모습을 직접 보며 그리는 것을 의미했다. 지금에 비하면 많은 것이 아날로그적인 시대였고 빠르게 뚝딱 해치우는 일보다 벽돌 올리듯 하나하나 쌓아 올라가는 것이 일반적이었던 시대였다. 요즘 학생들에게 자화상을 그리라고 하면 손바닥만 한 휴대폰을 보고 그리는 것을 심심치 않게 보게 되는데 우린 어느덧 너무나 다른 세상에 살고 있는 것처럼 느껴지곤 한다.

 사람들이 거울을 장시간 들여다보는 일은 대게 화장하거나 머리를 만질 때다. 그것도 길어봐야 한 시간 정도이며 있는 그대

로의 내 얼굴을 들여다보기 위해서라기보다 그 위에 무언가를 덧바르고 칠하기 위해서다. 반면 자화상을 그리는 일은 장시간 거울 속의 나를 천천히 뜯어보며 그 안의 '변화'를 관찰하는 시간이다. 있는 그대로의 나, 혹은 평소에 제대로 보지 못했던 나를 대면할 수밖에 없는 시간이다.

그 시절 '자화상'은 매우 중요한 과제였다. K 선생님은 대학입시 포트폴리오에 반드시 들어가야 하는 작업으로 자화상을 정해 놓으셨다. 포트폴리오는 결국 아티스트 자신이 누구인지를 보여주는 작업이기에, 단순히 그림 재주를 넘어 '그 사람' 자체를 말해주는 자화상이 중요한 자리를 차지한 것은 당연한 일인지도 모른다.

당시 나는 자화상의 대가인 빈센트 반 고흐의 그림을 모작하며 그의 터치와 테크닉을 공부했다. 빈센트의 강렬한 색깔과 촘촘한 붓 터치를 따라 그리는 것은 상당한 인내가 필요한 과정이었지만 그전까지 이렇게 다채롭고 강렬한 색을 마음껏 탐미해본 적이 없었기에 꽤 즐겁게 작업했던 것이 기억에 남는다. 이 과정이 끝나면 그제야 비로소 빈센트의 터치와 색감을 응용해

서 나만의 자화상을 완성 해오라는 과제를 받았다. 당시 나는 한국인이라는 동양적 정체성을 나타내고 싶었기에 한복을 입은 내 모습을 그렸던 것이 기억에 남는다.

대학을 졸업하고 한참 뒤에도 자화상 작업은 계속되었는데 조금씩 나이가 들면서 달라지는 내 얼굴을 들여다보며 그린다는 것은 많은 생각을 하게 만들었다. 어느 시점까지는 나 자신이 어떻게 달라지고 있는지 잘 느끼지 못했지만, 40대에 들어서니 거울 보기가 조금 껄끄러워졌다. 이제 확실히 나이가 보이기 시작하는 시점인 것이다.

나이가 드는 것은 확실히 유쾌한 일은 아니었다. 주름살을 보이는 대로 명확하게 그려 넣고자 하는 마음도 쉽사리 들지 않았다. 현실 부정이랄까, 살짝살짝 연필과 지우개로 나만의 포토샵 처리를 하게 되고, 그도 모자라 언젠가부터 자화상을 그리는 것을 조금 꺼리게 되었다.

단순히 눈가나 입매에 자리 잡은 주름살 때문만은 아니었다. 지금의 내 모습이 내가 생각하던 그 모습 혹은 내가 꿈꾸던 그 모습과 거리가 멀다고 느껴서 그랬는지도 모르겠다. 분명 나이긴 나인데 왠지 익숙해지지 않는 이질적인 나랄까. 나이 들면서

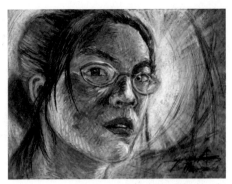

《Self Portrait》, 종이에 오일파스텔, 2001

전에는 듣지 못했던 소리도 심심치 않게 듣게 되었다. 한 어린아이를 데리고 걷고 있는데 '거기, 아기 엄마!' 하고 나를 부르는 할머니도 있었다. 난 미혼의 아티스트이지만 충분히 가정주부로 보일 만한 세월의 포스가 느껴지기 시작한 것이다.

자화상을 그리기 망설여지는 이유는 또 있다. 자화상은 사실 팔기 어려운 작품이다. 연예인도 아닌 남의 얼굴을 사서 자기 집에 걸고 싶어 하는 사람은 별로 없다. 이렇듯 그릴 때 오묘한 기분이 들고 현실적으로는 돈이 될 가망성이 없는 그림을 그린다는 것에는 조금은 특별한 동기가 필요하다. 자신을 있는 그대로 바라보겠다는 마음, 아무 조건 없이 그림에 전념하겠다는 자세가 그것이다. (쓰고 보니 거의 도를 닦는 수준이다)

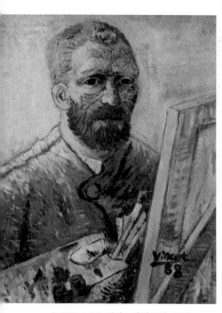
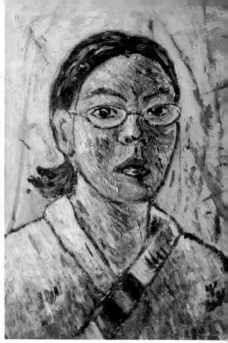

《Self Portrait》, 캔버스에 아크릴, 2001
빈센트 반고흐의 자화상을 스터디 한 뒤 그의 기법으로 나만의 자화상을
완성해보았다.

《과거,현재,미래》, 종이에 연필, 2012

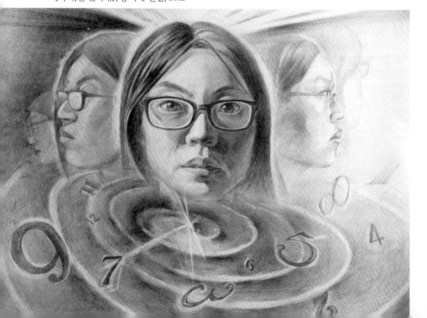

자화상은 집요한 관찰의 결과물이다. 거울 속의 나를 관찰하는 것을 넘어 마음속의 내 모습을 관찰하는 작업이다. 렘브란트와 같은 대가들이 높은 평을 받았던 것도 바로 이러한 집요한 응시 때문이다. 생의 마지막 순간까지 붓을 놓지 않았던 그는 자신의 작고 초라하게 그지없는 노년의 모습을 집요하게 들여다보았다. 피하지 않고 담담하게 받아들였다.

그리고 화려한 시절이 없었겠는가? 수많은 대작을 의뢰받아서 그림을 그렸고 충만한 경제력으로 온갖 희귀한 사치품을 사들이던 시절이 있었다. 그 사치품 중에는 심지어 대가 루벤스의 그림도 들어있었다는 이야기가 있다. 하지만 거짓말처럼 그 모든 꿈같은 시절이 끝나고 첫 번째 아내 사스키아가 죽고, 두 번째 아내 헨드리케마저 그를 두고 세상을 하직하게 된다. 그의 자식들 역시 그보다 먼저 세상을 떠났다. 이보다 더 비참한 말로는 드물 것이다.

그의 노년의 삶은 경제적으로 궁핍하기 그지없었을 뿐만 아니라, 혼자라는 지독한 외로움과 두려움에 맞서야 했다. 인간이라면 누구나 피하고 싶고 두려워할 만한 말년의 삶이었다. 그런 상황에서 자기 얼굴을 그리는 화가라니….

그는 무슨 생각을 하며 자화상을 그렸을까? 과거의 영화가 사라지고 아무도 주목하지 않는 폭삭 늙어버린 얼굴을 왜 그렸을까? 그 시간에 예쁜 포도송이 몇 점 그려서 파는 게 남는 장사가 아니었던가. 그 안에서 무엇을 보았기에 그렇게 여러 점의 자화상에 파고들 수밖에 없었던 걸까? 왜 삶이란 것은 모든 것을 주는 듯싶다가도 한순간 싹 거두어가는 것일까? 왜 한 인간을 저토록 추운 허허벌판에 세워두는 것일까? 생의 끝에서 그는 결국 무엇을 보았을까? 슬픔일까? 고통일까? 환희일까? 나도 언젠가 그가 자신의 눈동자 안에서 보았던 그것을 보게 될 날이 올까?

렘브란트의 자화상은 우리의 걸음을 멈추게 하고 수많은 질문을 떠올릴 수밖에 없게 만든다. 강력한 주문을 가진 것처럼 그것은 우리가 잊고 있었던 중요한 영혼의 열쇠를 소환시킨다. 그 앞에서는 가짜가 녹아버리고 진짜가 드디어 감지되기 시작한다. 내 안으로부터 떨리게 만드는 것. 이것이 바로 대작의 힘이다.

자화상으로 완성된 대작들은 그 어느 작품보다 파워풀한 경

우가 많다. 둘러서 말하지 않고, 꾸며서 전달하지 않고 그냥 대놓고 진실을 드러내기 때문이다. 그림 속의 그들의 시선과 나의 시선이 맞닥뜨려지는 바로 그 순간에 말이다.

말없이 거울을 응시하기 부담되고 돈도 되지도 않지만, 그래도 해볼 만한 가치가 있는 작업이 자화상이다. 그것의 매력은 우리 자신에게 꼭 필요한 질문을 하게 만든다는 것이다. 잊어서는 안 되는 중요한 질문을.

태양같이 밝은 눈

살면서 자주 들었던 말이 하나 있다.

'그림 그린다는 사람이 어찌 그리 감각이 없냐?'

미술 하는 사람 중에는 첫 보기에도 패션 센스와 미적 감각이 넘치는 사람이 있는가 하면 나같이 눈에 띄지 않는 허름한 대장 장이처럼 사는 사람도 있다. 대중적으로 인식되는 아티스트에 대한 이미지는 전자이기에 종종 나는 다소 억울하게 욕을 먹곤 했다. 무언가를 만드는데 관심은 있었어도 아름다움을 적극 추구하는 탐미적인 기질은 없었다. 시야를 넓혀보고자 노력을 해본 적도 없으니 확실히 게을렀던 까닭도 있겠다.

간혹 내 그림에 있어서 뭔지 모를 부족한 점에 대해서 생각해본 적이 있는데 이렇듯 아름다움을 가늠할 수 있는 안목의 부족

도 크게 한몫했던 것 같다. 가끔 주변을 둘러보면 미에 대한 안목이 확실히 높고 이를 생활 속에서 입체적으로 구현하는 능력자들이 있었다. 그중 대표적인 예가 나의 은사님이었다. 선생님의 미적 감각에는 탁월함이 있었다. 의복은 본인께서 직접 디자인하신 뒤 수선을 맡겨서 만들어진 옷만 걸치고 다니셨고 머무시는 공간인 자택에는 그분의 인격만큼이나 깨끗하고 고상한 아취가 서려 있었다. 이렇듯 자신만의 철학과 미에 대한 높은 안목을 생활 안에서 체화시키는 인물들이 더러 있는데, 나는 이 같은 사람들에게 큰 매력을 느끼곤 했다.

학생들의 그림을 평가하실 때 선생님은 나는 생각도 못 했던 부분을 짚어내곤 하셨다. 그분의 설명을 듣고 난 뒤에는 그 그림 한 장의 값이 몇 배라도 뛴 것처럼 가치 있어 보이곤 했다. 평론가 유홍준은 당대에 안목 높은 이가 없다면 그것은 시대의 비극이라 했고 그 어떤 천하의 명작이라도 묻혀버린다고 했는데 이는 진정 맞는 말이다.

안목이 있다고 느껴지는 사람들은 대개 상당히 예민한 기질과 감수성이 있다. 사소한 것 하나라도 전과 다른 점이 있다면

금방 발견하는 통에 그들 앞에서 뭔가를 숨긴다는 것은 여간 어려운 일이 아니다. 이런 감각을 적극 활용하는 직업 중 대표적인 것이 미술품 감정사이다. 감정사를 목표로 공부하는 이들은 이런 섬세한 안목을 기르기 위해 다양한 훈련을 받기도 한다. 프랑스의 미술품 감정사 필리프 코스타마냐는 젊은 시절 안목을 기르기 위해 받았던 훈련에 대해 언급한 적이 있다.

> '…자료관의 사진들을 보며 기존 지식을 토대로 각자의 감정 능력을 시험했고 점점 세련된 안목을 키워나갔다. 그것은 아주 정교하게 고안된 일종의 기억력 테스트 게임으로서, 한데 뒤섞어놓은 카드 중에서 연관성 있는 이미지들을 찾아 분류하는 방식으로 이뤄졌다. … 당연히 이미지들 간의 뚜렷한 유사점을 발견하기보다는 눈에 잘 띄지 않는 미세한 차이를 잡아내는 것이 관건이었다.'[6]

미술품 감정사는 단순히 안목이 있는 것을 넘어 더욱더 전문적이고 세밀해야 한다. 그들은 잘 알려지지 않은 작품의 원작자까지 알아맞혀야 하는 미술계의 셜록 홈스나 다름없다. 필리프 코스타마냐는 그가 최고의 셜록 홈스가 된 순간을 화가 브론치

6） 필리프 코스타마냐, 『안목에 대하여』 아날로그(글담)

노의《십자가에 못 박힌 그리스도》라는 작품을 발견했을 때라고 회고한다. 이 작품은 그가 원작자를 브론치노라고 밝혀내기 전까지 작자 미상 혹은 다른 화가의 그림으로 추정되던 작품이었다. 그는 우연히 프랑스에 있는 니스 미술관에 갔다가 이 그림을 발견했는데 그가 첫눈에 이 그림의 특별함을 감식해내는 장면이 내게는 참으로 강렬하고 인상 깊게 다가왔다.

'그리스도의 발 위로 떨어진 한 줄기 햇살에 도자기 질감의 발톱이 반짝거려 유달리 눈에 들어왔다. 나는 "너도 내가 보는 걸 보고 있어?" 하고 카를로에게 물었다. 조금 전까지만 해도 수다를 떨고 있던 우리는 아연실색해 아무 말도 할 수가 없었다.'[7]

전체 그림의 아주 작은 일부분, 대다수 사람이 생각 없이 보고 지나치는 그 발톱 하나에서 이 미술품 감정사는 브론치노라는 화가 특유의 화법을 감지하고 원작자를 밝혀낼 수 있었다. 덕분에 단순히 부르주아 계급을 위한 화려한 그림을 그리는 초상화가로 알려졌던 브론치노는 깊은 영성의 세계를 구현한 화가로

7) 필리프 코스타마냐, 『안목에 대하여』 아날로그(글담)

서 재발견 되었다.

탁월한 미술품 감정사들은 작품의 원작자를 알아볼 수 있을 뿐만 아니라 위작을 볼 때도 그것을 바로 느끼는 경우가 많다고 한다. 재미있는 것은 지적 소양을 통해 가짜를 알아맞힌다기보다는 위작에는 말로 설명할 수 없는 '불편함(discomfort)'이 대번 느껴진다는 것이다.[8]

실로 대단히 예민한 감각이 아닐 수 없다. 필리프 코스타마냐는 미술품 감정사가 진위를 가려낼 수 있는 능력이 과학적 검증 기술을 압도적으로 능가한다고 주장하는데 정말 그의 말이 사실이라면 이러한 감식안은 비단 감정사들뿐만 아니라 오늘날을 살아가는 우리에게도 꼭 필요한 능력이 아닐까 싶다.

우리는 가짜가 넘쳐나는 시대에 살고 있다. 딥페이크(Deep fake)와 같은 디지털 위조나 가짜 뉴스가 만연한 시대에 우리는 어떻게 진실을 식별할 수 있을까? 미에 대한 섬세한 감수성을 갈고 닦는 일은 여유로운 자들의 사치스러운 일이 아닌 우리의 삶을 거짓으로부터 지켜낼 수 있는 최선의 방패막이 될 수 있지

8) 필리프 코스타마냐, 『안목에 대하여』 아날로그(글담)

않을까.

추사 김정희는 그림 감상에 있어서 '금강안'이 필요하다고 했
다.[9]

금강안이란 금강역사와 같은 매서운 눈을 의미한다. 나는 이
를 매서운 눈이라기보다 태양같이 밝은 눈이라고 표현하고 싶
다. 명명백백하게 대상에 대한 진실을 볼 수 있는 눈 말이다. 그
것은 실로 아름다운 눈일 것이다.

미(美)를 감별한다는 것은 밝은 눈으로 진실을 보겠다는 의지
이다. 이제는 나를 지킬 수 있는 나만의 안목이 필요한 시대이
다. 수많은 가짜로부터 진짜를 찾아내고, 남들이 인정하지 못하
는 것에서 숨겨진 가치를 알아보며, 평범한 내 모습에서도 아름
다운 빛을 발견할 수 있는 그런 눈이 필요한 시대이다. 이러한
안목이 우리의 삶에 든든한 가호가 되어 주길 바라본다.

9) 유홍준, 『안목』 눌와

《The Eye》, 일러스트 보드에 아크릴

명명백백하게 대상에 대한 진실을 볼 수 있는 눈
그것은 실로 아름다운 눈일 것이다.

4장

창작의 길 위에서

그놈의 창의성

대학 시절, 나는 아르바이트로 미술 과외를 했다. 학생들의 연령대는 초등학생부터 대학생까지 다양했다. 그러던 어느 날 나를 고민하게 하던 초등학생 제자가 수업을 그만두었다. 수업에 전혀 집중을 못 하는 정말 말 안 듣는 얄미운 7살이던 나의 꼬마 제자. 아마 얼마 못 가서 그만두리라는 것은 짐작은 했지만, 한 달 만에 수업을 마치게 될 줄은 몰랐다.

꼬마 학동이 떠나는 시점에 새로운 학생 한 명이 등장했다. 한국에서 캐나다로 건너온 지 얼마 안 된 여학생이었다. 그녀는 한국에서 디자인과를 졸업하고 캐나다에 살고 싶어 건너왔다고 했다. 내가 다니는 미술대학에 입학하고 싶은데 도움이 필요하다는 것이었다. 학생은 자신의 기존 작품에 몇 점을 더해 스스로 포트폴리오를 준비하려 했으나 캐나다 대학에서 원하는 것이 이런 것인지 잘 모르겠고, 뭔가 부족한 것 같아 걱정이라고 했다.

전화로 이야기를 전해 들었을 때 말괄량이 꼬마 제자가 아닌, '드디어 대화가 통하는 사람'이 나타났구나 싶어 흐뭇했다. 그러나 이 기쁨도 잠시, 그녀가 한국에서 제작한 포트폴리오를 보고 나는 고민에 잠기게 되었다.

그림이 손에 충분히 익은 사람이었다. 전공자로서 테크닉적인 부분은 이미 다 가지고 있었다. '드로잉은 이렇게 하는 거다', '색은 이렇게 쓰는 거다' 하며 초등학생 대하듯 가르치지는 못한다는 뜻이다. 디자인을 전공한 학생으로서 컴퓨터 프로그램을 활용한 디자인 작품도 있었고 (난 당시 100% 아날로그 아티스트였다) 캐나다 미술대학에서 스케치북을 포트폴리오의 일부분으로 본다는 이야기를 듣고 스케치북 드로잉도 많이 준비해둔 꼼꼼한 학생이었다. 포트폴리오 데드라인을 코앞에 두고, 아무 준비도 없는 사람이 와서 도와달라고 하는 것보단 백배 낫지만, 이건 이것대로 문제였다. 여기에 내가 무엇을 더 얹어야 할까 싶었다. 그냥 현재 작품을 잘 정리하고 작품 두세 점 정도만 더 하면 될 것 같았다. 수업을 해야 할지 말아야 할지 머뭇거리고 있는데 학생은 포트폴리오를 정리하는 데 가이드가 필요하다고 했다.

그녀가 두려워하는 것은 자신은 한국 교육을 받아서 한국식

으로 전형적인 그림을 그리는 사람이고 자신만의 오리지널러티(Originality)를 찾고 싶다고 하는데, 이 심원한 고민을 어떻게 단시간 안에 풀어줄 수 있을지 의문이었다. 대놓고 '야, 사실 나도 몰라, 그냥 그려.' 이럴 수도 없고. 어쩌면 나는 그 의문점을 풀어주기엔 역량 부족인 선생이었는지도 모르겠다.

단순히 그려내는 행위를 가르치는 게 아니라면 무엇을 가르쳐야 할까? 내가 대단히 지적이고 뛰어난 말솜씨를 가진 사람이었다면 철학적인 부분을 건드리거나 깊이 있게 학생의 심리를 되짚어보는 방식으로 수업을 끌어나갔을지도 모른다. 하지만 나부터가 내 멋대로 그냥 그리는 사람이었다.

그림이라는 것은 무엇인가? 자신이 틀에 박힌 예쁜 그림을 그리는 사람이라고 생각하는 이런 학생에게는 어떤 영감이 필요한가? 그녀가 말하는 깊이 있는 그림이란 무엇인가? 한국에서 온 학생들은 한국 사회의 고정관념, 그것의 틀에 박힌 스타일을 비판하며 그걸 깨고 나와 자유로움과 진정한 '창의성'을 획득하길 원했다. 나도 그림을 그리는 사람으로서 그 심정을 충분히 이해하지만, 한편으로는 물고기가 물속에서 애써 물을 찾는 모습

처럼 보이기도 했다.

한국에서 미술대학을 졸업했다는 학생이 다시 자유롭고 창의적인 무엇을 찾아 캐나다까지 왔다. 그녀는 내가 다니는 대학의 졸업 전시회를 보러 갔는데 학생들의 작품이 너무 멋지고 보기가 좋았다고 했다. 다시 미대 입시를 준비하게 된 그녀는 가끔 '이게 잘못된 선택인가요?', '제가 괜한 짓 하고 있는 건가요?'라고 묻기도 했다. 대답은 그렇기도 하고 아니기도 했다.

그녀가 찾는 그 창의성(creativity)이라는 것은 사실 멀리 있는 것이 아니기에 미술대학이 꼭 필요한 것은 아니었다. 그녀가 미대 졸업 전시회에 가서 느꼈던 자유로움은 한국이라는 익숙한 문화적 공간에서 벗어났기에 느낀 것이라고 본다. 그런 자유로움은 꼭 미술대학을 통해 이루어진다기보다 낯선 환경에 놓임으로써 자연스럽게 느낀 감정일 가능성이 크다.

캐나다는 한국보다 치열한 경쟁이 적고, 트렌드에 덜 민감한 곳이다. 난 우리나라 사람들만큼이나 옷을 패셔너블하게 입는 사람들을 많이 보진 못했다. 그에 비해 캐나다 사람들의 차림에서는 특정 유행이 잘 느껴지지 않는다. 때로는 계절감까지 무시한 옷차림도 많다. 오죽하면 한국은 재미있는 지옥, 캐나다는 지

루한 천국이라는 말이 있을까 싶다. 이렇듯 서로 눈치를 보며 사는 환경이 아니다 보니 살다 보면 자연스럽게 스며드는 여유로움이 있다. 따라서 그 자유를 그림에서만 발견하라는 이유는 없다. 하지만 그렇다고 그녀의 선택이 잘못되었다는 것은 아니었다. 해외에서 새 출발 하는 입장에서 현지 대학을 졸업한다는 것은 그 사회의 일원이 되는 데 있어 든든한 발판이 되는 것도 사실이다. 정답은 없었다. 결국 본인의 선택이 가장 중요했다.

어쨌든 우여곡절 끝에 수업을 시작하게 되었다. 나의 계획은 일단 초조한 학생의 마음을 풀어주는 것이었고 동시에 내 마음의 긴장도 내려놔야 했다. '반드시 합격시켜야 해!', '나의 창의성 넘치는 수업으로써 너에게 영감을 불어넣어 주지!' 따위의 생각은 던져버려야 했다. 학생이 내 방식에 실망한다 해도 어쩔 수 없었다.

나는 가끔 생각했다. 대체 그 창의성(Creativity)이라는 놈은 무엇이냐? 무엇이기에 우리 미술학도들을 그렇게 들들 볶느냐 말이다. 사실 그렇게 거창하고 대단한 게 아닌 그 창의성이라는 놈. 그놈은 유독 미술학도들에게만 지나치게 거창한 위용을 자

랑하고 있는 건 아닌지.

자신만의 그림, 틀에 박히지 않는 그림은 결국 즐거움에서 그리고 이완된 마음에서 절로 나온다. 창의성은 기를 쓰고 찾는 것이 아니다. 오리지널러티(originality)라는 것도 결국 본래의 가장 자연스러운 자신에서 나온다. 그게 한국인이건 캐나다인이건 우주인이건 간에 말이다. 나는 뭔가 만드는 과정을 돕는다기보다 힘을 빼는 과정을 도와야 한다고 생각했다. 그런데 이 힘 빼는 과정이란 게 생각보다 쉽지 않다. 나를 포함해서 한국 사람에 겐 힘주고 애쓰는 것이 더 자연스러워 보인다.

한국에서 낯선 땅으로 넘어온 사람들이 경험해야 할 것이 바로 이완의 과정이다. 감기가 오면 바로 독한 약을 입에 털어 넣는 것이 습관화된 사람들, 뭐든 센 해결 방법, 대단한 것에 길든 사람들이 낯선 땅으로 넘어와 경험하는 것들은 가볍고 거창하지 않은 것에 익숙해지는 일이다. 누군가가 그랬다. 한국인들만큼 거대 담론을 좋아하는 사람은 없다고. 그런 거대 담론이 없는 곳에서 대세를 따르지 않는 순박한 나만의 길을 개척하는 법을 배우게 되는 것이다. 때론 쓸쓸하기도 한 그 길을.

이미 스킬을 풀장착한 학생을 가르치기는 쉽지 않았다. 어느 날인가는 그녀는 갑자기 울음을 터뜨렸다. 도대체 이렇게 해서 어떻게 합격하겠느냐며 우는 것이었다. 그녀가 울음을 터뜨렸 던 포인트는 그녀가 어떤 질문을 했을 때 내가 '그건 나도 잘 모 르겠다'라고 답을 했을 때였다. 가르치는 자가 답을 모른다고 하니 당황스럽고 화가 났을 수도 있다. 하지만 나로선 모르는 것을 안다고 할 수도 없는 노릇이었다. 한국식이 아닌 창의성을 획득하고 싶다는 자가 정확한 방향을 제시해주기를 바라는 이 상황도 사실 조금은 이상했다.

어쨌든 허당 선생은 이 갑작스러운 상황에 진땀을 빼며 불안해하는 학생을 달래주었다. 내가 천하의 무능한 선생처럼 느껴졌다. 다행히도 내가 어떤 선생이었든 결국 그녀는 미대에 합격했다. 갑자기 닭똥 같은 눈물을 흘리는 바람에 나를 놀라게 했던 나의 학생. 나는 일찍이 그녀의 실력이 충분하다고 생각했다. 다만 본인 스스로 납득할 수 있도록 도와주는 것이 나의 역할이었다. 네 안에 이미 그놈의 창의성이 있다고!

창작의 프로세스

작가로서 나는 달구어지지 않은 프라이팬과 같았다. 이게 무슨 말인가 하면 그림에 들어가기 전에 충분한 숙고나 계획을 해본 적이 별로 없다는 것이다. '뭐, 어떻게든 되겠지' 하는 마음으로 밀어붙인 경우가 많았다. 운이 좋거나 옆에서 객관적인 조언을 해주는 사람이 있으면 실제로 작품이 그럴듯하게 나올 때도 있다. 그렇지만 습작이 아닌 본격적인 작업, 특히나 사이즈가 큰 작업을 이런 식으로 강행한다는 것은 대놓고 고생길 걷겠다는 선언이나 다름없다.

짧은 시간 안에 즉흥적인 기법으로 작품을 완성하는 사람들도 있다. 일례로 선불교 수행자들이 그리는 젠 페인팅(Zen painting)이 그중 하나다. 화선지 위에 단 몇 획을 그어 단숨에 하나의 작품을 완성한다. 단순함의 극치이지만 거기에는 절묘한 깊이가 배어 있다. 하지만 이러한 경우라 해도 정말 아무것도 없

는 상태에서 그런 작품이 절로 나오는 것은 아니다. 대부분 그러한 경지에 도달하기까지 기나긴 숙련 기간이 있다. 정신적 수련이든, 기능적 숙련이든 그림을 그리기 위해 선행되는 과정이 있다. 그것도 아니라면 천재라는 변수가 있겠다. (사실 대부분 어린이는 천재적이다)

추상화도 아니고 섬세한 묘사가 필요한 구상화를 그리는 사람인데도 불구하고 나는 섬네일 스케치나 자료조사 같은 과정에 영 시큰둥했다. 많은 경우 내가 뭘 그리려고 하는지 정확히 모르고 시작하는 때도 많았다. 매우 막연한 느낌으로 그때그때 그리고 싶은 것에 '도전'했다. 핵심 주제에 대해 충분히 숙고하지 않고 그리다가 모르겠다 싶으면 그제야 정보를 찾아보았다. 그마저도 자료를 몇 장을 읽어보거나 몇 자를 끄적이다 마는 미미한 행위에 불과했다.

핵심 메시지를 정확히 파악하기보다는 늘 겉으로 드러나는 형태를 만들려고 애썼다. 진심을 가지고 혼신을 다해 표현해보고 싶은 나만의 주제가 있었던가? 아티스트에게 노력과 행위 그리고 결과물만큼이나 중요한 것은 바로 자신을 완전히 사로잡을 수 있는 '질문', 즉 메시지라는 것을 뒤늦게 알게 되었다.

간절한 질문, 정말 더 알고 싶고 표현해보고 싶은 것, 생각만 해도 두근거리고 절로 나를 움직이게 만드는 것, 그것이 바로 작품의 핵심 주제가 된다. 이것은 단순히 책을 몇 권 읽는다고 해결되는 것이 아니다. 남의 것을 빌려오는 것으로 되는 일이 아니기에 그렇다. 그것은 각자의 삶에서 자신만의 질문과 관점, 그리고 풀어야 하는 생의 숙제를 통해 켜켜이 쌓이며 형성된다. 독창적인 창작 세계를 펼쳐나가는데 필요한 중심 뼈대라고 할 수 있다. 이 책의 '섬네일 스케치' 목차에서 이미 창작 전 준비 단계의 중요성에 대해 언급했는데 이번 장에서는 이를 조금 더 구체적으로 다뤄볼까 한다. 작품의 핵심 주제를 파악하고 다듬어나가는 과정을 짚어보고자 한다.

미술작가 알렉스 그레이(Alex Grey)는 창작의 프로세스를 크게 6가지 단계로 나누어 설명한다.[10] 그중 핵심 주제와 영감을 다루는 첫 4단계에 대해서 풀어보면 이러하다.

첫 번째는 형성 단계(formulation)로서 창작자가 자신만의 질문, 즉 핵심 주제에 대해서 파악하는 단계이다. 그다음 단계는 포화

10) Alex Grey, 『Mission of Art』 Random House

단계(Saturation)로서 그 핵심 주제에 관련된 깊은 연구와 충분한 자료조사가 따르는 기간이다. 세 번째는 배양 단계(Incubation)로서 지금껏 모은 모든 생각과 정보를 알을 품듯 품는 기간인데, 무의식이 정보를 조립하고 체로 거르도록 놔두는 시간이다. 그리고 마지막, 네 번째는 영감의 순간(Inspiration)으로 문제에 대한 자신만의 통찰력과 해법이 드러나는 단계라고 볼 수 있다.

알렉스 그레이의 작품 세계는 일찍이 미켈란젤로라는 거장으로부터 큰 영향을 받은 것으로 알려져 있다. 잠시 눈을 감고 미켈란젤로의 다비드상을 떠올려보자. 이 대가는 인물을 표현할 때 남녀노소를 가리지 않고 거대하고 위대한 육체미를 부여했다. 그것은 인간의 몸이라기보다 마치 전지전능한 신을 보는 듯한 아름답고 완벽에 가까운 몸이다. 심지어 죽어가는 노예의 모습조차 그토록 우아하고 위대한 육체미를 뿜어내고 있다.

미켈란젤로는 '육체'를 그저 거죽이 아닌 영혼의 위대함을 표현하기 위한 하나의 방편으로 사용했다. 이러한 거장의 작품에 영향을 받은 알렉스 그레이는 '육체'라는 소재에 진지하게 파고들기 시작한다. 그리고 거기에 멈추지 않고 몸, 마음, 영혼이라

는 다차원적인 세계가 어떻게 한 캔버스 안에서 펼쳐질 수 있을지 고민한다. 이것이 바로 그가 풀어나가야 하는 핵심 주제 (primary artistic problem)가 된 것이다. 그는 이 첫 번째 형성 단계 (formulation)에 이르기까지 10년 남짓한 세월이 걸렸다고 말한 바 있다.

형성단계에서 핵심 주제를 파악한 후, 그는 폭넓은 자료조사를 위해 다양한 문화권의 예술 작품과 문화를 공부하고 거기서 더 나아가 관련 주제에 관한 활발한 강의 활동도 펼쳤다. 이러한 기간이 바로 배양 기간(Incubation)에 해당한다. 의식적으로 애쓰기보다 자연스러운 활동을 통해 정보에 대해서 끊임없이 상기하지만 동시에 집착을 내려놓는 단계이다.

그러던 어느 날 그는 꿈속에서 자신이 캔버스에 그림을 그리고 있는 모습을 보게 되는데 꿈속의 캔버스에는 지금껏 '이걸 어떻게 표현할 수 있을까?'하고 그가 골똘히 고민하고 있었던 지점에 대한 명확한 해법이 드러나 있었다. 바로 그가 언급했던 창작의 네 번째 단계인 영감의 순간(Inspiration)이라고 볼 수 있겠다.

화가뿐만 아니라 글을 쓰는 작가, 디자이너, 음악가, 과학자 등, 무언가를 창조하거나 발견하는 직업을 가진 사람이라면 이러한 과정을 의식적으로나 무의식적으로 거치게 된다. 이 과정을 좀 더 치밀하고 성실하게 거치느냐, 혹은 건너뛰느냐 그 차이일 뿐이다.

가끔 TV를 보면 사람들이 집에서 손수 술을 빚는 과정이 나올 때가 있다. 정성스레 고두밥을 짓고 누룩을 넣어 만든 재료를 항아리에 넣는다. 그러고 나서 따뜻한 아랫목에 며칠간 놔두는 시간이 있다. 이때 항아리에서 '톡' '톡' 하고 술이 발효되는 소리가 들리는데 그 맛에 술을 만드는가 싶을 정도로 운치 있는 장면이다. 이처럼 모인 정보가 내 안에서 발효되는 충분한 시간을 갖는 것도 참으로 운치 있는 일이건만 이 모든 과정을 건너뛰고 얼른 그림 한 장 뚝딱 만들고 싶어 했던 것이 지금까지의 나였다.

물론 꼭 시간을 많이 들여야 좋은 작품이 나온다는 것은 아니다. 다만 이 발효과정에 충실하면 실제 아이디어를 캔버스로 옮길 때 덜 헤매게 되고 나만의 독창적인 색깔을 자연스럽게 드러내는 데 도움이 된다.

시간이 흐를수록 나는 창작의 준비 단계에 정성을 쏟는 일이 쉽게 건너뛸 수 없는 일이라는 것을 크게 실감하고 있다. '우연히' 성공작이 나오는 시대가 끝났기 때문이다. 내 개인적인 삶에 있어서나 사회적 흐름을 보아서나 그러하다고 느껴진다. 고도로 정보화된 사회일수록 관객의 눈은 더 높아지고 그들은 더욱 참신한 해법, 깊은 숙고 끝에 나온 답을 당연한 자세로 요구한다. 이에 대해 나만의 방식으로 내놓을 수 있는 비전과 내가 장인의 경지까지 끌어 올릴 수 있는 제대로 된 무언가를 제공해야 하는 상황이 되었다.

　이제는 국밥 한 그릇을 팔더라도 어떤 메뉴가 본인에게 가장 잘 맞고 자신이 있는지를 결정해서 차별화시켜야 하는 시대다. 우리 삶의 어디서나 이 핵심 주제를 정확히 파악하는 능력이 필수 불가결하게 되었다. 모든 이들이 각자의 분야에서 예술가가 돼야 하는 시대가 온 것이다.

《Artist studio》, 캔버스에 아크릴, 2016

"결국 우리는 고민의 총량을 파는 것입니다. 고민의 총량이란 내가 했던 시도의 총합이므로, 내 전문성 및 숙고의 결과를 파는 것입니다. 이는 시간의 축적도 있지만 이해와 지식의 총합도 되기 때문에, 그만큼의 해박함을 어떻게 만들어갈지를 고민해야 합니다."

– 송길영, 『그냥 하지 말라』 북스톤

나만의 빅뱅(Big Bang)

핵심 주제를 파악하는 창작의 준비 단계가 끝나면 이제 또 다른 여정의 시작이다. 캔버스에 아이디어를 현실화시킬 시간이다. 그림 그리는 과정을 사람으로 비유하라고 하면 난 개구쟁이 꼬마가 떠오른다. 이 장난꾸러기 같은 녀석이 내 손을 끌고 이리저리 나다니는데 어디로 튈지 모른다. 나 같은 경우 밑 작업을 많이 했다 싶어도 이런 일이 적지 않게 일어났다. 이런 경우는 대부분 초지일관하지 못하는 나의 변덕이 한몫하거나 준비 단계에서 생각이 정리되지 않았던 경우가 대부분이었다. 물론 이런 사고(?)가 제법 흥미로운 결과물로 이어질 때도 있었다.

나는 종종 페인팅 과정이 건축과 비슷하다고 생각했다. 흙과 돌을 쌓아 올라가는 것만큼 물리적 밀도가 높은 것은 아니지만 어쨌든 설계도를 만들고 물감이라는 물성을 이용해 올라가는 정신적인 건축 과정과 같았다. 그리고 이 과정 역시 건축과 비슷한 수학의 영역 안에 있다는 생각도 들었다. 화가는 네모난 캔버스라는 공간 안에서 함수를 풀어내야 한다. 구도를 잡을 때는 화면 안의 기하학적인 요소를 고려해야 하고 다양한 디자인 패턴

이나 색상의 선택에도 상당한 계산이 들어간다. 다만 이 경우 숫자 대신 감각을 이용한 암산일 뿐이다. 누군가는 화가를 로맨틱하고 감상적인 직업으로 볼지 모르겠지만 나에게는 숱한 노동과 계산이 필요한 참으로 투박한 업으로 느껴진다.

그림이 건축과 다른 점이 있다면 건축만큼 설계도를 곧이곧대로 따르지 않는다는 점이다. 거기엔 거대한 혼돈과 조율 그리고 초기 계획이 완전히 뒤바뀔 수 있는 사고(?)의 여지가 있다. 이는 그리는 사람의 인내와 믿음을 시험대에 오르게 한다. 때로는 좌절을 거듭하는 와중 작은 실마리가 잡히고 그림은 서서히 윤곽을 드러낸다. 그 과정 안에는 폭풍을 이겨 낸 새싹 같은 믿음이 있다. 그것은 아주 단단한 지지대가 되어 무질서한 중간 과정을 견디게 해준다.

한 장의 그림을 완성하는 속도는 작가마다 다르다. 일본의 선승들이 20분 만에 젠 페인팅(Zen painting) 한 점을 완성할 수 있는 반면 이반 올브라이트(Ivan Albright)와 같은 작가는 초상화 한 점을 11년 넘게 작업하기도 했다.[11]

11) Alex Grey, 『Mission of Art』 Random House

올브라이트가 그렸던 초상화의 주인공은 그가 그림을 완성하기도 전에 죽어버렸다고 한다. 나는 여기서 후자에 속한다. 다행히 11년까지 걸리는 것은 아니지만 한 작품 당, 짧게는 한 달, 길게는 3개월씩 걸릴 때가 많았다. 워낙 손이 빠르지 않다 보니 생긴 일이기도 하고 초지일관하지 못하고 그림을 계속 수정하다 보니 생기는 일이기도 했다.

《Birth of Soul》 중간 과정

《Birth of Soul》 완성작, 캔버스에 아크릴, 2015

뒤늦게 깨달은 것은 그림 그리는 기간이 길어질수록 처음 시작했던 초기 에너지와 추진력이 떨어지게 된다는 사실이었다. 그래서 완벽하지 않더라도 기한을 정해두고 그 안에서 해결하는 것이 현명한 일이다. 그림이나 인생이나 모두 그렇다. 하지만 이 둘 다 계획대로만 되지 않는다는 것도 비슷하다.

내 사정이 이렇다 보니 다작(多作) 하는 작가들을 보며 늘 부럽다는 생각이 들었다. 워낙 어쩌다 한번 나오는 작품이다 보니 누가 뭐래도 내게는 귀한 자식이 되고 쉬이 팔고 싶은 마음도 잘 생기지 않았다. 이제는 조금씩 이러한 창작 습관을 바꿔야 한다는 생각이 들었다. 내게 허용된 시간과 체력이 한정적이라는 것을 깨달았기 때문이다.

10년이라는 기간 동안 900여 점의 작품, 1,100점의 습작을 만들어낸 반 고흐는 그런 의미에서 내가 우러러볼 수밖에 없는 대선배다. 그림 하나에만 향했던 해바라기 같은 헌신과 열정이 만들어 낸 숭고한 결과물이다. 또한 초조한 마음으로 수정과 수정을 거듭하기보다는 자신을 믿고 담대하게 밀고 나간 작가정신의 결과일지도 모르겠다.

캔버스에 나의 아이디어를 현실화시키는 과정은 혼돈 속에서 우주가 탄생하는 나만의 작은 빅뱅이자 출산 과정이다. 나는 결혼은 하지 않았지만 그림을 자식이라고 가정한다면 제법 많은 아들, 딸을 둔 엄마인 셈이다. 현실에서는 엄마도 무엇도 아닌 평범한 일반인에 불과한 나지만 하얀 캔버스 위에서의 나는 하느님(The Ultimate Creator)이 되어 새로운 것을 만들고 파괴할 수도 있다.

가끔 생각했다. 그림을 그리듯 내가 원하는 것을 인생에서도 자유자재로 그려낼 능력이 있으면 좋겠다고. 그림을 통한 창조와 현실 안에서의 창조는 일견 달라 보이지만, 그 뒤에는 분명 같은 공식이 적용될 것이라는 믿음이 있다. 다만 삶의 문제는 비교적 지문이 긴 복잡한 응용문제라는 점이 다르다. 인생의 문제는 초반에는 늘 막막함을 안기고 그 과정은 도전적인 창작열을 불러일으키며 그 마침에는 배움이 있다. 그림이든 인생이든 이 과정을 이제는 조금 더 여유롭고 우아하게 소화해보고 싶다. 그런 것이 연륜이 아니겠는가.

Feedback
_열린 마음으로 듣는 것

《Child series -1》, 노트 위에 수채화

몇 년 전 국내의 한 가수의 뮤직비디오가 세간의 화제가 된 적
이 있었다. 아티스트의 입장에선 나름 트렌디하고 쿨한 분위기
를 연출하려고 노력했으나 그런 의도가 씨알도 먹히지 않는 양

상당 기간 대단한 혹평과 비판에 시달려야 했다. 대중들은 뮤직비디오의 어색한 컨셉, 앞뒤가 맞지 않는 가사, 전체적인 부조화에 신랄한 비평을 가했다. 특히 '혼자 만들지 말고 제발 능력 있는 프로듀서와 함께 작업해달라'라는 댓글들이 주를 이루고 있었다.

유명 프로듀서 밑에서 데뷔하고 성장한 그 가수는 대스타가 된 지 오래였다. 그는 충분히 자신도 잘 해낼 수 있을 거란 자신감에 도전했을 것이다.(그의 이전 몇몇 앨범은 실제로 성공을 거두었다) 자신의 과감한 도전에 이 정도로 거센 비판과 조롱이 쏟아질지 미처 알지 못했을 것이다.

사실 이런 일은 아티스트에게 비일비재하게 일어나는 일이다. 내가 좋다고 생각했던 것과 대중의 인식이 너무 달라서 일어나는 괴리감 같은 것. 나 역시 이런 경험에서 제외된 사람은 아니었다. 나름으로 열심히 그린 작품에 관객의 반응이 영 뜨뜻미지근할 때도 많았고 한번은 인터넷 소설을 연재하다가 호된 비판에 시달렸던 적도 있다. 나에게도 그 유명 프로듀서와 같은 사람이 존재했더라면 대중들은 분명 '제발 혼자 만들지 말고 같이

작업해달라'라고 호소했을지도 모른다. 그와 내가 다른 점이라면 나는 무명작가이기에 그 정도로 거센 저항을 받는 위치에 있지 않다는 점일 뿐이다.

다행히 이런 비극을 상쇄시키는 방법이 있다. 그것은 바로 '피드백'(feedback)이다. 피드백의 사전적 의미는 진행된 행동이나 반응의 결과를 본인에게 알려 주는 일이다. 한마디로 나의 작품이 세상 밖으로 나가기 전에 다른 사람의 의견을 경청해보고 문제를 점검해보는 일이다.

어느 정도의 나이가 들고 경력이 쌓이면 이 과정을 거치는 것이 조금 까다로워진다. 자존심도 생기고 나만의 관점도 구축된다. 더 이상 무조건적인 수용은 곤란하다.

이럴 때 필요한 것이 동등한 입장에서 토론할 수 있는 동업자들, 다른 아티스트의 존재가 아닐까 싶다. 그들은 같은 입장에 서서 비슷한 고민을 할 수 있으면서 자신만의 전문성과 안목을 갖춘 자들이다. 소설을 쓰는 작가들은 실제 다양한 모임을 통해 '합평'을 한다. 서로의 글을 교환해서 읽어보고 의견을 제시하는 모임들이 많다.

다른 사람의 눈으로 본 내 작품은 분명 다르게 보이고 새롭게

발견되기도 한다. 좋은 피드백은 마치 나만의 골방 안에 갇혀 있다가 바깥에 나가서 시원한 바람을 쐴 때의 기분을 선사한다. 그것이 혹평이든 호평이든 좋은 피드백은 시원한 뒷맛이 있다. 내가 몰랐던 내 작품의 매력이나 결점이 좀 더 분명하게 보인다. 때로는 혼자서는 찾을 수 없었던 해법을 발견하는 행운도 있다.

최근엔 미술작가 커플이나 부부도 자주 보게 되는데 이들은 서로 창작 작업에 있어 누구보다 솔직하게 가장 필요한 조언을 주고받을 수 있는 관계이다. 상대에 대한 예의를 지키려고 하다가 그냥 삼켜버리고 마는 그런 신랄한 비판을 서로 수용할 수 있다는 점이 대단한 매력으로 보인다. 결혼까진 아니더라도 나 역시 창작에 관한 긴밀한 대화를 이어 나갈 수 있는 인맥이 필요하다는 것을 절감하고 있다.

당장 피드백 그룹이 없다면 관객의 반응을 유심히 살펴야 하는데, 그중 가장 대표적인 관객이라 할 수 있는 갤러리스트나 큐레이터의 의견은 큰 도움이 된다. 혼자 작업에 몰두하는 작가와는 달리 이들은 미술 시장의 전반적인 흐름을 보고 있는 사람들이기에 객관적이고 핵심적인 조언을 해 줄 때가 많다.

최근 나는 한 갤러리의 관장님과 만남의 시간을 가졌다. 쾌적한 분위기의 갤러리였기에 혹시 내 그림이 전시될 수 있는지 알아보고 싶었다. 포트폴리오를 들고 찾아간 그날 들었던 이야기는 내게 깊은 인상을 남겼다. 그의 조언은 다음과 같았다. '작품이 종교적인 느낌이 강한데, 이 경우 관객이 부담을 느낄 수 있다. 자연스럽게 감동을 느끼게 하면 좋다.'라는 점과 '인물화의 느낌이 좋다. 이것의 강점을 살려라.'라는 이야기였다. 사실 내 그림이 종교화 같다는 평은 전에도 들어봤지만, 인물화가 강점이라는 이야기는 정말 오랜만에 들어본 호평이었기에 이에 대해 진지하게 생각해볼 계기가 되었다. 작가는 혼자 오래 작업을 하다 보면 자기가 뭘 잘하는지 잊어버릴 때가 많다. 이럴 때 제삼자의 안목은 큰 도움이 된다.

　이미 들어봤던 조언이라도 안목을 갖춘 전문가가 다시 한번 이야기하니 좀 더 확신이 들었다. 사실 비슷한 이야기를 가족들에게서 들은 적은 있었다. 그러나 전혀 신빙성이 느껴지지 않았고 오히려 자존심만 상했던 기억이 있다. '네 그림 무서워.' '이게 훨씬 낫네, 이렇게 그리란 말이야.'라고 단편적으로 표현하는 그들의 피드백을 도저히 수용할 마음이 들지 않았다. 전문성이 없

는 것은 그렇다 쳐도 거기엔 작가로서 나에 대한 존중이 전혀 없었다. 말 한마디가 이렇게 '아' 다르고 '어' 다른 법이다. 특히 자존심 하나로 버티는 나 같은 작가들에겐 더욱 그렇다.

하지만 이런 개떡 같은 조언일지라도 조금의 진실이 있다면 들어봐야 한다. 다른 이들의 반응을 완전히 무시하고 가기엔 창작의 길은 너무나 멀고 험하다. 반 고흐처럼 생전에 매우 적은 수의 그림밖에 팔지 못한 대가도 그의 동생 테오와 서신을 주고받으며 지속해서 그림에 대한 토론을 이어 나갔다. 그래서 어찌 보면 그림은 혼자 그릴 수 없다는 것이 맞다.

그림뿐만 아니라 모든 영역의 창작 활동은 결국 긴밀하게 연결되어 있다. 특히 오늘날은 함께 머리를 맞대고 공동창작 하는 것이 대세를 이루는 시대가 되었다. 드라마 작가도 과거엔 유명 작가 한 명이 전체 분량을 집필했다면 이제는 극본이라는 타이틀 아래 수많은 이름이 따라붙는다.

이런 시대에 '혼자 뭔가를 해낸다는 것'이 어떤 의미를 갖는 것일까? '나의 능력치는 이만큼!'이라고 말할 수 있을 만큼 대단한 것일까? 나는 그렇게 오늘도 홀로 하는 일과 우리가 함께하는

일 사이의 무게를 저울질해 본다.

　때로는 비평에 대한 적극적인 방어가 필요할 때도 있다. 아티스트는 시대의 흐름을 먼저 감지하기에 종종 대세에 저항하는 것이 예술가의 숙명이 된다. 하지만 그런 것과는 별개로 다양한 의견을 들어보고 타인의 관점에서 이해해보는 태도는 필요하다. 혼자 살 수 있는 사람은 없고, 함께 어울려 사는 것을 배워야 하는 것이 삶의 현실이다. 피드백을 수용할 수 있는 어른이 된다는 것은 나의 관점만이 정답이 아니며 그저 일면일 수 있다는 것을 알게 되는 과정이다. 그리고 더 좋은 답을 향해 마음의 문을 활짝 열어놓는 자세이다.

　바야흐로 집단 지성의 시대이다. 내 눈 하나로 보았던 것을 다양한 각도에서 확인해 볼 수 있는 기회가 열린 시대이기도 하다. 우린 결국 모든 곳에 편재하는 전능한 눈으로 보기 위해 이렇듯 집단 지성을 발휘하는 과정에 있는 것인지도 모른다. 만약 그 끝이 '획일화'로 매듭지어지는 것이 아닌 성장과 진정한 자유로 향할 수 있는 계기가 될 수 있다면 기꺼이 나만의 답을 내려놓고 마음의 문을 열어도 되지 않을까?

아무도 오지 않는
전시회라도

고교 시절부터 그림을 시작했지만, 개인 전시회를 열어본 것은 거의 20년 만의 일이었다. 그전까지는 그룹전이라는 형태로 타 작가들과 함께했던 소소한 전시가 전부였다. 내 이름을 걸고 나만의 작품으로 공간을 가득 채웠던 이 전시는 2017년에 열렸고 그것은 내 나이와 경력에 비해 늦은 첫 개인전이었다.

전시회를 열었던 가장 중요한 이유는 가족을 위해 뭔가를 하고 싶다는 바람 때문이었다. 그림 그린답시고 바쁜 척하고 살았을 뿐, 그간의 실적을 정리해서 보여주고 나라는 사람을 제대로 설명할 기회가 없었던 것이 늘 마음에 걸렸다. 특히 어머니께 평생 해드린 것이 하나 없는 못난 자식이라는 점이 마음에 걸렸다.

당시 캐나다에서 지내던 나는 이를 위해 내 작품 열점 정도를 직접 캐나다에서 가져왔다. 결코 작지 않은 크기의 그림들을 개

별적으로 포장하고 그것을 다시 한 묶음으로 묶어 포장하고 또 포장했다. 그렇게 힘들게 공항까지 가져갔건만 검색대에서 짐을 확인해 봐야겠다는 공항 직원의 상큼한 한마디에 결국 애써 매듭지은 포장을 칼로 찢어 열어야 했고 그 자리에서 다시 포장해야 하는 지난한 과정이 있었다.

한국에 온 지 얼마 되지 않아 나는 홍대 근처의 공동 작업실에 내 자리 하나를 마련한 뒤, 슬슬 전시 장소를 물색하기 시작했다. 인사동, 안국동과 같이 미술의 거리로 유명한 곳을 뒤져보기도 하고 가로수길 근처의 갤러리도 돌아보았다. 대부분이 공간 대여료가 너무 높거나 그게 아니면 갤러리에 이미 소속된 작가들 중심으로 전시가 이루어지고 있었다. 갤러리에 포트폴리오를 돌려 보았지만 초청 전시를 하겠다는 긍정적인 화답은 거의 없었다.

약간 체념에 젖어있을 때, 나는 답을 의외로 가까운 곳에서 찾을 수 있었다. 평소 자주 다니던 도서관 근처에서 우연히 시민문화회관을 발견했던 것이 그 발단이었다. 혹시나 하는 마음으로 이끌리듯 들어가 보니, 미술 전시장뿐만 아니라 연극과 음악회

를 위한 공연장까지 갖춰진 공공기관이었다. 공간의 대여료도 알맞은 가격이었고 제법 크고 깨끗한 공간이었다. 이런 넓은 장소를 내 그림만으로 온전히 채울 수 있다는 것이 상상만 해도 설렜다.

전시 일정이 잡히기 이전까지는 작업실에서 여유롭게 이것저것 마음 내키는 데로 그려보던 중이었는데, 전시일이 확정되자 발등에 불이 떨어진 듯 바빠지기 시작했다. 캐나다에서 가져온 그림뿐만 아니라 새로 만든 작품도 전시하고 싶었고, 이미 완성된 작품이라도 다시 손을 봐야 하는 경우가 대부분이었다. 매일 오전 10시에 화실로 출근해서 밤 9시가 너머 녹초가 되어 퇴근할 때가 많았다. 개인전이 처음이었고 혼자 준비하는 전시였기에 비단 그림만이 문제가 아니었다. 전시회를 알리는 리플렛을 만들어 인쇄를 맡겨야 했고 종이로 된 작품은 일일이 액자를 맞추러 다녀야 했다. 액자 가격이 그토록 천차만별일 수 있다는 것을 나는 그때 알았다. 전시회 날짜가 코앞으로 바짝 다가왔을 땐 정말 하루가 어떻게 지나가는지 모를 지경이었다. 누가 시키지도 않은 전시회, 그렇게 난 자비를 들여 준비하며 사서 고생하고 있었다.

어머니는 내가 전시회를 연다고 하자 당신답게 동네방네 소문을 내고 다니셨다. 덕분에 꽤 많은 친척 어르신이 전시회에 방문해 주셔서 송구스러울 지경이었다. 친지와 가족들이 그렇게 꽃을 들고 몰리는 상황이다 보니 이건 전시회가 아니라 결혼식 같다는 느낌이 들었다. 그림을 남편 삼아 사는 노처녀 아티스트의 결혼식이라고 봐도 무방할 것 같았다. 그렇게 친지는 물론 가까운 지인들도 기꺼이 와주었고, 우연히 전시장에 들어온 낯선 방문객들도 많았다.

널찍한 전시장이 내 그림으로만 채워져 있는 그 모습은 과연 신기하게 느껴졌다. 하지만 그와 동시에 '아직 많이 부족하구나…' 하는 예상 밖의 자각도 들었다. 나름으로 열심히 그렸다고 생각했지만 모아서 이렇게 펼쳐보니 아직 어떤 수준을 뛰어넘지 못한 것이 내 눈에도 보였다. 전시회는 이렇듯 나의 작품을 제삼자의 눈으로 냉정하게 볼 수 있는 기회이기도 하다.

전시회를 찾아준 사람 중 가장 기억에 남는 방문객은 중학교 때 그림을 지도해주셨던 미술 선생님이었다. 내 전시회를 보기 위해 지방에서 서울까지 몸소 올라오신 선생님은 큰 격려와 축

첫 개인전(2017년)

하를 아끼지 않으셨다. 선생님은 내가 이 나이까지 붓을 놓지 않고 있다는 것을 대견하게 생각하시는 듯했다. 나는 선생님의 진심 어린 반응에 감격했고 내 인생에 빨간 점 하나를 찍는 듯한 중요한 날을 맞이하는 느낌에 눈시울이 뜨거워졌다. 한 사람이 자신의 본업을 제대로 하며 살 땐 이런 영광의 날도 있구나 싶었다.

당시의 기억을 더듬어 보기 위해 전시회 방명록을 열어보면 전혀 모르는 방문객의 이름과 메모가 눈에 띈다. 누군가 이렇듯 알게 모르게 내 인생의 한 장면에 방문하고 흔적을 남기고 간다

는 것이 신비롭게 느껴진다. 대부분 '잘 보았습니다', '감사합니다.' '인상 깊은 그림입니다' 등의 메모를 남겼는데, 그런 메모를 읽다 보면 나도 할 일이 있어서 세상에 태어난 것임을 새삼 깨닫게 된다. 그래서 관객들이 한 작가의 그림을 봐주고 남겨주는 격려의 한마디는 그에게 신념을 갖고 창작할 수 있는 큰 힘이 되어 준다.

화창한 날이 있으면 비가 오는 날이 있듯이 지금껏 했던 모든 전시회가 이렇듯 성공적으로 끝난 것은 아니었다. 2020년, 한국에서 열었던 나의 두 번째 개인전은 그야말로 난항을 겪었다. 12월 초에 열렸던 전시는 외부 관객이 단 한 명도 오지 않고 끝나버렸다. 코로나19가 기승을 부리던 시점이었고 사람들은 외출을 극도로 자제하고 있었다. 결국 몇몇 지인들과 가족 방문이 전부였던 나의 전시회는 쓸쓸하게 막을 내렸다.

외부 관객 '0' 명이라는 초유의 기록을 세우고 말았지만 그래도 나의 결론은 전시는 할 수만 있으면 하는 게 좋다는 쪽이다. 무조건 해야 한다는 건 아니지만, 전시회는 작가에게 작품을 생산하는 거대한 원동력이 되는 게 사실이다. 그 과정에서 자신의 예술적 수준을 가늠해보고 지난날을 돌아볼 수 있는 계기를 가

질 수 있다.

전시회의 가장 중요한 의미는 대중과 영감을 교류하는 기회이자 오랫동안 못 만났던 사람들과 다시 만나 기쁨의 언어를 주고받는 아름다운 축제의 장이라는 점이다. 누군가 아티스트를 정의해보라고 묻는다면 난 간단하게 말할 수 있다. 아티스트는 기쁨을 나누는 존재라고.

사실 미술작가라는 사람은 가장 격조 있는 파티를 열 수 있는 권한을 가진 사람이다. 전시회를 열면 길을 가다가 우연히 들리는 방문객도 있지만, 초대받아서 오는 경우가 상당 부분을 차지한다. 초대받은 이들은 대부분 격조 있고 우아한 차림으로 전시회에 방문한다. 아름다움을 대하기 위한 방문객 마음의 자세도 그러한 것이다.

이런 나날을 꾸준히 가질 수만 있다면 불로초를 먹지 않더라도 그 어떤 병도 없을 것만 같다. 그래서 고생스럽더라도, 수고스럽더라도, 누가 시키지 않더라도 작가는 전시회를 연다. 가끔 생각해보곤 한다. 앞으로 생을 마치는 그날까지 몇 번의 전시회를 더 할 수 있을까? 횟수가 중요한 것은 아니지만 사람들의 가

슴을 두드릴 수 있는, 내 인생의 설레는 날을 한 번이라도 더 가졌으면 하는 바람이 있다. 전시회 방명록의 뒷장은 아직도 공백으로 두툼히 남아 있다. 이 공백이 관객의 이름으로, 우리 모두의 기쁨으로 그득히 채워지기를 바란다.

《Song of Heart》, 캔버스에 아크릴, 2017

누군가 아티스트를 정의해보라고 묻는다면
난 간단하게 말할 수 있다.
아티스트는 기쁨을 나누는 존재라고.

팬픽을 쓰던 소녀가 자신만의
이야기를 만든다는 것은

팬픽(fanfic)이라는 글쓰기 장르가 있다. 팬픽은 팬픽션(fan fiction)의 줄임말인데, 쉽게 말하면 내가 좋아하는 영화, 소설, 만화 혹은 스타의 이야기를 토대로 자신만의 번외편을 만드는 작업이다. 원작에서는 볼 수 없지만 내가 보고 싶고, 상상하고픈 잠재적 세계를 직접 만들어보는 일이다.

내 생애 최초로 팬픽을 쓴 것은 중학생 때였다. 학교에서 『사랑방 손님과 어머니』라는 고전 소설을 배우던 시절이었다. 어느 날 국어 선생님은 그 단원의 막바지에 이르러 숙제 하나를 내주셨다. 소설의 엔딩 부분을 다시 만들어서 가져오라는 숙제였다.

글을 쓴다는 것, 소설 창작에 대한 개념이라는 것이 아예 없었던 나였다. 다만 워낙 이야기를 좋아했기 때문에 원작 소설이 가진 애달픈 마음을 이어받아 자유로운 상상의 나래를 펼쳤다. 결

론을 어떤 식으로 바꾸었는지 잘 기억나지 않지만, 그 글을 교실에서 낭독했던 날은 아직도 잊히지 않는다.

아마도 여름날이었을 것이다. 자리에서 일어나 내 글을 낭독하기 시작하자 주변이 잠잠해졌다. 내가 만든 이야기는 원작보다 더욱더 쓸쓸하고 처연하게 그려졌다. 주변 학우들은 골똘한 표정을 짓고 그 이야기를 마음속으로 떠올려보고 있는 듯했다. 낭독이 끝났을 때 어쩐지 교실의 분위기가 숙연해지는 것이 느껴졌다. 선생님께서도 흥미로운 이야기를 들었다는 표정으로 나의 최초의 팬픽을 격려해주셨다. 이야기라는 것, 글쓰기가 이렇게 사람의 마음을 휘어잡는 힘이 있다는 것을 최초로 경험한 순간이었다.

고등학생이 된 나는 좀 더 본격적으로 팬픽을 쓰기 시작했다. 몸은 이미 캐나다에 있었지만 인터넷과 컴퓨터가 등장한 시대였기에 한글로 쓰는 소설 창작과 배포에 전혀 무리가 없었다. 그것은 오히려 낯선 땅에 온 외로운 존재가 자유롭게 표현하고 발설할 수 있는 유일한 창구가 되었다.

당시 순정 만화 덕후였던 나는 내가 좋아하던 한 작품을 완전

히 새롭게 각색하기 시작했다. 원래 현대극이었던 작품의 배경을 아주 오래된 옛날로 바꾸어 사극으로 재탄생 시켰다. 인물의 이름과 관계적 구도만 남아 있을 뿐, 모든 설정을 내 멋대로 바꾸어 버린 것이다. 그렇게 무럭대고 소설 연재를 시작했다. 처음에는 인기작을 만들겠다는 큰 야망을 품고 시작했지만 역사에 대해 아는 것이 전무하고 소설의 기승전결을 어떻게 구성해야 할지 모르던 초보 작가는 결국 중도하차하고 만다.

뜨거운 열정으로 불타올랐던 나의 첫 시도는 비록 실패로 끝나고 말았지만, 이것을 계기로 '글을 써보고 싶다'라는 열망이 내 안에서 움트기 시작했다. 짧은 기간이었지만 내 글을 좋아하는 독자들의 반응도 보았겠다 이대로 멈출 수가 없었다.

하지만 전과 달라진 것이 하나 있었으니 그것은 이제 '팬픽'이 아닌 '나만의 스토리'를 쓰고 싶다는 욕구였다. 팬픽을 쓰면서도 원작 캐릭터의 이름만 빌렸을 뿐, 나는 이미 원작과 결이 상당히 다른 이야기를 쓰고 있었다. 나는 내가 만든 주인공으로, 나만의 철학이 드러나는 작품을 쓰고 싶었다. 그리고 이 원대한 꿈은 훗날 약 12년간 나를 크게 괴롭힌 저주의 '주문(spell)'이 되고 만다. 처음부터 너무 거대한 주제로, 장장 두 권 반에 해당하는 장편 소

설에 도선했다는 점이 문제였다. 지금이라면 뜯어말리고픈 맨땅에 헤딩하는 격의 도전이었다고 볼 수 있다.

창작 소설이라면 2~3장 분량의 단편 소설을 딱 한편 완성해본 것이 전부였던 이 초보 작가는 약 12년 동안 글을 썼다 지웠다, 집필을 중단했다 다시 시작하기를 수백 번 반복하게 된다. 본업으로 글쓰기를 한 것은 아니었지만 적지 않은 시간과 에너지를 소모했다. 주인공과 서브 캐릭터의 이름이 몇 번이나 바뀌었는지 셀 수 없을 지경이었다. 지금 생각해보면 그 정도로 절실했다면 적어도 소설 작법에 대해 공부를 했어야 했다.

나는 내 능력을 상당히 과신하는 경향이 있었다. 나에게 있어 글은 '배워서' 쓰는 것이 아니었다. 필요한 것은 탁월한 감각과 시간일 뿐! 작위적으로 무언가를 바꾸는 것은 나의 독창성을 떨어뜨리는 일일 뿐이었다. 하지만 시간이 흐르고 깨달은 것은 시행착오를 줄이는 효과적인 방법은 알만한 가치가 있다는 것, 그리고 다른 사람의 피드백을 들어보는 것이 큰 도움이 된다는 것이었다.

나의 가장 큰 문제점은 뭔가 표현하고 싶은 마음은 굴뚝 같은

데 내가 무엇을 말하고 싶은지 정확히 알기 어려웠다는 점이다. 나만의 철학이 내 안에서 뚜렷하게 정리된 바가 없었다. 그러다 보니 상당히 표피적이고 상투적인 것, 그 이상의 것을 말하기가 어려웠다. 분명 그것보다 더 깊은 것을 짚고 넘어가고 싶은데 그 애매하고 정리되지 않은 지점을 어떻게 표현해야 할지 알 수 없었다. 그 상황에서 장편으로 달리다 보니 고생은 고생대로 하면서 허술한 점은 늘어만 갔다.

처음에는 이런 문제를 자각조차 하지 못했다. 인터넷에 글을 연재하며 이만하면 괜찮다고 나름대로 자족하고 있었는데 어느 날, 벼락처럼 상당한 쓴소리와 질책을 들을 수 있었다. 나의 미숙한 집필 능력에 대한 비판도 있었지만 내용 자체가 '억지스러운 교훈으로 가득하다'라는 악평이 가장 기억에 남는다. 아주 구체적이고 적나라하게 내 단점을 긴 장문으로 조목조목 성토한 누군가의 글을 보며 나는 충격에 휘청거렸다. 긴 화살이 내 등에 깊숙이 박혀 버린 것처럼 며칠간 잠이 제대로 오지 않았다. 나만의 철학을 드러내려고 발버둥을 친 것이 강력한 반발을 불러왔다. 냉정한 찬물 세례와 같은 그 게시물은 나의 소설 연재물보다 훨씬 더 많은 조회수를 기록했고 나는 공개적으로 망신을 당하

는 기분이 들었다.

글을 집필하며 중간중간 '내가 이걸 도대체 왜 쓰는 걸까? 어차피 돈 한 푼 못 벌고 고생은 고생대로 하는데 이 짓을 도대체 왜 하는 것일까?' 하는 질문도 수없이 반복했다. 어느 날인가에는 '더 이상 이것을 이어 나갈 수 없으며 결국 나의 모든 시간은 헛되게 지나가 버렸다'라는 짙은 패배감에 홀로 눈물을 흘린 적도 있다.

나 스스로 생각해보아도 이런 나를, 이런 바보 같은 욕망을 이해하기 어려웠다. 그때는 알 수 없었지만 최근 나는 나의 욕구에 대해 조금은 이해해 볼 수 있는 시간을 가질 수 있었다. 문학평론가 이어령 선생은 『이어령의 마지막 수업』에서 글 쓰는 자로서의 자신에 대해 이렇게 설명한다.

"...에고이스트가 아니면 글을 못 써. 글 쓰는 자는 모두 자기 애기를 하고 싶어 쓰는 거야. 자기 생각에 열을 내는 거지. 어쩌면 독재자하고 비슷해. 지독하게 에고를 견지하는 이유는, 그래야만 만인의 글이 되기 때문이라네. 남을 위해 에고이스트로 사는 거지."

《Holy Grail》, 종이에 오일파스텔, 2017

내 소설의 한 장면을 그림으로 표현해 본 작품.
소설의 인상적인 장면들을
모두 그림으로 그려서 전시회를 해보고 싶다는
꿈을 가졌던 한때였다.

내가 '남을 위해 사는' 에고이스트인지는 모르겠지만, 나의 창작의 원동력이 강력한 에고에서 출발한다는 것은 인정할 수밖에 없다. 나는 내 이야기를 주장하고 싶은 욕심이 강한 사람이다. 내 글에 억지스러운 교훈, 남을 가르치려는 면이 강했던 것은 내 안의 강력한 '독재자' 때문인지도 모른다. 이 강력한 독재자는 이야기라는 세계 안에서 그만의 이상 세계를 꿈꾼다. 그는 자기 눈에 비친 모순덩어리인 이 세상을 바꾸고 싶다.

글을 쓰고 그림을 그리는 이상 이 독재자와 나는 동업 관계다. 그를 완전히 외면할 수 없는 내가 할 수 있는 것은 그의 관점과 철학이 무엇인지 관찰해보는 일이다. 그가 가진 신념이 진정 가치가 있는지 다시 두들겨 확인해 보는 것이다.

나는 글을 쓰며 때론 분명하다고 외쳤던 내 안의 신념들이 생각보다 실체 없는 메아리와 같다는 것을 느낀 적이 있다. 아름답고 이상적이지만 그것이 과연 진실인지 의문이 드는 그런 도덕적 관념도 있었다. 당연하다고 생각했던 무엇이 어느 순간 정말 그런가 하는 의구심이 들기도 했다. 이런 내적 실험과 혼란이 작품에 그대로 반영되지는 못했다. 스토리를 진행해야 한다는 의

무감이 앞섰기에 이런 미묘한 발견이나 깨달음을 섬세하게 기록하기 어려웠다. 그것을 제대로 하자면 나는 소설을 그만두고 철학 공부를 해야 할지도 몰랐다.

글을 쓰며 나는 내 안의 독재자와 기꺼이 손을 잡았고, 때론 그를 의심하고 때론 그에게 반발하며 힘겹게 집필을 이어 나갔다. 그리고 그러던 어느 날 도저히 끝날 것 같지 않던 나의 소설이 완결되었다. 마지막 장의 마침표를 찍던 그 순간의 희열이란. 비록 완성도와 작품성은 아마추어 수준에 불과했지만 20대 때부터 마음속에 깊이 품고 있었던 그 이야기가 비로소 하나의 진주 목걸이로 완성되는 순간이었다.

축하해주는 사람이 없었던 완결이었고, 인터넷상 익명의 독자 몇 명 말고는 그 누구도 내가 소설을 쓴다는 것을 몰랐다. 나는 혼자 승리감에 도취해 다시 한번 눈물을 흘렸다. 남들이 보면 참으로 기이한 행태였을 테지만 내 눈물은 분명 뜨거웠다.

나는 지금도 글을 쓰고 그림을 그릴 때마다 '나만의 이야기'를 만든다는 것이 얼마나 어려운 일인지 실감하게 된다. 하늘 아래

새로운 것은 없는 법이다. 하지만 같은 내용이라도 나만의 방식으로 이야기하고 나의 관점으로 화면을 구성하는 것은 가능하다. 경험해 본 사람이면 안다. 절대로 쉽지만은 않지만, 그것만큼 크나큰 희열을 느끼게 하는 것도 드물다는 것을.

살다 보면 우리는 거대한 사회적 규범이나 흐름에 자신을 내맡긴 채 수동적으로 살아가게 될 때가 많다. 세상의 내러티브 안에서 '행인 1' 정도로 적당히 살아가는 삶. 이미 닦여진 도로를 걷는 것은 안전하고 편안한 일이다.

하지만 편안한 것보다 나를 울릴 정도로 기쁜 일을 하기 원하는 사람이라면 '자신만의 이야기'를 써봐야 한다. 그게 그림이든 글이든 그 무엇이든, 나를 가장 고심하게 만들고 시멘트처럼 굳어있는 내 신념을 불편하게 만드는 뜨거운 창작을 해봐야 한다. 팬픽을 쓰던 소녀가 자신만의 이야기를 완성하며 얻은 금전적 소득은 '0'이다. 하지만 그 어느 때보다 내 자신이 완전하게 느껴졌던 그 희열은 '1' 뒤에 끝없이 찍혀지는 '0'만큼이나 값비싼 것이었다.

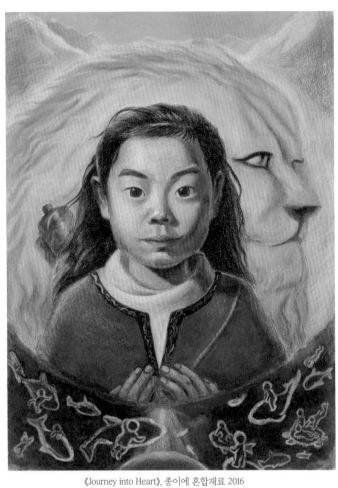

《Journey into Heart》, 종이에 혼합재료 2016

팬픽을 쓰던 소녀가 자신만의 이야기를 쓴다는 것은...
Write your own story!

5장

이 시대에
예술가로 산다는 것

디지털 시대,
그 기대감과 부담감 사이

미대를 나왔지만 늘 그림 외의 수입원이 될 만한 다른 일을 찾아봐야 했다. 최대한 미술과 관련된 일을 원했기에 그림을 가르치는 일도 해보고 미술 재료를 파는 상점에서 일하기도 했다. 그러던 중 한번은 책에 들어갈 일러스트를 그리는 일을 맡게 된 적이 있다. 꼭 해보고 싶었던 일이었는데 우연히 지인의 책에 들어갈 삽화를 의뢰받게 되었다.

처음엔 단순한 연필 스케치 몇 장으로 시작했는데 일이 점점 커졌다. 저자가 메시지를 전달하는 데 일반 삽화보다는 만화로 풀어내길 원했다. 그러다 보니 원래는 글이 대부분이었던 책의 그림 분량이 급격히 늘어났다. 글을 만화로 바꾸는 일련의 과정에서 나는 이전까지는 전혀 모르던 신기술을 빠르게 습득해야만 했다.

일러스트 제작에 참여한 책
《Stonecutter》의 한페이지

그전까지 나에게 컴퓨터란 인터넷 검색 툴(tool)이었고 워드 파일로 글을 쓰는 정도가 전부였다. 간단한 키보드 단축키도 모르던 나는 컴퓨터로 일러스트를 그리는 법을 독학해야 했다. 당시 캐나다에는 한국처럼 그래픽 프로그램 활용법을 가르치는 사설 학원이 별로 없었다. 자연히 유튜브 동영상이 신기술에 있어서 나의 유일한 스승이 되었다.

책의 저자가 1인 출판을 계획하고 있었기 때문에 일러스트를 넘어 책을 편집하는데 필요한 인디자인(Indesign) 같은 프로그램도 익혀야 했는데 지인 밑에서 일을 했기에 가능했던 학습형 노동이었다. 멀쩡한 출판사에서 나같이 아무것도 모르는 사람이 독학하면서 책을 만들도록 놔뒀을 리가 없다. 주먹구구로 혼자 공부하다 보니 모르는 것이 투성인 상태에서 무대포 밀고 나가야 했다. 내가 만든 책은 자연히 오류가 한가득했다.

당시 나는 처음으로 태블릿 펜이라는 것을 이용해서 그림을 그려보았다. 그것은 플라스틱 펜대처럼 생긴 물건인데 그걸로 태블릿이라는 판 위에 그리면 내가 그리는 획이 그대로 모니터 위에 재현된다. 초창기엔 사용할 때마다 깊은 좌절감을 느꼈다. 연필처럼 내 의지와 생각이 화면에 그대로 구현되지 않았고 작업 속도도 달팽이가 기어가듯 매우 느릿해서 답답한 심정이 들었다. 분명 같은 도구를 사용하는데 다른 프로 작가들의 작업과 내 것을 비교하자면 그야말로 하늘과 땅, 유치원생과 대학생 사이의 차이를 보는 것 같았다. 정말 오랜만에 느껴보는 괴리감이었다. 하지만 워낙 새로운 분야이다 보니 때때로 신기하고 감탄이 나오기도 했다.

인디자인이라는 프로그램을 처음 다룰 때는 묘하게 감회가 깊었는데 그 이유는 전에 있었던 어떤 서글픈 일화 때문이었다. 지금으로부터 제법 오래전 나는 작품 화보를 만들고 싶다는 생각에 그래픽 디자인을 전공했던 친동생에게 화보 편집을 부탁한 적이 있었다. 얼른 결과물을 손에 넣고 싶었던 나와 달리 지나치게 느긋하고 여유로움이 넘치던 동생은 도무지 시작할 기미를 보이지 않았다. 그때 그 애가 사용했던 프로그램이 바로 이 인디자인(InDesign)이었다. 컴맹이었던 나는 그것이 디자인을 전공한 사람들만 다룰 수 있는 대단한 프로그램인 줄 알았다. 하지만 그것은 말 그대로 그냥 프로그램일 뿐이었다. 처음에만 조금 복잡해 보일 뿐 시간을 들여 침착하게 공부하고 자주 쓰다 보면 조금씩 파악하게 되는 그런 것들 말이다. 아는 것이 힘이자 권력인 세상임을 나는 하루하루 실감할 수밖에 없었다.

이제는 순수회화 작가라도 포토샵 같은 프로그램을 기본적으로 다루는 경우가 많다. 캔버스 작업에 들어가기 전, 색이나 디자인을 다양하게 시뮬레이션해 보고 가장 적합한 것을 골라서 실제 작업으로 들어간다. 이런 과정을 거치면 시행착오의 시간

을 줄일 수 있다.(물론 나같이 초지일관 못 하는 스타일은 이런 방법을 써봐야 큰 효과는 보지 못한다)

포토샵 같은 이미지 보정 툴(tool) 외에 동영상 편집 프로그램을 다룰 줄 아는 사람들도 제법 많아졌다. 더 이상 영상 전문가들만의 영역이 아닌 셈이다. 나 역시 최근 미술시장에서 NFT [12] 열풍이 일어나는 것을 보고 동영상 편집 프로그램인 '애프터이펙트'에 도전한 적이 있었다. 기존의 나의 작품을 움직이는 이미지로 구현해보고 싶은 야망이 생겼던 시점이다.(그놈의 야망!) NFT 시장에서는 고정된 일반 이미지보다 움직이는 이미지가 더욱 주목받았기에 이는 내가 빨리 습득해야 할 신기술처럼 보였다.

그렇게 욕심껏 도전한 지 한 3주 정도가 지났을까. '어…. 나 이거 계속 못 하겠는데…'라는 앓는 소리가 입에서 절로 나왔다. 거기엔 포토샵과는 차원이 다른 난이도가 있었다. 단순히 버튼 몇 개의 기능을 안다고 해결될 문제가 아니었다. 평면 이미지에는 없는 '시간'이라는 요소가 개입되면서 편집작업이 너무 헷갈리고 복잡하게 여겨졌다.

1 2) NFT: 대체 불가능 토큰(Non-fungible token, NFT)이란 블록체인 기술을 이용해서 디지털 자산의 소유주를 증명하는 가상의 토큰(token)이다.

유치원생 수준의 1분짜리 영상을 만드는데 3시간이 넘게 소요되는 과정을 몇 번 반복하고 나니 이게 내 길이 아닐 수도 있겠다는 생각이 퍼뜩 들었다. 뭔가 제대로 해보기도 전에 모니터 앞에서 번아웃 되는 느낌이었다. 조금만 더 끈기를 가지고 했더라면 나는 이것을 습득할 수 있었을까? 어려웠지만 그렇게 치면 포토샵도, 인디자인도 처음 접할 땐 별세계처럼 아득하지 않았던가. 그런데도 그렇게 하지 않았던 것은 하루가 멀다고 쏟아지는 신기술이 비단 이 동영상 프로그램 하나가 아니라는 점이었다. 하다못해 포토샵도 계속 기능이 업그레이드되는 바람에 모르는 기능들이 점점 늘어가고 있는 판이었다.

내가 모르는 신기술이 출시되는 속도와 그 양은 날이 갈수록 어마어마해졌다. 그것을 계속 따라가기엔 벅찬 느낌이 들었다. 아무리 배운다 한들 태어날 때부터 휴대폰과 온갖 전자기기에 둘러싸여 자란 지금의 젊은 세대들만큼은 소화해내기 어려울 것이라는 예감도 든다. 요즘은 초등학생 1학년이 스마트폰을 들고 다니는 시대이고 그 애들이 나보다 스마트폰 사용법을 더 잘 안다.

서서히 기.포.자(기술 포기자)가 되어가는 나 같은 이들에게 약간의 희소식이 있다면 현재 디지털 기술이 발전하는 양상에 있다. 디지털 기술의 궁극은 사람들이 복잡다단한 기능을 따로 배우지 않아도 직관적으로 창조할 수 있는 기술인데 점점 그것으로 향해 가고 있는 모습을 관찰할 수 있다.

그 중 대표적인 것이 현재 게임 산업이 선보이는 기술이다. 제페토나 로블록스 같은 게임 플랫폼은 특별한 프로그램을 공부하지 않아도 게이머들이 얼마든지 게임 속에서 자신만의 세계를 구축할 수 있도록 만들어놓았다. 예를 들면 메타버스 플랫폼 제페토에서는 건축 관련 지식이 없고 전문적인 그래픽 프로그램을 다룰 줄 모르더라도 가상현실 속의 도시를 만들어 낼 수 있다.

로블록스도 마찬가지다. 로블록스는 사용자들이 직접 자신만의 게임을 만들어 올리는 플랫폼이다. 이들이 게임을 만들 때 필요한 특수한 프로그램이나 기술은 없다. 사용자들은 플랫폼이 제공하는 기능을 이용할 뿐이고 이러한 기능은 매우 직관적으로 만들어져 있다. 나는 한 번도 이들 게임에 접속해본 적은 없다. 하지만 유치원생인 나의 조카는 매일 게임 속의 세계로 출근 도장을 찍고 있으니, 찐한 격세지감을 느끼는 바이다.

일러스트 제작에 참여했던 책
《Stonecutter》의 한페이지

최근엔 메타버스 열풍을 타고 아바타 의상 디자이너라는 직업 또한 주목받기 시작했다. 이것을 처음 뉴스로 들었을 때만 해도 '역시 컴퓨터를 다룰 줄 아는 사람에게만 유리한 세상이로구나. 아바타를 위한 3D 옷을 만들려면 얼마나 공부가 필요할까?' 라는 생각에 긴 한숨을 쉬며 먼 산을 바라보는 기분이었다. 하지만 이 또한 뒤늦게 알고 보니 아바타 의상 또한 플랫폼이 제공하

는 기능을 이용하면 누구나 만들 수 있다는 것이다. 이러한 흐름이 우리에게 말해주는 메시지는 무엇일까?

이제 정말 중요한 것은 나만의 상상력과 비전이다.

외면할 수 없는
우리의 문제

언젠가 우연히 유튜브에서 한 스님이 일반인의 고민을 들어주고 답을 해주는 영상을 보게 되었다. 자신을 미술작가라고 소개한 한 여성이 작품 활동을 하면서 느끼는 내적 갈등에 대해 털어놓고 있었다. 환경오염과 현시대의 소비주의에 대한 진지한 문제의식을 느끼고 있지만, 막상 그 문제점을 지적하기 위해 그 어떤 작품을 만들더라도, 제작과정에서 생산되는 쓰레기를 무시할 수 없다는 점, 그리고 미술이라는 것도 결국 누군가에게 소비되지 않으면 존재할 수 없다는 모순에 대한 이야기였다.

'역시 나만 그런 게 아니었구나.' 하는 공감이 일었다. 사실 대부분의 미술 재료는 그다지 친환경적이지 않다. 특히 평면 회화를 위해 쓰이는 물감들은 그런 특성들이 두드러진다. 유화 물감에는 납과 카드뮴을 포함한 여러 가지 중금속이 함유되어 있고, 쓰기 간편하다는 아크릴 물감도 결국 플라스틱 성분인 합성

수지로 만들어져 있다. 이러한 물감 성분에 대해 고민한다 해도 그것들이 하루아침에 개혁되기는 힘들다. 사실 색의 원재료를 결정하고 물감 안료(pigment)를 만드는 제조업의 가장 큰 고객은 나 같은 개인 아티스트가 아닌 대형 페인트 회사나 자동차 업계 등의 큰 손들이다. 예술가들이 소비하는 양은 그에 비하면 미비한 수준이기 때문에 제조과정에 결정적인 영향력을 미치기는 어렵다.

화방에 들를 때는 설레기도 하지만 작품 활동에 필요한 온갖 미디움(medium)들의 면면을 보자면 걱정스러운 마음이 드는 것도 사실이다. 물감 보조제가 진열된 화방의 한 코너를 보면 다양한 용도로 쓰이는 화학물질이 병이나 플라스틱 통에 저장되어 진열되어 있는데 때로는 과학 실험실을 보는 듯한 느낌이 들 때가 있다. 저것들은 결국 평생 썩지 않을 가능성이 크다.

내가 열심히 그린 그림 한 장이 누군가의 가슴을 두드려서 그의 집에서 오래도록 간직되고 사랑받을 수 있다면 그것보다 더 좋은 일은 없다. 하지만 안타깝게도 매번 그런 일이 일어나는 것은 아니다. 팔리지 않은 그림은 아티스트의 창고에 쌓이고 쌓이

다가 결국 공간 부족으로 처분되는 경우가 많다. 나 역시 스튜디오를 정리하면서 꽤 많은 과거의 작품들을 정리했던 경험이 있다. 분리배출을 하기 위해 나무 액자 틀에서 일일이 캔버스를 뜯어내어 종량제 봉투에 버렸는데 그 양이 상당했다. 아름다운 영감을 표현하고자 작품 활동을 했건만 내가 남기는 것이 결국 환경에 짐이 되어 끝나버린 것 같아 마음이 영 편치 않았다.

가끔 환경에 관해 생각하다 보면 문득 그런 생각이 들 때가 있다. 언젠가는 그림을 그리고 버릴 수 있는 일이 누구나 할 수 있는 경험이 아닌 '사치스러운' 일이 될지도 모른다는 생각이 바로 그것이었다. 종이 자체가 귀해지고, 함부로 폐기물을 생산하면 안 되는 시점이 온다면 그림 연습은 컴퓨터로만 해야 하는 시대가 올지도 모른다. 해양오염으로 인해 물이라는 자원이 고갈되기 시작한다면 붓을 빨기 위해 쓰는 물조차 함부로 쓸 수 없을 것이다. 과거에는 충분히 쓰고 버릴 수 있었던 것을 더는 그렇게 하지 못하게 될 수도 있다는 것이며, 사실 그러한 가능성은 이미 매우 농후해졌다.

문제는 아티스트들이 적극적으로 환경을 위해 행동할 수 있

는 정보가 널리 알려지고 장려되는 분위기가 아니라는 것이다. 특히 미술 재료를 안전하게 다루는 방법이나(미술 재료 중에는 독성을 가진 재료가 의외로 많다) 환경에 피해가 가지 않게 처리하는 방법에 관한 책은 도서관에서 거의 찾아보기 어려웠다. 결국 재료를 다루는 방법에 대한 정보는 GOLDEN 사와 같은 유명 물감 제조사의 웹사이트에서 엿볼 수 있었는데 많은 정보를 게시해 놓았지만 지루한 제품 설명서처럼 빽빽한 텍스트로 이루어진 그것을 들여다보고 행동에 옮길 사람이 몇이나 될까 싶었다. 그래도 뜻밖에 정보를 많이 발견할 수 있었는데, 그 중 대표적인 예를 하나 들어보자면 아크릴 물감 처리 방법에 대해서다.

유화 물감을 묻힌 붓을 빨기 위해서는 특수 희석액을 사용하는데, 그것에 붓을 씻어낸 뒤 바로 수도관으로 흘려보내서는 안 된다는 사실을 그림 그리는 사람이라면 대부분 알고 있다. 하지만 아크릴 물감 같은 경우에는 물로 씻어내는 수용성 물감이기 때문에 대부분 아크릴 붓을 빨고 난 뒤 그 물은 바로 수도로 버려진다. 하지만 알고 보면 이것 역시 적지 않은 환경문제를 일으키는 행동이다. 적나라하게 눈에 보이지 않을 뿐이지 결국 하천

에 플라스틱 입자를 들이붓는 것과 다를 바가 없다.

아크릴 물감 자체가 합성수지로 만들어진 화학 성분이기에 그것을 버리는 가장 효과적인 방법은 물속에서 그 성분이 퍼져 나가지 않도록 완전히 굳힌 뒤 버리는 것이다. 하지만 붓을 빤 물통의 물을 햇볕에 내놓아 모조리 증발시키기도 쉽지 않다. 이때 물감 제조사에서 제안하는 방법을 살펴보자면 화학적 방법이 있다. 방법은 다음과 같다.

1. 붓을 빤 물에 황산알루미늄을 넣는다.
2. 그 물에 다시 수산화칼슘을 넣고 세게 저어준다.
 (그 결과, 물속에 있던 아크릴 성분이 응집되어 바닥으로 가라앉는 것을 볼 수 있다.)
3. 맑아진 물의 pH 레벨을 체크해본다. 5-9 정도가 돼야 정상이다. 그것보다 낮으면 수산화칼륨을 더 넣어주고, 그보다 높으면 황산알루미늄을 추가해준다.
3. 커피 필터 2개를 깔때기에 끼워 넣고 그 밑에 양동이를 받쳐둔다.
4. 커피 필터로 버려질 물을 붓기 시작한다.
(설명에 의하면 물이 2장의 커피 필터를 모두 통과하는데 몇 시간 정도 걸릴 수 있으니 그냥 하룻밤 정도 그대로 놔두어 좋다는 조언이

다.)

5. 이 과정이 끝나면 커피 필터에 남은 아크릴 성분은 종량제 봉투에 버리고 나머지 물은 수도관으로 흘려보내도 된다.

출처: https://www.goldenpaints.com/just-paint-article3

흠... 좋은 정보다. 하지만 설명글을 읽는 내내 이것을 내가 과연 실행에 옮길 수 있을 것인가 하는 깊은 의문이 들었다. 처음부터 이렇게 배워서 몸에 익은 상태라면 모를까, 쉽게 실행할 수 있을 것 같지 않았다. 시간이 많고 에너지가 남는다면 '그래 나도 좋은 일 좀 하고 살자.' 하는 심정으로 하겠지만, 사실 작업이 끝나면 대부분 기진맥진한 상태가 될 때가 많기 때문에 붓을 빨고 작업실을 정리할 때마다 이 정도의 인내와 정성을 발휘한다는 것은 쉽지 않은 일이다.

하지만 이런 방법이 있다는 것을 알리기라도 해야 한다는 생각이 든다. 작업 과정에서 재료의 특성과 환경에 미치는 영향에 대해서 생각할만한 가치가 있기 때문이다. 딱 한 번만 실행해 보고 끝난다 해도 아예 경험이 없는 것과는 다른 결과를 가져오지 않을까 싶다. 물론 가장 이상적인 것은 한 개인의 양심에 맡기기보다 폐기물을 모아서 함께 처리하는 시스템이 생기거나 환경

을 해치지 않는 재료들이 개발되는 것이다.

그림을 만들어 파는 것만큼 어떻게 재료를 쓰고 처리할 것인지에 대한 활발한 토론의 장과 교육적인 자료가 필요하다. 재료를 환경적으로 안전하게 이용할 수 있는 정보를 제공하는 서적이 너무나 적다. 과거처럼 더 이상 만들기만 하면 장땡인 시대가 아니다. 그것이 우리가 사는 땅에 어떻게 영향을 미치는지 책임감 있게 봐야 하는 시대가 온 것이다. 우리가 지금 맞이하고 있는 재앙 같은 기후변화와 해양오염은 계속 인간의 '책임'에 대해 묻고 있다.

과거 북미 인디언들은 자신들이 거대한 자연의 일부임을 깊이 자각하고 있었다. 그들은 자연을 지배하고 수탈할 대상이 아닌 어머니 그리고 형제자매처럼 느끼며 늘 깊은 감사를 표현했다. 오늘날 우리에게 절실히 필요한 것은 그와 같은 생동하는 지혜를 배우고 행동하는 것이 아닌가 생각해보게 된다.

《May》, 캔버스에 아크릴, 2020

깨끗한 물과 공기는
우리의 마음을 정화시킨다.

아티스트의 역할

대학 시절, 난 1학년 필수 과목이었던 '3차원 조형물의 원리'라는 과목 외에도 F 학점을 받은 전력이 있다. 그것은 바로 멋모르고 선택했던 철학 과목 때문이었다. 수업을 듣다가 중도 하차한 탓에 점수가 F 학점으로 종결되었다.

칸트, 데리다, 라캉… 이름만 들어도 어질한 철학자들의 텍스트를 읽는데 아무리 사전을 찾아봐도 그 문맥이 이해 가지 않았다. 나의 비루한 영어 실력을 탓하며 번역본을 한국에서 직접 공수하기에 이르렀지만 결국 칸트의 순수이성비판을 읽다 던져버렸던 기억이 난다. 머리에서 쥐가 나는 것 같았다. 이건 단순히 영어 문제가 아니었다. '아니, 그래서 이게 다 뭔 소리냐고…' 나에게 철학은 알 수 없는 말장난처럼 느껴졌다. 20대의 나는 그런 복잡한 내용을 읽으며 차분한 태도로 생각이라는 것을 하기엔 지나치게 급한 성정의 소유자였다.

최근 제법 큰 규모의 현대미술 전시장을 방문한 적이 있다. 늘 그렇듯 설치나 영상미디어 작품을 보기 전 작품 설명을 한 번 쓱 읽어보는 편이다. 늘 그렇듯 '이건 읽으라는 거냐, 해독을 하라는 거냐…' 싶은 난해한 문장들이 춤을 추고 있었다. 대략의 내용만 파악하고 전시실에 들어섰는데 난해함보다는 의외의 호기심이 일어나기 시작했다. 글로써는 정확히 알기 어려웠던 내용이 시각적으로 드러나자 직감적으로 메시지를 파악할 수 있었다. 그 메시지를 완벽하게 이해했다고 하면 거짓이겠지만 확실히 좀 더 설득력 있고 흥미롭게 다가왔다.

나에게 있어 아티스트는 자신만의 사유를 시각적으로 표현하는 철학자다. 예술가이든 철학자이든 '인간 세계에 대한 본질을 연구' 한다는 것은 동일하지 않은가. 특히 근래의 미술작가들의 작품을 보면 그것이 단순히 개인적인 감성과 상념을 표현하는 수단에 그치기보다 사회 문제와 현시대의 흐름에 대한 깊은 고민과 예민한 관찰을 담고 있는 것을 보게 된다.

이 전시에서 접한 한 영상 작품은 예술을 넘어 다큐멘터리의 영역까지 넘나들고 있었다. 유려한 영상미에 더해 과학적인 정

보, 실제 존재하는 사회 통계학적 수치까지 담아내며 주제를 풀어나가는데 이는 상당히 교육적인 측면이 강했다. 일반 교육과 다른 점이 있다면 거기에는 공익적 의무감보다는 한 작가의 사유와 성찰이라는 진정성이 밑바탕에 깔려 있다는 점이었다.

이를 대하는 관객들의 태도 역시 나를 놀라게 했는데 쉬이 이해하기 어려운 작품 주제와 장시간의 러닝타임을 고려하면 자칫 지루함을 느낄 수도 있는데도 불구하고 호기심으로 눈을 빛내며 인내심 있게 관람하는 모습이었다. 철학이라면 대번 머리 아파하며 외면하던 과거의 내 모습과 매우 상반된 모습이었고 낯설고 모호한 컨셉을 회피하지 않고 들여다보는 그들의 태도에는 새로운 세계를 향한 열린 마음이 있었다.

큰 이동이 잦은 독특한 직업을 제외하면 대부분 우리는 도시라는 작은 반경 안에서 비슷하고 바쁜 일상을 반복하며 삶의 큰 그림을 보지 못할 때가 많다. 우리가 몸담고 있지만 감지하지 못했던 삶의 형태와 변화의 흐름을 예민하게 포착해서 위에서 전체를 조망하는 듯한 큰 그림, 즉 조감도(bird's eye view)를 보여주고 생각해보게 하는 것이 예술인의 역할이라고 본다. 그리고 그러한 사

유의 시간과 장소를 제공하는 이벤트가 미술 전시일 것이다.

이러한 이벤트에 대한 니즈가 전보다 더 높아지고 있다는 것을 느낄 때가 있는데 그것은 이 급변하는 시대를 어떻게 해석하고 이해해야 할지에 대한 의문과 갈증이 커지고 있다는 증거이다.

《Present》, 캔버스에 아크릴릭, 2021

나비를 통해 양자 역학의 고정되지 않은 세계,
가능성의 세계, 중첩적인 세계를 표현해보았다.

추상성과 난해함은 이제 더 이상 현대미술만의 전유물이 아니다. 우리가 살아가는 이 시대 자체가 이해할 수 없는 추상성으로 들어가 버렸다. '1+1=2'라는 기초 등식이 더는 통하지 않는 세상. 과거에는 허리띠를 졸라매고 열심히 일하면 내 집을 마련할 수 있었지만, 현시대에는 근면 하나가 나의 미래를 보장해주지 못한다. 열심히 하는 것은 나보다 인공지능 로봇이 더 잘 해낼 테니 말이다. 걔네는 쉬는 시간도 요구하지 않고 노동환경을 개선해달라는 시위도 없이 일만 할 수 있는 애들이지 않은가.

세계는 '급변'이라는 말 외에는 무엇으로 정의 내려야 할지 모를 정도의 큰 변화의 흐름 위에 있고 앞으로도 그럴 것이다. 이처럼 기존의 세계에서 새로운 세계로 들어가기 전 그것에 대한 관점과 이해를 제공하는 것이 오늘날 아티스트가 맡은 중요한 역할 중 하나다. 딱딱하고 어렵기만 한 철학의 용어로서가 아니라 진정성 있는 시각적 언어를 통해 우리가 맞이한 퀀텀 점프(Quantum Leap)를 풀어내기에 본의 아니게(?) 교육적인 역할을 하게 되는 것이다.

물론 우리 사회의 면면을 들여다보면 모든 예술이 이러한 특

성을 갖는 것은 아니다. 예술이라는 미명 하에 어지러운 가치관과 소음도 동시에 제조되는 중이다. 그 중 대표적인 예가 일부 저급한 상업 영화라고 볼 수 있는데, 화면을 통해 비치는 잔혹성과 선정성이 핵심 주제와 상관없이 아드레날린을 자극하고 끝나는 경우가 그런 예이다. 우려되는 지점은 이제 극장에 가야만 볼 수 있는 영화뿐만 아니라 집에서 보는 방송에서도 이런 자극성이 담대하게 그려진다는 점이다. 아이들이나 청소년과 같이 자극적인 콘텐츠를 적절하게 소화하기 어려운 미숙한 관객이 있는 상황에서 수위 높은 콘텐츠가 여과 없이 안방까지 송출되고 있다는 점이 우려스럽게 다가온다.

때로는 이러한 문제를 비판하는 나 역시 어느새 자극적인 콘텐츠에 길들여져 무감각하게 그것들을 보고 있다는 것을 자각한 적이 있다. 섬세한 감수성을 무디게 만들고 생명을 경시하는 허무주의가 담긴 콘텐츠가 점점 많아지고 있다는 느낌이 든다.

영화와 게임처럼 보다 넓은 대중에게 영향력이 있는 예술에는 책임감이 따라야 한다고 생각한다. 자신이 만든 창작물이 곧바로 자신이 사는 세계를 만드는 재료가 되리라는 것을 알고 제

作에 임할 필요가 있다. 시각 예술이 미치는 영향력은 그 어떤 교육보다 강력하기 때문이다.

나의 아버지는 영화관람을 참 좋아하시는 분이었다. 이제는 돌아가신 아버지와 마지막으로 극장에 갔던 때가 떠오른다. 레오나르도 디카프리오 주연의 영화《인셉션》이 아버지와 극장에서 본 마지막 영화가 될지는 그때는 꿈에도 모르고 있었다. 인셉션은 당시 큰 화제가 된 영화로 꿈과 현실의 세계를 절묘하게 조합해서 비춰준 명작이었다.

당시는 아버지께서 한창 힘든 시절이셨고 영화보다 처절한 현실의 맛을 보고 계시던 때이기도 했다. 늘 바쁘게 일에 치여 살며 당신께서 그렇게 좋아하시던 영화를 보는 일도 매우 뜸했다. 그러던 어느 날 우리는 함께 극장에 가게 되었고 그 절묘하고 희한한 플롯을 가진 영화에 흠뻑 빠져버렸다. 아직도 극장을 나오며 아버지께서 그때 하셨던 말씀이 잊히지 않는다.

"뭔가 영양가 있는 음식을 듬뿍 먹고 나온 기분이다."

나는 이것이 아티스트가 관객에게 제공해야 하는 것이라고

지금도 생각한다. 단순히 예술가의 도덕성과 윤리, 사회적인 책임감을 언급하기 전에 이렇게 묻고 싶다. 아티스트인 우리가 세상을 위해 충분히 '영양가' 있는 콘텐츠를 제공하고 있는지를. 이 질문을 중요한 순간마다 마음속에서 반추할 수 있다면, 우리가 그리는 세상의 풍경은 많이 달라지지 않을까?

나의 아버지

재래시장 근처의 어두운 기찻길을 걷던 그날 밤이 가끔 떠오른다. 분명 함께 걷고 있었지만, 마치 내 존재를 의식하지 못하는 것처럼 저만치 앞서 홀로 걷고 있었던 아버지. 두 손을 바지 주머니에 찔러 넣고, 깊은 상념에 빠진 채 아버지는 조용하고 쓸쓸한 발걸음을 내딛고 계셨다. 저물어가는 당신 인생의 추운 겨울날이었다.

한때는 지방의 소도시에서 사업 좀 한다고 이름을 날리셨던 아버지의 삶은 IMF 이후로 흔들리기 시작했다. 서서히 내리막길을 가는 듯싶더니 어머니와의 법적 이혼을 마치고 급속하게 무너지기 시작했다. 가정이 깨어진 뒤, 수많은 사업에 도전하셨지만 결국 그간 모아둔 자금을 슬금슬금 소진하고 끝나버렸다. 아버지는 느지막한 나이에 고향의 재래시장에서 제2의 인생을 시작하고 계셨다.

고향에서 비행기를 타본 사람이 별로 없었던 나의 초등학교 시절, 아버지는 미국, 유럽, 타이완 등지를 탐방 다니셨다. 사교 모임을 통해 알게 된 대만 사업가들과 서로를 '따거'라고 호칭하며 막역하게 지내셨고 다양한 국적을 지닌 사람들이 우리 집을 들락거렸던 한때도 있었다. 아버지는 늘 한국의 소도시에서 벗어나 자신의 세계를 확장하고자 하셨다.

옛 사진첩을 뒤적이면서 보게 된 아버지의 사진에는 그런 꿈이 고스란히 찍혀 있었다. 대학 시절 서양미술사 시간에 사진으로만 보았던 유럽의 고딕 양식의 대성당 앞에 서 있는 아버지의 모습은 참으로 젊고 밝아 보였다. 지금은 해외여행이 흔한 일이지만 당시에는 아무것도 모르는 사람이, 책임져야 할 가정이 있는 사람이 그렇게 멀리 여행을 다녀오는 경우는 드물었다.

아버지는 그렇게 늘 위로, 위로, 자기도 모르는 어딘가에 도달하고자 애쓰셨다. 가끔 아버지는 잠을 자지 않고 무언가를 적어 내려갔노라 말씀하셨다. 미래에 대한 수많은 아이디어가 떠올라 도저히 잠들 수 없었노라고, 그것을 노트에 한가득 적었노라고. 아버지의 시선은 늘 뭔지 모를 꿈과 열망을 향해 있었다. 가

꿈 가만히 되돌아보면 아버지의 그 빛나는 꿈이 당신을 힘들게 한 것은 아니었나 생각해보게 된다. 어디로 향하는지도 모르는 채 '가자, 가자!' 하며 쉴 틈 없이 스스로를 몰아세운 것은 아닌가 하고.

웃음과 농담을 좋아하는 분이었지만 그 뒤에는 뭔지 모를 초조함과 불안 그리고 분노가 있다는 것을 난 희미하게 느끼곤 했다. 스스로가 진정 편안한 것보다 남들에게 어떻게 보이느냐가 너무나 중요했기 때문에 아버지는 어딘지 모르게 긴장된 매너와 과장된 언어를 지니고 있었다. 나는 가끔 내가 가진 강한 인정욕구가 아버지를 닮은 것 같다는 생각이 들 때가 있다. 나 역시 조용히 내 길을 가는 것보다 '역시 남달라', '대단하군' 하는 찬사를 듣고 싶을 때가 많았다. 아버지의 이러한 성향은 실리적인 삶을 원하는 어머니의 노선과는 정반대였다.

분명히 기억하는 것이 있다면 아버지는 외로운 분이었다는 것이다. 본인이 직접 입을 열어 말씀하시기도 했고, 실제로 내가 관찰한 바도 그랬다. 사교모임에서 '회장'이라는 타이틀을 가지고 있었지만 진정 깊은 속을 털어놓을 수 있는 믿을만한 사람이 거의 없어 보였다. 아버지의 삶에는 동료보다 경쟁자가 더 많은

듯했다. 살아가면서 당신이 '배신'이라고 느낄만한 경험도 적지 않게 하셨다. 모든 일에는 당신의 책임도 있었지만 딸로서 나는 아버지가 가엾다고 느껴진 적이 많았다.

지금은 이러한 문제에 대해 정신 상담 치료를 통해 내면을 돌아보고 스스로를 치유하는 일이 드물지 않은 일이지만 당시만 해도 그런 분위기가 아니었다. 아버지 세대 한국의 중년남성은 사회 안에서 가면을 쓰고 체면이라는 갑옷을 입고 경쟁에서 싸워 이겨야 하는 삶을 당연하다고 생각했다. 격렬하고 드라마틱하게 성공할수록 멋진 사업가이자 성공이라는 인생 신화를 쓴 당사자로 추앙되던 시절이다.

내 눈에는 그런 삶이 모순투성이로 보였다. 밖에서는 그럴듯하게 보일지 몰라도 집에서는 부부 갈등이 깊었고 당신 자신도 스트레스 지수를 감당하기 힘들어 보였다. 아버지는 고혈압으로 인해 늘 약을 드셔야 했지만 술을 절대 끊지 못하셨다. 담배와 술은 아버지를 유일하게 숨통 돌리게 해주는 안정제였으니. 나는 남들 눈에 그럴듯하게 안 보여도 좋으니 평범하게만 살 수 있다면 좋겠다는 생각을 많이 했다. 아주 평범하게 오순도순. 아

버지는 남들 눈에 가진 자처럼 보일지는 몰라도 그만큼 큰 빚을 끌어안고 살아야 했다. 거기서 오는 스트레스가 하루하루 아버지의 숨통을 조이는 게 똑똑히 보였다.

그랬던 아버지가 재래시장에서 소소한 야채 거리를 팔며 다소 어렵게 제2의 인생을 시작하고 계셨다. 아버지 곁에는 어머니 대신 새로운 반려자가 자리를 잡고 있었다. 나에게는 한없이 낯선 분이었지만 아버지가 외로워하고 힘들어하시는 것이 눈에 선했기에 누구든 짝이 있는 것이 홀로 계신 것보다는 훨씬 낫다고 생각했다.

많은 게 변해버린 상황이었지만 여전했던 것은 자식을 그리워하는 당신의 마음이었던 것 같다. 분명 넉넉지 않은 형편이었을 텐데 가끔 나나 동생이 방문하면 주머니를 털어 밥을 사고 원하는 것을 하나라도 해 주려 하셨다. 같이 밥을 먹고 찜질방을 갔던 그날이 아직도 기억난다. 대단한 하루는 아니었지만 작은 행복과 여유를 누렸던 시간이었다. 함께 극장에 가서 영화도 보았다. 아버지는 흡족해하셨다. 이토록 쉽게 얻을 수 있는 행복이건만 그전에는 왜 그렇게 행복이 멀리 있다고만 생각했던지. 당시엔 기울어진 집안의 경제적 상황을 받아들이기 힘들 때도 있

었지만 그러한 경험이 사람을 겸허하게 만들고 서로를 가까워
지게 만든다는 것을 알게 되었다.

아버지가 돌아가신 지금은 그 순간이 무척 그립고, 죄송하다
는 말로 표현할 수 없을 정도로 깊은 슬픔과 아쉬움이 남는다.
당신을 충분히 이해해드리고 따뜻이 배려하지 못했다. 그러기
엔 난 너무 예민하고 나약했다.

아버지와 마지막으로 나눈 문자 메시지는 너무 평범한 것이
어서 허탈할 정도다. 지금은 정확히 기억나지 않지만 '나중에 한
국 가면 찾아뵐게요. 건강하세요.' 정도였던 것 같다. 그로부터
며칠 뒤 어머니로부터 아버지가 돌아가셨다는 소식을 전해 듣
고 처음엔 거짓말인 줄 알았다. 슬픔이고 뭐고를 떠나 너무 비현
실적이어서 그냥 멍하게 앉아 있었던 것이 기억난다.

아버지가 돌아가신 뒤로도 나의 표현력은 크게 나아지지 않
았다. 무뚝뚝한 성격 때문에 가족에게 '고맙다', '사랑한다'라는
말 한마디를 지금도 잘하지 못한다. 늘 느끼는 감정이건만 그것
을 말 한마디로 표현하기가 그렇게 어렵다. 다만 전과 달라진 것
이 있다면 비록 표현하지 못하더라도 함께 하는 시간을 소중히

여기려는 미음이 생겼다는 점일 것이다.

불확실한 세계로 뛰어드는 법

나는 간혹 아버지가 살아생전에 제대로 평가받지 못한 분이라는 생각이 들었다. 별난 성격으로 주위와 잘 어울리지 못한 탓일까? 아버지의 실수나 실패는 크게 부각되고 비난받았지만 그 누구도 그의 성취나 도전에 대해 제대로 평가하지 못했다는 느낌이 들 때가 많다. 이런 나부터 아버지에 대한 원망이 깊었고 감히 다른 시각으로 보려 했던 적이 없다. 나의 아버지는 욕을 많이 먹는 사람이었고 그런 아버지의 편을 든다는 것은 같이 욕을 먹겠다는 것과 다름없었다. 하지만 뒤늦게나마 나는 당신의 삶을 돌아보는 시간을 갖고자 한다.

과욕으로 보였던 그의 모험심 덕분에 나는 일찍이 해외로 나아가 새로운 세계에 발을 들일 수 있었다. 안정적인 생활에 대한 강한 집착이 없는 분이었기에 새롭거나 더 큰 것이 보이면 기꺼이 그것을 향해 나가는 분이었다. 나는 그것을 사업가적 기질 더 나아가 예술가적 기질이라고 부르고 싶다.

문득 어린 시절의 일화가 떠오른다. 우리 가족이 미국으로 여행을 갔던 때였다. 우리가 묵는 호텔의 지하에는 커다란 수영장이 있었는데 어른의 키를 가볍게 넘을 정도로 깊은 수영장이었다. 내가 대충 물에 뜨는 법을 알고 있다고 생각한 아버지는 물에 뜨는 작은 스티로폼을 붙들고 나 혼자 그 넓은 수영장을 횡단하게 하셨다. 어머니는 위험하다고 펄쩍 뛰셨지만 괜찮다고, 할 수 있다고 하시며 나 홀로 수영장을 횡단하도록 유도하셨다. 단지 이것뿐만이 아니다. 훗날 면허를 딴 지 얼마 되지 않아 운전이 서툰 나에게 고속도로를 주행하라며 운전대를 맡기시기는 바람에 애를 먹기도 했다.

지난날들을 떠올리며 내 인생에서 어머니와 아버지의 역할을 상기해본다. 어머니는 안정을 우선시하는 실리적이고 현실적인 마음으로 자녀를 양육하셨다면, 아버지는 나를 아직 확실한 것이 아무것도 없는 새로운 세계로 뛰어들게 했다.

남들 눈에는 무모하다고 생각되었던 그런 점이 사실은 당신만의 탁월한 능력이었다. 아버지에게 도전은 '마음먹고 하는 일'이 아닌 살아남기 위한 기본적인 삶의 태도였다. 때로는 그냥 강

요하듯 밀어붙이는 아버지의 그런 태도를 받아들이기 힘들기도 했지만 살다 보면 연습할 시간 따위는 없고 그냥 과감하게 뛰어들어야 하는 시점이 있다는 것을 살면서 알게 되었다. 그러한 도전 앞에서 나는 여전히 상당히 머뭇거리게 된다. 그럴 땐 아버지의 과감한 도전정신을 물려받지 못한 것이 아쉽기도 하다.

아버지의 유언장

아버지는 중국에서 돌아가셨다. 그 해는 아버지가 예순 살이 되시던 해였다. 100세 시대에 반 토막하고 남짓한 세월을 살다 가실지 당신 자신도 예상하지 못하셨을 것이다. 평생을 그러셨듯 그 느지막한 나이까지 도전을 멈추지 않으셨지만, 아버지의 건강은 그때까지의 많은 풍파로 인해 무너지고 있었다.

아버지의 시신은 중국에서 화장되었고 남동생이 유골을 들고 한국의 납골당으로 왔다. 아버지의 유골함은 그때까지도 따뜻했고, 난 그때 처음으로 아버지의 하얀 뼛조각을 구경할 수 있었다. 멀쩡하던 내 아버지가 몇 개의 뼛조각으로만 남아 있다는 것이 정신을 아득하게 만드는 하얀 거짓말 같았다. 이렇게 불현듯 그날이 올 줄 몰랐는데, 모든 일은 이렇게 불현듯 온다는 것을 그

때 처음 알게 되었다.

아버지는 나에게 있어 살아있는 교재였다. 당신을 통해 수많은 도전과 실패를 보았고 그 누구도 피할 수 없는 '죽음'이라는 관문을 그토록 가깝게 느낄 수 있도록 해 주신 분이기도 했다. 늘 남들에게만 일어나던 '죽음'이라는 것이 내 가족에게 성큼 다가온 것은 그때가 처음이었다.

죽음이 처음으로 그 얼굴을 내밀고 가만히 나를 내려다보고 있는 것 같았다. 순간 우리가 모두 그 앞에서 얼마나 평등하게 느껴지던지…. 인간들이 서로 잘났네 못났네 하면서 힘을 겨루는 모든 일이 다 허망한 애들 장난처럼 여겨졌다.

아버지를 떠올리면 결코 잊을 수 없는 순간이 있다. 그것은 내가 서울에 있는 예술고등학교에 합격해서 입학식을 하던 그날이었다. 마치 당신이 합격한 듯한 기쁜 얼굴로 내 교과서 꾸러미를 들고 설레는 얼굴로 서 계셨던 그 모습이 잊히지 않는다. 참 신기할 정도로 아버지는 날 믿어주셨다. 당신 자신은 방황하고 흔들릴 때가 많으셨지만 늘 내 편이 되어 주셨다. 그것을 그때는

몰랐나.

아버지가 돌아가시고 나는 한동안 아버지의 일기를 뒤적이며 당신이 남긴 흔적을 읽어보았다. 중국이란 낯선 땅에서 힘들고 속상했던 순간들, 몸이 아프다는 이야기가 적지 않게 적혀져 있었다. 그 모든 슬픔과 막막함을 혼자 삼키고 있었을 당신을 생각하니 목이 메고 내가 가족으로서 자격이 없는 것처럼 느껴졌다. 깊은 죄책감은 여전히 내 가슴 어딘가에 지워지지 않고 남아 있다.

일기장에서 발견한 그의 슬픔은 슬픔으로만 끝나지 않았다. 때론 그 깊은 슬픔 속에 담담하고 초연한 마음이 소리 없이 빛나고 있는 것이 느껴졌다. 나는 그것을 '어른의 마음'이라고 부르고 싶다. 거대한 풍파가 마침내 가라앉았을 때 느껴지는 고요함이랄까. 한없이 겸손하게 삶을 있는 그대로 받아들이는 마음이랄까. 예전에 꿈에 들떠있던 아버지에게서는 발견할 수 없었던 초연함과 겸허함이 거기 있었다.

나는 그 담담한 어른의 마음이 지금 이 시대의 우리에게 절실히 필요한 것은 아닌지 생각해본다. 배운 자는 많지만 지혜로운

자는 드문 세상, 변화와 발전을 부르짖지만 어쩌면 그 반대의 길로 접어들고 있을지 모르는 시끄러운 이 시대에 우리가 들어봐야 하는 어른의 마음이라고.

그중 가장 기억에 남는 것은 아버지께서 '반기문 총장의 송년사'를 필사한 한 페이지였다. 물론 이 글은 실제 반 총장의 글이 아니라고 하지만 당시 워낙 그렇게 널리 알려져 있었기에 그 제목도 그대로 필사하셨을 것이다. 누가 썼든 그것은 당신의 심금을 울리는 글이었기에 그렇게 손수 한 자 한 자 받아 쓰셨을 것이라고 본다. 예고 없이 아버지와 이별한 나는 이것이 아버지의 유언장과 다름없다고 생각하곤 한다. 우리 세대에 대한 애정과 고심을 담아낸 이 시대 어른들의 유언장과 같다고….

> 건물은 높아졌지만 인격은 더 작아졌고,
> 고속도로는 넓어졌지만 시야는 더 좁아졌다.
> 소비는 많아졌지만 기쁨은 더 줄어들었고,
> 집은 커졌지만 가족은 더 적어졌다.
> 생활은 편리해졌지만 시간은 더 부족하고,
> 가진 것은 몇 배가 되었지만 소중한 가치는 더 줄어들었다.
> 학력은 높아졌지만 상식은 더 부족하고,

지식은 많아졌지만 판단력은 더 모자란다.

전문가들은 늘어났지만 문제는 더 많아졌고,

약은 많아졌지만 건강은 더 나빠졌다.

돈을 버는 법은 배웠지만 나누는 법은 잊어버렸고,

평균수명은 늘어났지만 시간 속에 삶의 의미를 넣는 법은 상실했다.

달에 갔다 왔지만 길을 건너가 이웃을 만나기는 더 힘들어졌고,

우주를 향해 나아가지만 우리 안의 세계는 잃어버렸다.

공기정화기는 갖고 있지만 영혼은 더 오염되었고,

원자는 쪼갤 수 있지만 편견을 부수지는 못한다.

자유는 더 늘었지만 열정은 더 줄어들었고,

세계평화를 많이 이야기하지만 마음의 평화는 더 줄어들었다.

*검색 끝에 알아낸 것은 이 글이 밥 무어헤드라는 목사의 글
'우리 시대의 역설(the paradox of our time in history)'의 일부분이라는 것을
알게 되었다.

《Sacred Vessel》, 캔버스에 아크릴, 2012

6장

자기돌봄의 미학

창작보다 중요한 것은

한국으로 돌아오기 전 크게 앓아누운 적이 있었다. 초겨울이 다가오던 어느 날, 치통이 있었지만 치료를 미루던 중, 아픈 이를 자꾸 손가락으로 건드리는 바람에 세균이 들어간 듯했고 거기에 감기까지 겹쳤다. 그것이 크게 악화하여 난 며칠 동안 꼼짝하지 못하고 열이 펄펄 끓는 상태로 침대에 누워있어야 했다.

누가 기절이라도 시킨 것처럼 옴짝달싹하기 힘들었다. 이상한 근육통과 두통이 느껴지고 음식물을 씹어 넘기기도 어려웠다. 몸이 얼마나 약해졌는지 모든 것이 예민하게 다가왔는데 체력이 떨어지면 작은 음악 소리 하나도 부담스럽게 다가온다는 것을 그때 처음 경험했다. 창밖에선 비가 부슬부슬 내리고 나는 열과 땀에 흠뻑 젖은 채 누워있었다. 어떤 알 수 없는 힘에 떠밀려 KO 당한 것 같았다. 인터넷 접속은커녕 조용한 음악 소리 하나 없이 며칠간을 멍하니 누워서 천정만 바라보고 있던 그때가 떠오른다.

팽이처럼 돌아가던 삶에 급하게 정지 버튼이 눌린 느낌이었다. 손가락 하나 까딱할 수 없어서 엉망이 된 집안… 너저분한 내 몰골을 차마 내보일 수 없어서 그 누구 하나 부르지 못하고 홀로 그 시간을 버텼다. 기꺼이 내 허물을 보여주고 나를 위해 와달라고 S.O.S를 보낼만한 절친한 사람이 없었다. 쓸쓸한 기분에 젖기도 했지만, 혼자였던 덕분에 난 그 고요함 속에서 그간 나의 삶을 천천히 돌아보는 시간을 가질 수 있었다.

끌어당김의 법칙(Law of Attraction)에 관한 수많은 명강연으로 유명한 채널러, 에스더 힉스(Esther Hicks)는 강연할 때 거의 빠지지 않고 하는 말이 있다. "난 당신이 고꾸라질 때가 너무 좋아. (Oh, I love when you crook)"라는 말인데 얼핏 들으면 상당히 이상한 말이지만 가만히 들어보면 일리가 있는 말이다.

대다수 사람이 너무나 완고하게 자신의 방법을 고수하면서 살기에 삶의 진실에 다가가기 어렵다는 것이다. 그래서 완전히 폭삭 망했을 때나 말 그대로 아파서 쭉 뻗었을 때, 그렇게 어쩔 수 없이 정지 버튼이 눌릴 때, 그제야 삶의 진실에 눈을 뜨게 된다는 이야기였다. 그 말이 나에게 해당되는 이야기가 될 줄은 그

땐 몰랐다.

누워서 천정을 바라보고 지내던 그 며칠 동안 내가 평소에 얼마나 대중매체의 소리에 깊이 잠식당한 채 살고 있었는지 깨달을 수 있었다. 지독한 근육통과 두통이라는 육체적 고통이 없었더라면 나는 여전히 시끄러운 잡음에 파묻혀 침묵, 평화, 고요함의 의미를 몰랐을 것이다. 머릿속에서 쉬지 않고 시끄럽게 울려대는 그 소리가 내 목소리인 줄 알고 살았을 것이다.

모든 소란한 활동과 복잡한 생각을 그렇게 몸져눕고 나서야 멈출 수 있었다. 머리를 멈추고 가슴으로 들어간다는 것이 이렇게까지 어려운 일이었나 싶었다. 세상에서 가장 먼 거리는 사람의 가슴과 머리 사이에 있다고 누군가 그랬던가.

예전부터 내가 싫어하는 조언이 하나 있었다.

'네 가슴 속에 귀를 기울여라 (Listen to your heart).'

수많은 자기계발서에 만병통치약처럼 적혀있는 말이다. 나는 이 말이 참으로 무책임한 조언이라고 생각했다. 아무리 귀를 기울여봤자 '이렇게 할까 아니면 저렇게 할까?' 하는 알쏭달쏭한

생각만 들 뿐인데, 뭘 들으라는 건지 당최 알 수가 없었다. 혼자 땅굴 파고 들어가듯 더 열심히 고민하라는 소린가? 그 소리가 들렸으면 내가 당신 조언을 구하겠느냐가 내 푸념이었다.

현대인에게 이놈의 '리슨 투 유어 하트 Listen to your Heart'는 그렇게 쉬운 일이 아니다. 나는 며칠 동안이나 열에 펄펄 끓고 나서야 그 의미를 아주 희미하게 알 수 있었다. 병상에 누워 그간 내가 얼마나 부질없이 살았는지 돌아볼 수 있었다. 한순간 내가 하고자 했던 모든 일이 덧없게 느껴졌고 생각을 비우니 그렇게 몸이 편안할 수가 없었다.

'정말 중요한 것이 뭐지?'라고 스스로 여러 번 물어보았다. 개인적으로 진행하던 몇 가지 일을 중단하기로 마음먹었다. 그런 것들이 더 이상 중요하다고 느껴지지 않았다. 한국에 돌아가서 가족들과 시간을 더 보내고 싶다는 생각이 들었다. 그들에게 뭔가 보램이 되고 싶었다. 내가 정말 좋아하던 것들이 무엇인지도 돌아보았다. 좋아하지만 돈이 될 것 같지 않아서 기꺼이 할 마음이 들지 않았던 것들. 감히 용기가 나지 않았던 것들…

문득 그런 질문도 던져보았다. '몸이 쌩쌩하다면 그만큼 잘 살

자신은 있는 거냐?', '넘치는 기운을 헛되이 낭비하지 않고 살 수 있는 거냐?' 이러한 자문에 나는 가만히 고개를 저어야 했다. 지금껏 내 경험을 돌아보면 전혀 그렇지 않았다. 멀쩡한 체력이 있더라도 본질을 볼 수 있는 눈과 진실을 느낄 수 있는 가슴이 없다면 또다시 공허한 헛바퀴를 돌게 될 것이 뻔했다. 내 작품의 수준이 일정 레벨 이상을 뛰어넘기 어려웠던 까닭도 얼핏 알 것 같았다. 제대로 본 것이 없는데 뭔가를 본 것처럼 그리려 하고 있으니 당연했다. 이도 저도 아닌 정신 수준으로 그리는 그림은 언제나 그만큼의 한계를 갖는 법이다.

나는 병상에서의 며칠 동안 전에 생각해보지 못했던 지점들에 대해서 곰곰이 생각해볼 수 있었다. 몸져누웠던 시간 뒤로 나는 조금은 바뀌었다. 나의 육체적 한계와 내 인생의 시간적 한계를 생생히 실감했고, 내가 중요하다고 생각했던 일, 성취하려고 애쓰던 무엇이 내 생각과는 다르게 사실은 그렇게 중요하지 않을지도 모른다는 생각이 들었다.

열심히 한다고 무조건 성취가 따르는 것이 아니라는 것도, 그림보다 더 중요한 것이 있다는 것도, 그것이 내 생각과 상당히 다

른 무언가가 될지도 모른다는 느낌도 받았다. 억지로 내 뜻대로 끌고 나가려는 삶보다 더 큰 흐름에 나를 내맡기는 삶에 대해 처음으로 생각해보기도 했다.

나는 뜻밖의 고요한 시간과 마주침으로써 그때의 질병조차 감사히 받아들일 수 있었다. 몸은 한없이 약해졌지만, 마음은 무거운 짐을 내려놓은 듯 그 어느 때보다 가벼워졌음을 느낄 수 있었다. 그것은 우주가 내게 보내는 선물처럼 여겨졌다. 침묵 속에서 그간의 삶을 천천히 돌아볼 수 있는 시간, 나만의 딥타임(Deep time)이라는 선물이었다. 이 순간은 사고처럼 내게 다가왔지만, 이제부터는 단지 '사고'가 아닌 나 스스로 기꺼이 이러한 순간으로 들어가고 싶다는 바람이 생겼다. 내 안의 깊은 진실을 마주하는 순간, 어지러운 삶 속에서 진정한 가치를 알아보는 그 소중한 순간 안으로.

체력은 예술력

　반려동물을 길러본 적은 없지만 같이 살아본 적은 있다. 이게 무슨 말인가 하면 반려동물의 주인과 함께 살아본 적이 있다는 말이다. 토론토에서 지내던 30대 시절, 나는 검은 고양이를 기르던 룸메이트와 집을 나눠 써본 적이 있다. 동물에 대한 관심이 전혀 없었던 나였지만 우연히 한 지붕 아래 살면서 그 존재감을 느껴보았다.

쓸데없이 바쁘기만 한 나와는 다르게 녀석은 햇빛이 기분 좋게 비추는 날이면 창가에 드러누워 태평하게 별을 쬐곤 했다. 흡사 고양이로 태어난 디오게네스를 보고 있는 기분이었다. 나에게 아무것도 해주지 않는 이 작은 존재는 그냥 그렇게 드러누워 있는 모습만으로도 내게 큰 평안과 행복감을 선사했다.

작은 고양이 한 마리도 햇볕 아래서 자신을 그루밍할 줄 알건만 정작 사람인 나는 나 자신을 제대로 돌보며 살지 못했다. 칠칠하지 못하고 덤벙거리는 성격 때문에 내 옷 중에는 물감이 묻지 않은 멀쩡한 옷이 드물었고, 무슨 연유인지는 모르겠으나 산 지 얼마 안 된 운동화도 금방 너덜너덜해지기 일쑤였다. 소지품을 아끼고 잘 간수하는 법을 몰랐던 나 같은 사람이 자기 몸이라고 아끼며 잘 썼겠는가.

30대까지 나의 수면과 식사 시간은 불규칙할 때가 많았고 꾸준한 운동 같은 것은 다른 세상 이야기였다. 지금 생각해보면 대체 얼마나 거창한 목표가 있었길래 내 한 몸 돌보는 것을 그리 소홀히 했을까 싶다. 30대까지는 이렇게 무지막지한 주인을 그럭저럭 버텨냈던 나의 몸은 이제 제법 반항할 줄 아는 어른(?)이

되었다. 이제는 함부로 다루거나 조금만 무리하면 즉시 제동을 걸어버린다. 덕분에 나는 이제 몸의 말에 귀를 기울이고 눈치를 보는 사람이 되었다.

시간이 지날수록 체력이 예전 같지 않음을 자주 느끼게 되지만 이 불편함으로 자연스레 얻게 된 것이 있다면 속도를 늦추고 나의 감정과 생각을 들여다보는 시간을 갖게 되었다는 점이다. 일반적으로 노년에 이르면 사람이 성숙해지는 경향이 있는데 그 큰 이유 중 하나가 바로 이러한 몸의 변화에서 촉발되는 것이 아닌가 하는 생각이 드는 요즘이다.

다행히 지금은 예전보다는 정신을 차려서 몸을 돌보고자 마음 쓰며 살고 있다. 항상 산책을 거르지 않고 먹지 않던 영양제도 챙겨 먹는다. 무리한 일정은 최대한 피하려고 한다. 인간이 때에 따라 정신적으로나 육체적으로 얼마나 취약해질 수 있는지 제대로 느낀 적이 많았던 나는 그렇게 고통스럽고 무력한 경험을 자주 하고 싶지 않았다. 또한 제대로 된 작품을 제작하는 데에는 제대로 된 체력이 필요하다는 것을 실감한 적이 많았다. 그림을 그리거나 글을 쓰는 일은 겉으로 보기엔 정적인 일이지만 상당한 기초체력과 브레인 파워가 요구된다.

글을 쓰는 작가 들이 흔히 듣는 조언 중 하나가 '엉덩이로 써라'라는 말인데, 그만큼 오래 진득하게 앉아서 글을 쓰라는 말이지만, 장시간 집중하기 위해 필요한 것은 결국 '체력'이다. 한마디로 작가라는 존재는 운동선수 못지않은 체력과 컨디션 관리가 필요한 직업이다.

많은 예술가가 생활에서 자신만의 루틴을 만들어 규칙적인 일상을 끌어나가는데 그러한 생활 태도가 작업을 하는 데 큰 도움이 되는 것으로 알고 있다. 대표적인 예를 하나 들어보라면 일본의 저명한 소설가 무라카미 하루키가 떠오른다. 그는 집필을 위해 꾸준한 체력관리를 해온 것으로 유명하다. 매일 아침 비가 오나 눈이 오나 한 시간씩 조깅하는 것으로 그의 하루를 시작한다. 나 역시 아침 조깅까지는 아니지만, 가볍게 집주변을 어슬렁거리는 일로 아침을 열곤 한다. 대수롭지 않은 일이지만 아무것도 하지 않고 바로 일과를 시작하는 것과는 컨디션이 확실히 다르게 느껴진다.

나는 여러 해 동안 고기 음식, 차, 커피 등을 먹지 않았다. 그런 음식이 해로워서가 아니라 나의 상상력을 거스르기 때문이다.

- 헨리 데이비드 소로, 『월든』

음식에 대해서도 이제는 더 신경을 쓰게 된다. 원래 나는 커피를 마시지 않는 사람이었는데 언젠가부터 작업을 하기 전, 테이블 위에 뜨끈한 커피 한잔을 가져다 놓아야 마음이 안정되었다. 커피 한 잔을 들이켜야 정신이 번쩍 들고, 없던 에너지까지 끌어다 쓸 수 있는 느낌이 들기 때문이었다. 나의 지인인 어느 웹소설 작가도 하루에 커피를 몇 잔씩 들이켜야만 집필이 된다고 고백한 적이 있다. 창작 작업이라는 것이 상당한 브레인 파워를 부스팅 시켜야만 하는 일이기에 작가들은 이런저런 방편에 기대게 된다. 그냥 평범하게 멍한 상태로는 깊은 집중을 하기 어려울 때가 있다. 하지만 시간이 지날수록 카페인을 나의 혈관에 들이붓는 것이 결코 좋은 해결책이 아님을 느끼곤 한다.

처음에는 반짝하고 정신이 드는 듯하지만, 시간이 지날수록 힘이 빠지고 안구가 건조해졌고 밤에는 깊은 잠을 이루기가 어려웠다. 뒤늦게 내가 카페인이 맞지 않는 사람이라는 것을 깨달았다. 단지 집중하고 싶다는 이유로 매번 몸의 메시지를 무시하

기엔 내 몸이 더 이상 예전처럼 호락호락하지 않았다.

최근엔 커피의 대안으로 생강꽃차라는 것을 알게 되어 종종 마시는 중이다. 가끔 산에 가면 앙증맞은 노란 꽃을 피우는 나무가 있는데, 그 나무가 바로 생강나무였다. 무심코 지나쳤던 그 나무에서 어머니는 직접 생강꽃을 채취해서 찻잎을 만들어주셨다.(나는 산에 가면 먹을 수 있는 것과 없는 것을 바로 구분할 수 있는 윗세대의 안목이 대단하다고 느낄 때가 많았다.) 향긋한 향이 제법 좋고 자극적인 감이 없는 그 꽃차는 새로운 발견이었다. 그윽한 커피 향의 유혹을 아직 완전히 멀리하진 못하지만 언젠가 마침표를 찍는 날을 기대하는 중이다.

커피 외에 줄이고 싶은 것이 있다면 그것은 육식이다. 먹고 마시는 것은 창작 작업에 상당히 유의미한 영향을 미치는데 젊은 날의 나는 몰랐던 점이다. 음식 따로, 작업 따로 인줄 알았으니 상당히 무지한 삶이었다. '육식'에 대한 나의 개인적인 감흥은 그것이 몸을 '무겁게' 한다는 것이다. 과학적이지 않은 나의 개인적인 경험에 불과하지만 '무거워진다', '둔탁해진다'라는 표현 외에 이것을 어떻게 전달해야 할지 잘 모르겠다. 야채, 과일 등으로 이루어진 식단이 확실히 몸을 가볍게 하고 사유를 맑게 한다는

것을 느낀 적이 많다. 또한 생명을 존중하는 테마를 담은 그림을 그리고자 하는 사람으로서 나의 예술적 뜻과 나의 일상이 어느 정도 비슷한 결을 가지고 있어야 하지 않겠냐는 생각이 드는 것이다.

　『월든』을 쓴 데이비드 헨리 소로는 우리에게 커피와 차, 고기 심지어 음악까지 끊어보라고 권하고 있다. 그만큼 외부의 조건에 기대지 않고 자신의 순수한 생명력으로 살아보라고 그는 힘주어 말한다. 우리에게 꼭 필요하다고 생각하는 것조차 이 숲속 은둔자의 눈에는 거추장스러운 것들일 뿐이니 퍽 엄격한 조언이다. 하지만 영혼에 가까이 다가가고픈 예술가라면 한 번쯤 귀 기울여봄 직한 조언이 아니던가.

완벽을 너머 사유로

지금으로부터 꽤 오래전 일이다. 지인과 함께 도서관에 갔던 어느 날이었다. 우리는 각자 흩어져 빌릴 책을 고른 뒤 다시 만나기로 했다. 잠시 후, 대출 신청을 하기 위해 사서가 있는 데스크 앞에 섰을 때였다. 지인의 손에 가벼운 통속 소설이 들려 있는 것이 보였다. 그걸 보고 가만히 있을 내가 아니었다. 워낙 막역한 사이였기에 나는 필터를 거르지 않은 직설적인 잔소리를 늘어놓기 시작했다.

'왜 양질의 독서를 하지 않느냐?' '그런 거 읽을 시간에 고전을 읽어라.'

당시 나는 글을 쓰지 않는 사람이었고 훗날 아마추어 소설작가로서 글을 쓰기 시작했을 때 이 말이 얼마나 막말이었는지 깨달을 수 있었다. 그때 내 손에 들려 있었던 것은 당시 잘 나간다

는 자기계발서가 대부분이었다. 내 삶을 실질적으로 바꾸고 나를 좀 더 현명한 인간으로 만들어 줄 책들이었다.

오래전에 있었던 작은 일화지만 가끔 도서관에 꽂힌 소설책을 볼 때마다 난 그때의 그 일이 떠오른다. '나만의 생각'으로 가득 차 있던 나, 열심히 자기계발서를 읽으면 정말 이상적인 모습으로 변할 수 있을 거라 굳게 믿었던 내가 떠오른다. 내 눈엔 상대가 발전할 의지가 없는 사람으로 보였지만 이제는 소설책 한 권을 읽을 수 있는 그 여유로운 마음이 퍽 부럽기도 하다. 트레드밀을 달리는 듯한 그 끝없는 자기 계발의 굴레에서 길을 잃지 않고 그저 내가 '좋아하는 것'을 선뜻 선택할 수 있는 그 순수한 마음이 인상 깊게 남는다.

책 한 권을 고르는 일부터 시작해서 내 인생은 거창한 뜻이나 의무감이 앞설 때가 많았다. 순수하게 좋아서 하는 것보다 그것이 답이라는 생각에, 혹은 실리적이라는 이유로 선택한 적이 많다. 마음속에는 늘 알 수 없는 조급함이 있었는데 실수하거나 돌아가면 손해라는 생각이 강했다. 때로는 기다릴 줄도 알고, 한 걸음 한 걸음 단계적으로 일을 이루려는 마음보다 조금 더 '빨

리', '많이' 해내고 싶었다. 그래야 능력 있는 사람으로 보이고, 그래야 인정받을 수 있을 것 같았다.

　어린 시절부터 어른들에게 인정받을 수 있는 사람은 '합리적이고 영리한 사람'이었다. 그게 아니면 '멍청하다'라는 소리를 들었다. 이 단순하기 그지없는 '멍청하다'는 한마디는 어린 나에게 영혼을 때리는 말이나 다름없었다. 어른들은 그것을 좀처럼 몰랐지만 말이다. 나의 강압적인 사고방식은 도서관에 함께 갔던 순진한 지인에게 잔소리를 늘어놓게 만들었고 때로는 나 스스로 편안하게 그림 그리는 것을 어렵게 만들었다. 늘 누군가의 인정을 받기 위해 힘든 숙제나 일감을 '해치운다'라는 심정으로 밀고 나갈 때가 많았다. 언젠가부터 내게 창작이라는 과정은 그렇게 매서운 마음으로 '밀고 나가지' 않으면 도저히 '끝'을 낼 수 없는 엄중한 과정이 되었다.

　만약 누군가 '창작의 모든 과정을 즐겨라' 같은 조언을 던진다면 난 씁쓸한 웃음을 짓고 말 것이다. 그 어떤 일이건 그 과정 안에는 넘어서야 할 어려움이 있었다. 결과를 내지 않아도 되고 가시적인 성과를 만들지 않아도 되는 그런 아름다운 전제가 깔리지 않는 한, 매 순간을 즐길 수만은 없는 게 사실이었다. 적어도

나에게는 말이다.

완성이라는 의무감

책 『4000주』의 저자 올리버 버크만은 생산성을 향한 강한 욕구는 곧 우리 인생의 덫이 된다고 말한 바 있다. 중세 시대 영국의 소작농들은 가난하고 비루했지만, 그들에게는 지금 우리에게 없는 한 가지가 있었는데 올리버 버크만은 그것을 '인간이 시간을 대하는 태도'라고 했다.

> "아무도 무언가를 끝내야 한다는 심리적 압박감을 느끼지 않았다. 따라서 그들에게는 어떤 가상의 완성의 순간을 향해 달려가는 것은 의미가 없었다." - 올리버 버크만, 『4000주』

'똑딱', '똑딱' 하는 시계 소리와 캘린더의 디데이가 지금도 나의 삶을 지배하고 있다. 이 원고를 쓰고 있는 지금, 이 순간에도. 이처럼 가상의 완성 순간을 향해 달려가는 삶을 역사학자들은 '과제지향적' 삶이라 칭했다.[13] 업무의 시작과 끝이 일 자체를 넘

13) 올리버 버크만, 『4000주』 21세기북스

어 인생 전체의 흐름을 지배하고 늘 어딘가를 향해 달리는 인간을 만든다는 것이다.

지금 눈앞의 업무를 얼른 끝내고 싶은 마음이 부글부글 끓고 이것을 끝나면 금세 자유로워질 것 같지만, 사실 엄밀히 보면 이것이 끝나는 순간, 기다리고 있던 새로운 일감이 다시 '짠' 하고 등장할 뿐이다. 공장의 컨베이어 벨트와 같은 이 같은 일상 안에서 나는 무엇을 만들기 위해 그토록 애써 왔을까?

사실 예술이라는 분야는 '열심히' 만으로는 잘 안되는 지점이 많다. 근면 성실이 중요하지 않다는 말이 아니고 기계적 노동이 답이 아니라는 것이다. 그럼에도 나는 이 가상의 완성 지점을 위해 무식하게 내달렸던 적이 많았다. 어느 순간부터 작업에 임하는 매 순간이 그 자체로 충만하기보다 '끝'에 도달하기 위한 지난한 싸움이 되어버렸다. 창작과정이 오로지 목표를 위한 '수단'이 되어 버린 것이다. 그럴 때마다 묘하게도 수정 작업은 지나칠 정도로 잦아졌고 그로 인해 작업 기간이 기약 없이 길어진 적도 많다.

중간 과정이라는 것은 원래 혼란을 동반하는 과정이지만 필

요 이상으로 작업이 늘어질 때는 무언가 잘못되었다는 신호일 경우가 많다. 캔버스 위로 쉼 없이 물감이 겹겹이 올라가고, 어느새 넉넉했던 물감 튜브가 텅 비어 있지만, 작업은 전혀 진척되지 않는다. 마치 도랑에 빠진 자동차 바퀴처럼 그렇게 헛돌고 헛돈다. 거기에는 아름다운 창작열보다는 뒤틀리고 메마른 '완벽주의'에 짓눌린 내 모습, 얼른 이것을 '해치우지 않으면 안 되는' 불쌍한 노동자가 숨을 몰아쉬며 서 있다.

'완성'이라는 지점이 있긴 한 걸까?
난 어디를 향해 이렇게 달리고 있는 걸까?
대체 누구의 인정을 받기 위해…

말도 안 될 만큼 과한 수정 작업을 반복하며 나에게 던졌던 질문이었다. 그것은 답을 알고 있어도 입 밖으로 감히 꺼내놓을 수 없을 만큼 막막하고 절망스러운 질문이었다. 그것에 대한 답은 지금까지의 내 인생의 모든 성취라고 할 만한 것을 단박에 뒤집어버릴 수 있을 정도로 파격적인 답이었기 때문이다.

'없다.' 그것이 답이었다.

완성이라는 것도, 정확한 목적지도, 내가 인정을 구해야 할 대상도. 그래서 그토록 피해 다녔던 답, 애써 부정해야 했던 답이었다.

사실은 안 해도 된다. 그림이건 글이건 말이다. 누가 나에게 명령을 내리는 것도 아니고 어차피 나는 나의 예술 활동만으로 큰 수익을 얻은 적도 없다. 솔직히 내가 하는 일이 사회 안에서 필수 불가결하고 중차대한 일이라고 말하기도 애매한 면도 있다. 가끔 나는 '아티스트'라는 이름에 가려져 원래 본연의 나, 한 인간으로서의 내 모습을 잊고 살지는 않았나 돌아보게 될 때도 있었다. 내가 하는 일 자체가 나를 정의 내릴 수는 없건만 '아티스트'라는 타이틀에 스스로 너무 매몰되어 있었던 건 아닌가 하고…. 그것은 아마도 이것 이상 마음에 드는 정체성을 아직 찾지 못했기 때문일 것이다.

내가 찾은 '없다'라는 이 충격적인 답은 막막하기도 하지만 한 편으로는 나를 자유롭게 해주었다. 그림을 그렇게 심각하게 대하지 않아도 될 것 같은 느낌, 나의 모든 자존심과 가치를 그림 하나에 걸지 않아도 될 것 같은 느낌이랄까. 나는 '어떤 그림'을

그릴 수 있는 사람이기에 제법 괜찮은 사람이 아니라, 원래부터 제법 괜찮은 사람이다. 대부분 사람들이 사실은 모두 제법 괜찮은 사람들이다. 우리는 일에 지나치게 자신을 동화시켜서 이 점을 잊을 때도 있고, 서로 경쟁하고 비교하는 과정에서 까먹기도 하고 세상이 제시하는 기준을 따라가다가 '진짜 괜찮은 원래의 나', '나만의 원작'을 망각하기도 한다.

> 동화 속에 나오는 '바보',
> 지금 우리 이야기에서 그 바보라는 말은 선입견이 없다는 뜻이겠죠.
> 아무튼 그 바보는 언제나 결국에는 공주님을 찾아냅니다.
> - 에가 프리드먼, 『두려움 없는 미래』 프로네시스

내 안의 공주님을 찾는 심정으로 나는 내가 가지고 있었던 선입견을 하나씩 발견하고, 두들겨보고, 그리고 걸어 나가는 과정에 있다. 이는 결코 쉬운 과정이라 할 수 없다. 내 마음을 들여다본다는 것은 참으로 교묘한 일이다. 자신을 속이기는 쉽지만 진정 솔직해지는 어렵다. 나의 선입견에 반하는 생각은, 아무리 현명한 통찰이라도 끝까지 부정하고 싶은 것이 마음의 관성이다. 진정한 '바보'가 된다는 것은 쉬운 일이 아니다. 공주님을 구하는

바보는 거짓 앞에서 뼛속까지 솔직해질 수 있는 사람이다. 그리고 솔직하기 위해 꼭 필요한 것이 '용기'다. 그래서 바보를 다른 말로 표현하자면 '왕자님(Prince)'이다. 바보는 사실 왕자였기에 공주를 구한 것이다.

나만의 원작을 살릴 용기를 가지고 진실로 정직해지는 것, 그것이 아티스트, 아니 한 인간으로서 내가 소망하는 길이다. 삶의 순간순간을 목적을 위한 '수단'이 아닌 그 자체로서 온전히 누려보고 싶다. 언젠가 성공한 어떤 '나'가 아닌 지금 이 순간을 그저 받아들이고 감사하고자 한다. 그것이 우리가 놓치지 말아야 할 삶의 예술일 테니까.

《Opening》, 캔버스에 아크릴, 2018

내 삶의 빈칸 하나

하늘 속을 헤엄치는 물고기

바다를 그렇게 자주 보게 된 것은 그때가 처음이었다. 아마 그 시기는 어떻게든 내 기억에 오래오래 남지 않을까 생각한다. 지난해, 나는 지명으로만 알고 있던 강원도 양양에 처음 가보았다. 어머니와 어머니의 친구분이 작은 단칸방 하나를 월세로 얻어 한동안 양양의 바닷가 근처에서 지내고 싶어 하셨기 때문이다. 처음엔 그 의도가 쉬이 이해 가지 않았다. 그냥 휴일을 며칠 잡아 쉬고 오면 될 일을 방까지 얻어가며 그리 오래 있을 일인가

싶었다. 그러다가 처음으로 두 분이 구하신 양양의 집에 방문했을 때, 난 비로소 그 결정을 이해할 수 있었다.

허름한 아파트에 있는 단출한 원룸이었지만 바다 근처의 집은 역시 공기가 달랐다. 새벽이 되면 어딘지 모를 곳에서 '꼬끼오'하고 닭 우는 소리가 들렸다. 도시가 주는 바쁨의 미학이 사라진 자리에는 한적함이 덩그러니 놓여 있었다. 그 뒤로 나는 어머니를 보러 간다는 핑계로 양양을 제집 드나들 듯 시간만 있으면 가곤 했다. 가서 글을 쓰겠다는 일념으로 갈 때마다 노트북과 책을 한 짐 지고 갔지만 일단 도착하면 가방을 열어볼 새가 없었다. 잠을 늘어지게 잤고 어머니가 차려주신 밥상으로 배를 채우면 낮에는 바닷가를 신나게 쏘다니거나 여기저기 솟아나 있는 산의 절경을 보러 다녔다. 몸과 마음을 내려놓고 쉰다는 것이 무엇인지 제대로 느낀 한때였다.

어린 시절 이후로 '휴가'라는 것을 가본 적이 별로 없었다. 안 놀았다는 소리가 아니다. 놀았다고 대놓고 표현하기는 애매하게 방 안에서 허무맹랑하게 시간 낭비를 했다. 나에겐 '논다'라는 말이 늘 소리 없는 죄책감과 불안감을 불러일으켰다. 20대의 상

당 시간을 성과 없이 흐지부지 보내버렸기에 항상 뒤처지고 있다는 조바심이 있었다. 하지만 훗날 휴가가 주는 재충전의 의미와 그 효과를 경험한 뒤로는 관점이 크게 바뀌었다. 특히 탁 트인 자연 안에서 경험하는 휴식은 엄청난 생의 기운을 불어넣는다는 것을 알게 되었다.

양양 바닷가로의 여행은 일상에서 습관적으로 반복되었던 생각을 끊어 놓았고 한 곳에 고착되었던 시야를 더 넓은 곳을 향해 돌리게 했다. 꽉 채워 놓고 조여 놓았던 나 자신을 가볍게 털어 놓고 비워 놓았다. 이런 시간은 그저 빈둥거리는 시간으로 폄하될 무엇이 아닌 살아가는 데 있어 너무나 필요한 시간이었다.

그림을 그리다가도 이 같은 통찰을 얻을 때가 있다. 그것은 바로 여백을 처리하기 위해 고심을 할 때이다. 그림 속의 여백을 그대로 남겨두긴 허전하다는 이유로 뭐든 채워 넣으려고 이것저것을 붙였다 지우기를 수없이 반복한다. 하지만 '공간'이라는 것은 그렇게 채우는 것이 아님을 늘 뒤늦게 깨닫곤 한다. 그림 안의 여백에 대해 의문이 들수록 다시 본질로 돌아가야 한다. 정말 핵심적인 것이 무엇인지 다시 바라봐야 한다. 조급한 마음을

내려놔야 한다. 불필요한 것은 과감히 버릴 용기가 필요하다.

여백의 공간은 단순히 배경 이미지가 아니다. 어떻게 처리하느냐에 따라 그림이 살고 죽는다. 그림뿐만 아니라 살아가는 데있어 휴식이라는 것도 결국 같은 의미이다. 우리는 휴식 시간을일하는 시간에 포함하지 않지만 사실 그 중요도는 같다.

양양에서 나는 바닷가를 쏘다닌 것 외에도 이런저런 소소한활동을 하며 시간을 보냈다. 대부분 관심이 없거나 해본 적 없었던 새로운 일과였다. 5일에 한 번씩 열린다는 오일장 전통 시장을 누비며 물건과 사람 구경을 했다. 나와 사뭇 다른 삶을 살아나가는 수많은 사람의 결을 스치며 세상 구경도 해보았고 가끔낙산사에 들러 절의 돌담 너머로 펼쳐진 쪽빛 바다를 바라보기도 했다.

어디 그뿐이던가, 나이 지긋하신 이모와 이모부를 모시고 둘러앉아 고스톱을 치기도 했다. 1점에 100원을 걸고 하는 가족 단위 고스톱이었다. 게임의 규칙을 잘 모르고 기껏 화투패의 그림을 맞추는 정도만 알고 있었지만, 열과 성을 다해서 쳤다. 그러다 어쩌다 이기면 바보처럼 좋아하고 그러다 지나친 자신감으

로 방심하다 지기도 했다. 그린 순간순간, 나는 일에 대한 걱정이나 집착, 미래에 대한 불안감으로부터 해방되었다.

다시 어린아이로 돌아간 듯한 단순한 놀이가 주는 즐거움, 휴식 자체가 주는 자연스러운 내 모습을 지금도 가끔 떠올려본다. 어떤 것에 심하게 경도되거나 또다시 편협함에 갇히는 순간이 온다면 어머니가 양양에 머물러 계셨던 그 몇 개월 남짓한 시간을 기억하길 바랄 뿐이다.

심리치료사 메리 파이퍼는 그녀의 저서 『젊은 치료사들에게 보내는 편지(Letters to a young therapist)』에서 치료사들이 그들 스스로를 적극적으로 돌보기를 간언하며 이런 이야기를 한다.

"한 명 이상의 사람을 사랑하고, 좋은 친구들을 사귀고, 이웃과 가족, 친구들과 긴밀한 관계를 맺는 일은 매우 중요합니다. 저는 이렇게 경고하곤 합니다. '단 한 가지의 취미나 밥벌이 수단만 가지지 마십시오. 좋은 주식투자 포트폴리오가 그런 것처럼 다각화를 하십시오'"

그녀는 자신만의 배터리를 재충전시키는 것을 잊지 말고 실행하라고 조언하고 있다. 이러한 조언이 비단 심리치료사에게

만 해당되는 말은 아닐 것이라고 본다. 한 가지 일에 몰두해야 하는 전문적인 일에 종사하는 사람 대부분에게 해당되는 사안이다.

나를 돌보고 채우는 것은 그 누구도 대신해 줄 수 없는 일이다. 스스로를 돌보며 살지 못했던 자로써 나는 오늘도 자기돌봄의 미학을 배우는 중이다. 가끔 고개를 돌려보자. 더 넓은 공간이, 더 높은 진실이 생각보다 가까이 숨 쉬고 있을지 모른다.

『끝까지 쓰는 용기』의 저자 정여울 작가는 글쓰기를 국화차 만드는 과정에 비유했다. 시들한 국화차에 따뜻한 물을 부으면 다시 꽃이 생기를 머금고 살아나듯이 글쓰기 또한 우리의 시들어버린 기억을 글쓰기의 따뜻함으로 되살려낸다는 것이다.

책을 위해 글을 쓰며 나 또한 낡은 기억의 서랍을 뒤적이며 잊힐 뻔한 소중한 기억을 다시 떠올려볼 수 있었다. 쓰지 않았다면 무심히 흘려버리고 언젠가 영영 지워지고 말았을 법한 소중한 기억과 생각들…. 그것들을 주워 담아 체에 걸러내서, 단정한 글씨 안에 넣고 한 권의 책으로 남긴다는 것이 참으로 의미 있는 일임을 원고를 마무리한 이 시점에 다시 한번 실감하게 된다. 흩어져 있던 기억의 단편들은 어느새 하나의 아름다운 목걸이가 되어 있다.

내가 써 내려간 이야기들은 사실 시행착오의 일대기이다. 그렇다고 눈물겨운 고생과 역경을 뚫고 나가는 뜨거운 인생 역전의 스토리도 아니다. 그저 그림 그리는 한 사람의 평범한 이야기인데, 이런 점은 글을 쓰는 내내 나의 이야기가 독자에게 무엇을 줄 수 있을까 고민하게 만든 지점이었다. 책이라는 것은 나 혼자 재밌으면 장땡이 아닌 가치를 전달해야 하는 '상품'인 점도 있기 때문이다.

어렸을 때부터 나는 늘 생각했던 것이 하나 있었는데 '내가 할 수 있으면 남도 할 수 있다'라는 생각이었다. 난 퍽 게으르고 실수가 잦은 인간적인(?) 사람이었기에 내가 할 수 있을 정도면 웬만한 사람은 다 할 수 있겠다 싶은 생각이 들었다. 하느님이 나를 만들 때 내 등짝에 (다른 사람들 보라고) '야, 너도 할 수 있어'라는 메모지를 붙여놓은 게 아닐까 싶을 정도 말이다. 나는 이 책이 딱 그렇게 쓰이면 좋겠다. 인생에 관한 어떤 심원한 답이나 해결책을 제시할 수는 없지만 작은 '용기'를 갖는 데 보탬이 되었으면 한다. 독자들의 입가에 희미한 미소를 떠올리게 했으면 좋겠다는 생각도 든다. 난 예나 지금이나 아티스트의 존재의 의미는 기

쁨을 전달하는 데 있다고 믿기 때문이다.

　이 책 한 권이 완성되기까지, 내 인생의 여정이 이 지점에 도착하기까지 많은 소중한 분들의 격려와 도움이 있었다. 가장 먼저, 지금까지 내 곁을 지켜주시고 나를 믿어주신 어머니, 그리고 지금은 하늘에 계시지만 내게 가장 큰 삶의 교훈을 주신 아버지께 감사드리고 싶다.

　그림의 길 그리고 그 너머 인생길의 북극성이 되어 주신 K 선생님, 감동 있는 미술사(Art History)를 지도해주셨던 B 교수님, 내 시행착오의 여정을 곁에서 쭉 지켜보았지만 늘 나를 존중해준 이화 선생님, 캐나다에서 추억을 함께 나눈 화이트로러스 선생님, 사랑하는 두 동생, 국이와 중호, 소중한 가족이 된 나리와 송이, 귀여운 조카 승호, 약 5개월이라는 짧지 않은 시간 동안 굳어져 있는 나의 글쓰기 근육의 재활치료를 도와주신 허경심 작가님과 지.여.우 동료들에게 깊은 감사 인사를 전하고 싶다. 그리고 마지막으로 지금 이 책을 손에 들고 있는 독자분에게도 감사드린다. 여러분의 여정에 축복이 가득하길!

《Dolphin perfoormance》, 1987

그냥 네 방식대로 해.

도서출판 이비컴의 실용서 브랜드 이비락은 더불어 사는 삶에 긍정적인
변화를 가져다 줄 유익한 책을 만들기 위해 노력합니다.

원고 및 기획안 bookbee@naver.com